JN086437

岡倉　登志　著

岡倉天心の旅路

新典社

はじめに

筆者は岡倉覚三・天心没後一〇〇年にあたる二〇一三年に四〇〇頁の天心評伝『曾祖父覚三　岡倉天心の実像』を刊行し、近代日本黎明期＝明治時代の美術教育者・プロデューサー、美術行政者、日本文化の発信者でもあった思想家・詩人哲学者の生涯を万国博覧会、日露戦争、『茶の本』、ガードナー夫人との交際などを中心に論じた。

今回は天心の旅路に焦点を当てたが、天心の文学・演劇・建築への関心について前回より詳細に扱えた。インドについては、『堀至徳日誌』（皇學館大學出版部、平成28年）の刊行や東京外国語大学の気鋭の人類学者外川昌彦や鵬の会会員岡本佳子らの成果を多少利用できたと思う。

本書の第一章には、坪内祐三『慶応三年生まれ七人の旋毛曲がり』の子規、漱石、紅葉、露伴が出てくるが、とくに家族ぐるみの付き合いのあった露伴一家はかなり詳しく述べた。坪内が気にかけながら取り上げなかった建築家伊東忠太は、第三章のインドや法隆寺のところで取り上げた。青年期にコレラをはじめ病原菌に悩まされた天心の生きざまがコロナ禍にある現在の若者の参考になるかはわからない。しかしながら、自分の頭で考え、先達の知恵に学び、絶えず好奇心をもって改革（革新）に邁進した姿は参考になるはずである。自分とは境遇が違っ

ていたとは思わないでほしい。

第二章では、天心の「西洋主義者」の側面がやや強調されたかもしれないが、第一回調査旅行もより丹念に読み直し、従来ほとんど顧みられなかった一九〇八年の第二回「旅行日誌」の読み込みから、ロダンとのランチなど知られていない事実も紹介できた。本邦初の事実といえば、第五章で松本清張が着目した天心の次男和田三郎はもとより、清張が知り得なかったその息子（天心の孫祐一）について詳述した。他方、他の甥や姪との接し方とか、子煩悩な天心、あるいは家庭人岡倉覚三についても本格的な検討が必要であろう。由三郎の三女文子の回顧談によれば、覚三はお話をしてくれた優しいおじ様で、ウォーナーさんは「スワニーを歌ってくれた」という。由三郎について岩田書店から単行本が出ているが、由三郎と漱石との関係やジェノヴァでの活動とか、天心とは異なる保守主義者、植民地主義者の面や、弟子との関係についてもっと書かれるべきであろう。

筆者は、『岡倉天心　思想と行動』（吉川弘文館、二〇一三年）、序章を「天心岡倉覚三の研究課題は、今後にいくつも残されているといえる」と結んだが、天心研究会「鵬の会」の会誌7号編集後記に博物館学・考古学の宮瀧交二が「私たちは、天心が自ら遺した著作物や、天心の教えを受けた人たちが遺した作品や著作を通じてしか、天心に迫ることができない。それにもかかわらず、汲めども汲めども湧き出る泉の水のように、天心への興味が尽きないのはなぜだ

ろうか」と記していた。

　一例のみ挙げれば、晩年の天心が強い関心を抱いていたシルクロードの「火鳥の国（ホタン）」研究はウォーナー、ヘディン研究者や中国考古学者との協力が不可欠であろう。つい最近、優れたフリーア伝が刊行されたが、天心については一頁しか言及されていない。また、フェノロサ研究に対してビゲロウ研究は大幅に遅れている。いずれかの編集者・出版社からオファーがあれば、ぜひライフワークにしたい人物である。ロダン、渋沢栄一、タゴール、夏目漱石と天心についての交流や比較も重要かつ興味深いテーマとして残されている。また、天心の愛娘高麗子の部分はカットせざるを得なかったし、妻基（元）、母このをはじめ「天心をめぐる女性たち」として、天心のフェミニズム度を検証することも必要であろう。

　二〇二一年晩秋

　　　　　　　　　　　岡倉　登志

凡 例

本書の引用文は、かな遣いや漢文調が現代語に改められている部分もあるが、漢語を含む文体でそのままの方がよいと思われた場合は修正をしていない。

原文が明らかに誤っている場合にはママと印している。原文にルビが無くても多くの読者にはルビを付した方が親切と判断した場合、ルビを付した。

引用文には、現代の感覚に照らせば、差別的な表現が含まれるものもあるが、時代や個性を尊重してそのままとしたものもある。

年代の表記は、生没年は（1863～1913）と算用数字を、出版年代は二〇一〇年というように漢数字を使用した。元号と西暦を併記する場合には明治一九（一八八六）年と表記した。

十、百、千は原則使用せず、五〇〇〇のように表した。

外国語書名はイタリック体で *The Book of Tea* のように表記した。

外国地名は通常ニューヨーク、ロンドンとカタカナ表記したが、日記や漢詩などでは桑港、扶桑、と漢字表記も使用している。

目　次

プロローグ —— 天心の主な海外旅行

はじめてのパリ（渋沢栄一・岡倉覚三・森林太郎・夏目金之助）

日本の名著『岡倉天心』（中央公論社）にある天心の海外旅行リストによれば一〇回であるが、これには明治三七（一九〇四）年から大正二（一九一三）年の「日米送往時代」（岡倉一雄の表現）のボストンからの帰路が含まれていない。筆者が知り得た海外旅行は、明治一九（一八八六）年一〇月から大正二（一九一三）年四月までの二六年半に一七回となる。

天心の初めての海外旅行は、明治一九（一八八六）年一〇月二日に横浜港を出港した。欧米における一〇ヶ月間の美術教育・博物館調査の出張で、満二三〜四歳の青年官吏の行動の詳細は、第二章で述べられるが、フェノロサ、浜尾新と別れて単独行動することも多かった。乗船したのは、文部省音楽取調掛での上司伊沢修二が一一年前に乗船したペキン・オブ・シティー

号であった。当時の横浜—サンフランシスコ航路は、この船とシティ・オブ・トウキョウ号の
みが往復していたから、後に博物学（粘菌類）の大家となる後輩、南方熊楠（一八六七〜一九四一）が
明治二〇年一月二日天心と同じ船で桑港サンフランシスコに到着した。その日、天心はニュー
ヨークから大西洋上をフランスに向かっていた。

渋沢栄一（一八四〇〜一九三一）は、一八六七年のパリ万博に徳川昭武の随員として二七歳で太平洋
からインド洋に入りエジプトを経由して、マルセーユから列車でパリ・リヨン駅に到着した。
山田太一の『獅子の時代』（一九八〇年の大河ドラマ）は、冒頭がリオン駅到着の実写であった。
天心の一行がニューヨークからルアーブルまで約一週間の船旅後のルートは辿れていないが、
一八八七年二月と六月にパリにいたことは確かであるから、建築中のエッフェル塔を目にして
いた。天心と同じく学部最年少（医学）で卒業した森林太郎（鷗外）は、一八八四年に念願の
ベルリン留学時に三日ほどパリに滞在している。（彼はストラスブール経由ではなく、マルセーユ—
パリ—ベルリンを選択した）。パリには一〇月九日午前一〇時に到着。宿泊したホテルは、シャ
ンゼリゼ通り中央円形広場の北側に位置したメイエルベール・ホテルであった。偶然にもベル
リンに長期留学していた佐藤佐（たすく）が偶然宿泊していた。夜はエデン劇場で「宮廷の愛」という
バレーを観劇している。バレーであるが、カンカン踊りやコメディーもあった。鷗外は「エデ
ン劇場は五〇〇〇人収容で、座席は四つの階に設けてある。俳優には男女がおり、多くはイタ

リア人」と記している（鷗外『航西日記』参照）。実際の客席数は一二〇〇であった。一〇日は日本公使館に行き、夜八時。鷗外はベルリン留学中も夜は度々オペラや芝居を観ていた。一八八七年初春から夏には天心がパリ、ウィーン、セヴィーリアで、鷗外がベルリンでオペラ三昧であった。

国の派遣であった渋沢と天心は、オペラ座に隣接する最高級ホテル、ル・グラン・ホテルに宿泊した。渋沢は長期滞在、天心らはすぐに別のホテルに移ったであろう。同ホテルは、ナポレオン三世の都市計画の一部として一八六二年創業だから、渋沢はわずか五年目に国賓待遇で宿泊した。けれども、オペラ座はまだ建築中であった。併設のカフェ・ドゥ・ラ・ペ（「平和」）は初めてのフィルム映像が（多分一八九九年）上映されたことで知られている。

天心・鷗外よりも四、五歳年少の夏目金之助（漱石）は、熊本五高で英語教師をしていた折に、二年間のイギリス留学が決まり（エピローグにある嘉納治五郎も関係か）、一九〇〇年九月八日、横浜港からロンドンに向かう汽船プロイセン号に乗船した。ロンドン到着一週間前の一〇月二一日にパリに到着し、ちょうど開催中のパリ万博や大好きな美術を鑑賞にルーヴル美術館も訪れたであろう。この年に第二回オリンピアードが開催されていたが、漱石は知らなかったか、関心がなかった。実質五日間の滞在では万博見物だけで精一杯だったが、二日目には一一年前に営業開始されたばかりのエッフェル塔に昇り（正しくお昇りさん）、景観に感激した。ち

なみに、七〇歳代の渋沢栄一は、『吾輩は猫である』よりも『虞美人草』を好んだが、九〇歳では『猫』を面白がっていたと渋沢秀雄が証言している。

渋沢栄一との神奈川丸での旅（一九〇二年一〇月）

一九〇二年一〇月、天心にとって重要な出会いがシンガポールであった。横浜までのおよそ三週間の船旅で天心と渋沢栄一は、親しくなった。もともと顔見知りであったろうが、親しく語らう機会はなかった。筆者は、フランス留学生の「パンテオンの会」の研究から十数年前にこの出会いを知っていた。「日本画家久保田米斎がロンドンから乗船した日本郵船の神奈川丸には、米斎と巌谷小波のほか美濃部達吉、後から加わった渋沢男爵一行や岡倉天心がいた。彼らはたびたび集まっては俳句や漢詩を作り、時々は船上で「演説会」も催された。」ということが記されていた。米斎が手伝い、小波が『仮名雅話新聞』を発行したと小波も記していた。《『パンテオン会雑誌』研究会編『パリ一九〇〇年・日本人留学生の交遊』ブリュッケ、二〇〇四年、四六六頁）。

天心が翌一九〇三年に小波と湯河原温泉に一緒に出掛けたという記事もみたことがあったが、同じころ、渋沢家では渋沢秀雄が小六くらいで、父の病気回復期に枕もとで巌谷小波『日本昔噺』の『少年八犬士』を読み聞かせていた。後者は少年覚三も愛読していた。

還暦を過ぎた渋沢は、一九〇二年五月から一〇月まで「諸国漫遊」と称し、妻の兼子と親しい部下たちと欧米視察旅行に出ていた。(この時の渋沢の見解は、牧野伸顕や天心のアメリカ観、反黄禍論などに通じるものがある。鹿島茂『渋沢栄一 論語篇』文藝春秋社、二〇一一年、八九～一二六頁、渋沢雅英『太平洋にかける橋 渋沢栄一の生涯』読売新聞社、一九七〇年参照)。

今回のルートは、昭武に随行した時と異なり、天心や熊楠と同じアメリカからはじめて大西洋、地中海、さらにインド洋に出るというルートであり、セイロン (現スリランカ) のコロンボからシンガポールに到着した。この旅行の記録は、東京高商 (現在の一橋大学) 卒業で同郷 (宇和島) の穂積陳重 (長女歌子の夫) の推薦で渋沢の秘書となった「大番頭」八十島親徳 (やそじまちかのり) (1873～1920) が「竜門雑誌」第一七四号、明治三五年一一月「青淵先生漫遊紀行」(其六) として発表したものである。この雑誌は栄一と千代の次男篤二 (1872～1932) が一四歳の時に渋沢家の書生や同世代の青年たちと発行した同人誌のようなものであった。

渋沢の一行六名がスエズ運河のポートサイドで六一〇〇トンの神奈川丸に乗船したのは、九月二五日で定員二〇名の上等室は、日本人七名と英国人一三名であった。中等室 (二等室とも) は定員一八名で半数は独・英に官費または私費留学を終え、故郷に錦を飾らんとする士であった。(教員、技師、医師で硯友社同人巌谷小波 (1870～1933) は例外か)。

九月二六日のスエズ運河の夜は華氏七〇度で涼しかったが、コロンボに向かう航海では風も

なく気温は八七度まで上昇した。「先生（渋沢）は二等室で、松村（札幌農大）・巌谷・久保田の諸氏と団座し、快談した」とあるから、天心乗船後も同様だったであろう。先生が甲板で読んでいた本については、陽明学者で幕府に弾圧された熊沢蕃山伝、徳富蘇峰『人物偶評』、日本公使オールコック『日本三年間紀』とある。『仮名雅話新聞』の発行については、「一〇月二日二等室旅客の発起にて、発行あり、各専門の大家が競って筆を執りて、戯論、画報、笑説・巧告など見るべきものはだはだ多し。旅行中の一興たり」と記している。

この後、コロンボとシンガポールの記述が三頁ほどあるが、「日本人経営のホテルでは琉球人に似た土人が低賃金で雇用されていたとか、三井物産社員の生活ぶり、日本醜業婦（からゆきさん）とそのヒモのことや、コロンボからシンガポールへのインド人、マレー人、中国人らの出稼ぎが下級甲板に起伏して自炊していた」とかよく観察している。

神奈川丸は、一〇月一八日午前六時にシンガポールを出港した。当地より岡倉覚三氏便乗す。同氏は官命を奉し印度古美術取調の為に昨年以降彼地に在り、今其の用務を終え、帰朝の途に着くものなりと云う、同氏はカルカッタ土着の豪商マリック氏の令息を伴へり。氏は日本の文物を視察するために其の途にありと云う（一九〇二年の天心のインド旅行が「官命」でなかったことは第三章参照）。

一〇月二三日、過日来一、二等日本人申し合わせ、時々二等甲板に演説会を催し、大率各人

これを試みたるが、昨日は岡倉氏及びマリック氏のインド談あり、今朝は先生も同会に出席し最後に演壇に上り、欧米漫遊の所感より説き起こし、我邦が彼に劣るのが著しいのは物質的進歩である云々と述べて壇を降りた。

渋沢は、この「漫遊」で新興勢力のアメリカの雑多な人種が相融和し民力を発揮していることと、ドイツ、とりわけクルップ三代目の経営手段に目を見張っていた。イギリスの商工業の衰退も見抜いていた。天心はこの二年後にセントルイス万国博国際学術会議で講演し、ボストンに拠点を置く（第四章）。セントルイスでは、栄一の長女の「婿」穂積陳重も、講演をしていた。八十島は、香港、沖縄、大隅半島、有明、室戸岬を経て、一〇月三〇日に神戸に着いたと認めている。石垣島辺りで栄一が詠んだ漢詩には、飛鳥山に戻れるのだなという思いが含まれていた。

渋沢一行は神戸から東海道で新橋に向かうが、天心は京都に向かった。

渋沢がインドへの関心が天心によって影響されたかは証明できないが、一九一三年にノーベル文学賞を受賞したラビンドラナート・タゴールの三度の来日の歓迎会に出席している。最初の来日は国賓待遇で大歓迎を受けたが、記者会見で日本の狭い国家主義や大国意識を批判し、タゴールが嫌われるようになった一九二九年にも、飛鳥山別邸に招待していた映像が先日テレビで放映された。女子教育に強い関心を抱いていた渋沢は、東京女学館、日本女子大の理事や校長を務めたが、タゴールが碓氷峠付近で日本女子大学生に講演後、五浦の天心の墓参に向かっ

たことは確認されている。渋沢が「世界市民」の理想を掲げたタゴール学園に多額の寄付をしていたことも事実である。天心死後の渋沢とタゴールの交流は、大日本帝国のアジア侵略の思想的リーダーとされてしまった天心像の見直しにも繋がるのではなかろうか。

第一回文展（一九〇七年）でナポレオン三世に思いをはせる

一八八七年二月にパリで天心を食事に誘ってくれた、後の「平民宰相」原敬は、まだ外務省に入所していなかったが、もっぱら外交面を調べていた。一八八二年には『東京報知新聞』に入社したのは、第一章に登場する森田思軒や矢野龍渓あたりの関係ではないかと思う。渋沢は、明治末ごろから原敬と親交があり、「慎重すぎるが、政治家のなかでは経済がよくわかっている」と評価する一方「党利党略優先の政党政治は、大きなマイナス・ポイントと映った」と評していた。（鹿島茂『渋沢栄一 論語篇』二四五頁）。

第一回文展にも、栄一の姿があった。その開催に栄一が顔を出したのは天心の同窓生で、文部大臣牧野伸顕との関係かと思っていたが、原敬内相に教育事業費として一〇〇万円（現在の一〇〇億円相当か）を寄付した鉱山業で成功した古河市兵衛との繋がりかもしれない。栄一は古河に敬服し、長女歌子と穂積陳重の結婚式の数少ない招待者の一人が古河であった。第一回文展当時中学生であった末っ子秀雄が文展で恥ずかしい思いをしたという。木村武山

の代表作で、天心の教えを受けて、江連の炎が白煙・黒煙と混ざって阿房宮の崩れ去る様を地獄絵の様に描いて三等賞を受賞した「阿房劫火（ごうか）」の前で栄一が晩唐の詩人杜牧の「阿房宮の賦（ぞく）」をリズムに乗りながら暗唱したために、人垣ができたからである。栄一にとって、秦の始皇帝の栄華が灰になった情景は、自分が謁見してから数年後にパリ・コミューンで失脚したナポレオン三世と重ねてみえたのであろう。一九〇二年に栄一が三〇余年ぶりに訪れたパリのチュイルリ宮殿は跡形もなく、邸園になっていた。

「（杜牧の漢詩は）千百年以上前の古風な倫理観だが、国が滅びるのは敵国のためでなく、自国の思い上がりであるという教訓であり、現代の国家や団体や個人にも適用する」と栄一は見ており、三〇年後の日本の未来を予見していた。

第一章　岡倉覚三（天心）と西洋文学・演劇・漢詩

──根岸倶楽部と早稲田文学周辺

明治一三、四年頃の東大で、西洋の純文学に多少批判的の興味を持っていた学生は、存外少なかった。私の知っている範囲で最も広く小説を嗜読していたのは、半峰君の親友の故丹之馬氏、半峰君自身であり、故岡倉覚三君あたりであったろう。

（坪内逍遥『半峰昔話』より）

1　学生時代の読書傾向

▼牛鍋屋での会話

ここに表現されている世界は、まるで坪内逍遥の「当世書生気質」のそれである。それもそのはずで、逍遥自身が個々での体験を含めて言文一致の新小説を認（したた）めたと言えよう。したがって、筆者は岡倉覚三が登場人物の誰のモデルだろうかとの推理を試みてみたが、解明できなかった。

もちろん、小町田栄爾のモデルは、本名が小山田ということで早稲田大学総長を務めた高田早苗（号を半峰）とされているが、『半峰昔話』（昭和二年に刊行された自伝的な著書）で半峰は、「逍遥君の『書生気質』で私が小町田であったか否かは読者の判断に任せる外ないであろう」としている。

三宅雪嶺が桐山という吹き出しもののあるバンカラ男のモデルというのも、確定ではない。モデルつながりで横道に外れると岡本

図1　東京高等専門学校講師時代の逍遥（前
　　　列右）と高田早苗（前列左）
　　　（茨城県天心記念五浦美術館蔵）

太郎の父一平は、天心の赤倉山荘での遊び仲間一雄を『どぜう地獄』に「友人の朝倉」と書いている。

一雄が『父天心』で紹介している神田の牛鍋屋—たとえば江知勝のような大正以降はすき焼き鍋屋—での西洋小説談義の出典は『半峰昔話』の「坪内君と西洋小説」である。たちは英語で西洋文学を読んでいるのは東大の文科学生でも自分たちのグループ（市島、有賀と中退した丹乙馬ら）だけと思っていたが、神田小川町の牛肉屋で、一年先輩の覚三や福富も、彼らに勝るとも劣らない西洋文学通であることが判明し、交際が開始された。

当時の大学生中自分達のみが西洋小説読みと思って居ると、或日小川町辺りの牛肉屋に登って飯を食って居ると、隣席に岡倉覚三と福富孝季の両君が居た。この二人はわれわれより二学年先輩であり、談偶、西洋小説に及ぶと、岡倉君は頻りにヴィクトル・ユーゴー（1802〜85）の『レ・ミゼラブル』（1862）の話をする。福富君は〈アレクサンドロ〉・デューマ（1802〜70）の『モンテ・クリスト伯』（1844〜45）の話をしだした。

私も負けじと（サー・ウォルター）スコット（1771〜1832）『アイヴァン・ホー』（一八一九）の略筋（あらすじ）を語り、互いに頗ぶる興味を感じたのであった。西洋文学殊に小説を日本の学生が読みはじめたのは其頃からだと思う。

「坪内君と西洋小説」『半峰昔話』より

▼恩師ホートン教授

　一握りのエリート学生の数パーセントを西洋文学の虜にした背景には、明治一〇（一八七七）年頃に東大（覚三卒業後の明治一九（一八八六）年に帝国大学となる）で中世文学の専門家として雇われ、同時代の西洋文学やアメリカ文学をも講義してくれたイェール大学出身のホートン教授（1852〜1917）の存在があったであろう。ちなみに、覚三の英文ノート《岡倉天心全集》8巻、一一六頁）にある『モンテ・クリスト伯』のメモには、**7th June, 1878** と日付けが記されている

ので、一五歳で受講していた。

　ホートン教授は、学年最年少の覚三とでも一〇歳ほどしか違わない二五歳前後の青年教師で、学生に人気があったように思える。『父天心』の修学時代には、フェノロサと並ぶ二人の恩師としてホルトン（ホートン）の名前がある。『岡倉天心全集』年譜によれば、一九一一（明治四四）年四月に四八歳になった覚三は、ホートン教授が

図2　天心英文ノート

マサチューセッツ州に隣接するメイン州に住んでいることを知り、自宅で数十年ぶりの再会を
果たしている。

　もっとも、『父天心』に記された岡倉一雄（一八八一～一九四三）に語った話は、いささか異なって
いる。『父天心』は、天心生誕一五〇年記念として二〇一三年に岩波現代文庫より『父岡倉天
心』と改題され二度目の復刻版が出て、資料価値が認められている。けれども、二回の欧米視
察の記載やインドの記載にも多くの誤りがみられる。解説者は「息子岡倉一雄は、知られざる
巨人の素顔を浮き彫りにして、奔放で矛盾にみちた天心の生涯をいきいきと再現している」と
し、復刻にあたって、天心の孫の古志郎（一九一二～二〇〇一）は、「一雄の記憶力の良さは事実だっ
たろうし、そのことがろくろく資料のなかった状態で『父天心』を物すことができた一つの条
件であろう」と『父天心』の著者のことども」という文に記している。また、『天心全集』聖
文閣版の編集に携わった後、昭和一八年に刊行された『父天心を繞る人々』（『岡倉天心をめぐ
る人びと』として中央公論美術出版より平成一〇年に改訂版）の執筆中に病魔に襲われており、記
憶の信ぴょう性に問題がある。それに一雄には小説家的気質があったので、以下のエピソード
が実話の可能性はあまり高いとは思えない。

　（一九〇八年─雅邦が没した年）春のある日に博物館の書斎に籠っていると、館員が「老紳士

が先生を訪ねて来られ、名前をうかがっても答えられません」。天心は名を名乗らない老
紳士に興味をもち、彼の待つ廻廊に急ぎ足で向かった。

「私がお尋ねの岡倉ですが、あなたはどなたでしょうか。」

老紳士はただ一言、「ウィリアム・ホルトン。Can't you recognize me?〈私が分かりませんか〉。
この一言が天心の脳裏を電撃の如く打った。訪ねてきた老紳士は忘れてはならない大学時
代の恩師ホルトン先生ではないか。たとえ、寄る年波が頭の上に雪を降らせていようとも。

「あッ、先生！」

天心は、老いさらばえたホルトンの手にすがり、固い握手を交わした。ホルトンはやつぎ
ばやに言葉をついで、

「わしはもうすっかりボケてしまった。しかし、近隣の田舎大学で中世紀の英文学を講じ
ている。妻もまだ健在で、時折、出世したあなたのことを噂しています。一度でいいから、
この老骨夫婦を訪ねてくれないか。」

「奥様もご健在ですか。それを聞いて実に嬉しく思います。できれば一度お訪ねしたいと
思いますが、せめてそれまで、私の best compliment〈最良の賛辞〉をお伝えくださいませ。」

（『父岡倉天心』二七九～八〇でカナを英語に修正）

果たして覚三は恩師宅を訪ねたであろうか。答えは否で、息子に語ったという理由は覚三らしい。「先生が名を名のっても、はじめは記憶が蘇らないほどだ」った。在りし日に華のあった夫人の老いた姿を見たくなくて自宅に行く約束を守らなかった」と一雄に話したという。

もっとも、一九一一年四月二八日付のガードナー夫人宛の手紙には、「明日、私はもう長年会っていない私の昔の英語の先生を訪問するためにメイン州を訪問しますが、来週には戻って、ご機嫌をうかがえるでしょう」とある。ここで長年というのは一九〇八年以降の意味ではないだろう。いずれにせよ、恩師とメイン州で再会したことは、一九一一年四月三〇日のホートン教授からの手紙『岡倉天心全集』別巻、二三四〜五）―シンシアという題の葬送の形を取り上げた詩が同封されていて、ブランズウィック訪問に当たり、わが親愛なる友、岡倉覚三へと書かれていた―と一致する。

本題に戻ろう。ホートン教授の講義ノートと思われるものが『岡倉天心全集』8巻の八七〜一四一頁に収録されている英文ノート（図2）である。ノートの九〇〜一三一頁が西洋文学に関するもので、当初の卒論テーマである国家論は一三七〜九頁までわずかに三頁に過ぎない。幻の卒論に関してはすでに前著『曽祖父覚三』で考察したので、ここでは繰り返さないが、提出されたはずの「美術論」も現存していない。また、法学部と違って文学部、殊にフェノロサは卒論を重視していなかったことが分った。フェノロサからアリストテレスやプラトンを学ん

だから、西欧的な国家論の知識が教養として身についていたと思う。その証としては、本書二
章で紹介する一八八七年にウィーンで行われた「明治憲法の父」シュタインと覚三の会話から
窺える。筆者はシュタインと覚三の取り持ち役は、一八八六年一一月にウィーンに留学した有
賀長雄かと思っていたが、それよりも四年早い一八八二年にシュタイン詣でをしていた伊藤博
文に同行していたのが覚三の同級生の木場貞長（こばさだたけ）（1857～1944）であったことを最近知った。

ところで、四〇頁余の西洋文学のノートの内訳は、九〇～二頁にホートン教授が専門として
いた中世英国文学を代表するチョーサー（1340頃～1400）の『カンタベリー物語』（1391頃）
について、九二～四頁にはソネット形式の詩を初めてイタリアからイギリスに輸入した叙情詩
人ワイアット（1503頃～42）の経歴と詩が紹介されている。モンテ・クリスト伯爵については
一一六～七頁にエドモンドがイフ島の牢獄でモンテ・クリストと会う場面が書き取られている
にすぎない。それに対して『レ・ミゼラブル』は、一一九～三一頁までで、巻に分けてメモさ
れているが、ジャン・ヴァルジャンとジャヴェルの名前が目につく。

ホートン教授は紳士的で学生に好感をもたれていたが、余程の英語力がないとその講義内容
は理解できなかった。後に日本で最初のシェークスピア研究者であり、その戯曲の上演にも携
わった坪内逍遥は、次のように語っている。

文学部といっても英文学はたかが六時間ぐらいであったろう。英文学の受け持ちはホートンという紳士的教授で、チョーサー（1340頃～1400）やエドムンド・スペンサー（1552頃～99）やミルトン（1608～74）、シェークスピアを主として講じた。ホートンは学殖は豊富らしかったが、講義ぶりは純然たる学究だった上に、眠たい、低い調子でポツリポツリ、しかも私には六・七分しか分からない英語で講じたのだから、科目には同情〈関心〉を持ちながら、怠け者の私などにはあまり裨益するところなどはなかった。『ハムレット』の試験に王妃ガーツルードのキャラクターの解剖を命じられ、はじめはその意味が解らず、「性格を論ぜよ」だからと、道義論を書いて悪い点をもらった。その後、半峰君の指導も得て図書館で初めて西洋小説の評論を読みはじめた。

授業が退屈なのは多分、スミスとかクレークという学者の文学書を種本とした講義だったからであろう。やんちゃな学生がミルトンの詩に寝室が出ていたので新婚のホートンをからかったと市島が証言している。

『半峰昔話』

覚三が理財〈経済学〉・政治学専攻にかかわらず、理財の必須科目の数学の成績がきわめて悪いのに対し、英文や漢文など文学関係の成績が抜群だったことは、覚三によって美術学校教授に採用された高村光雲（1852～1934）が人づてに聞いた話か、酔った本人から聞いたかは不

明であるが、その表現が面白いので『漫談明治初年』春陽堂、昭和二年より引用しておく。

何でも一七、一八歳のころ大学を卒業〈鷗外は一九歳〉されたそうだが、卒業の際、文学の先生は百点をやってもやり足りないくらいの好成績だというと、一方数学の先生はゼロよりももっと悪い成績だ。あんなものは卒業させられぬと云うし、こっちでは立派な業だと云って甲乙なかなか議論が喧ましかったという話があります。

DNAであろうか、孫の古志郎も経済学部だったが、文学とりわけ推理小説好きで、滝川事件支援運動をはじめ社会活動を行い、大学新聞の記者もしており、多忙であった。石油・中東通の脇村義太郎ゼミには熱心であったが、数学は辛うじて丙であった。そこから古志郎の妻は「岡倉は文系」と決めつけていたが、古志郎の二人の弟は土木工学と化学を専攻していた。また、覚三の異母姉の家系には、今の東大工学部〈東京工科大学〉や東工大出身もおり、イギリス留学後に絹糸を強くする技法を発明（ダイヤモンド毛織）し、日本毛織で常務になった谷江長（たけし）（1874〜1955）もその一人である。

コラム1　覚三の先祖

岡倉家は現在の福井県坂井市あたりの出である。この地域は岡倉姓が日本でもっとも多いところで、戦国大名の朝倉氏から倉の一字をもらい、世襲の御納戸役に終始していたという。つまり、普段は農業や狩猟などで生計を立てていた下級武士の典型である。父親覚（勘）右衛門は、算盤・経理に長けていたばかりでなく、俳句（連句）や茶道にも才をみせ、松平春嶽にも呼ばれていたことが近年の春嶽の書簡から明らかにされた。また、狩猟や釣りの腕前も卓越していた。ただし、覚三が藩主から短剣を贈られたという伝聞は信ぴょう性が乏しい。そのような家宝が存在したなら覚三一家内でも語られてきたはずである。

西超勝寺の墓碑では享保一六（一七三一）年に没した勘右衛門（浄意）までしか辿られていない。母方については由三郎が大正八年に写した父親の手記によれば、加賀の国大聖寺城主佐久間玄番の正信守に仕えていたが、賤ヶ岳の戦（天正一一・一五八三）で豊臣秀吉軍に敗れた後は浪人となり、坂井に移り芦原を開墾した。野畑と呼ばれ、覚三たちの祖父は名主的存在で、三国神社には寄進した灯篭が現存している。また、義弟の山田鬼斎が彫った猿の像がある。

周知のことと思うが、明治一〇年代前半には英文学や仏文学の邦訳は出版されておらず、ゾラとか、ユゴーのものは英訳本を覚三たちは読んでいた。大正の初めには英語教科書に掲載されたが、『アイヴァンホー』などはかなり難解な文章である。英語・英文学者斎藤兆史は、十名の英語の達人を取り上げている『英語達人列伝　あっぱれ、日本人の英語』（中公新書）の岡倉天心の章で、「僕自身、米国留学中に大学院の教科書としてこの小説を読んだが、当地の大学院生たちもかなり苦労していた。それを英国人学者に話したら、無謀と呆れられた。そんな小説を一七、八歳の英文科でもない日本人が読んでいたのである」（三三〜四頁）。おそらく『アイヴァンホー』（一八一九年）も、中世的英語のみならず、スコットランド人スコットの小説であるから、『ウェイヴァリ』（一八一四年）よりは少なくてもスコットランド方言が多用されていて理解を妨げたであろう。

　余談になるかもしれないが、後で紹介する覚三の小説論にも関連するので、半峰「スコットと馬琴と」（『半峰昔話』）の要約を紹介しておく。第一次大戦後にスコットランドを訪れた半峰は、スコットが生前と同じく大詩人、大文豪であることに感激し、学生時代に英文で書いた「曲亭馬琴」を思い出した。そこで、「日本にもスコットに劣らぬ小説家の曲亭馬琴がある。日本語で書いたから世界的にならなかった」と書いたが、スコットは馬琴のような不自然な文章

で小説を書いていないし、深味はそれほどでないにしても歴史的範囲の広さは、スコットの方が大分上であると筆者は考える。

▼ 井上哲次郎の回顧談

昭和一九（一九四四）年、最晩年の井上哲次郎（1855〜1944 哲学・政治）に古志郎は、日本美術院の斎藤隆三と一緒にインタヴューしている。井上哲次郎は、覚三、有賀長雄とともにフェノロサの直弟子である。福岡出身で、カント研究やフェノロサが著したスペンサー、ヘーゲル流の社会進化論＝社会学の翻訳家で、東京大学文科学長を務めた後、大東文化学院の第二代学長として朱子学を中心に儒教を学んだ。井上は東京大学文系一期の「八人の侍」の次席で、首席の兵庫県出身の和田垣謙三（1860〜1919 理財・哲学）は秀才であったが、酒好きで冗談も好きであった。三番以下は教育学者で学校管理法や哲学概論を井上らと著した国府寺新作（185

5〜1929 哲学・政治）、文部官僚から衆議院議員になった木場貞長（政治・理財）、宮城や栃木で知事を務めた民権派に近い千頭清臣（ちかみきよおみ）（1856〜1916 哲学・政治）、経済学者で『経済汎論』を著し専修学校〈現専修大学〉で教えた中隅敬蔵（なかすみ）（生没年不詳政治・理財）、次が卒論で出遅れた岡倉覚三、さらに後述される福富孝季（1857〜1891 理財・哲学）であった。なお、覚三が一九歳の時に専修学校〈現専修大学〉で漢文漢詩を教える機会があったのは、中隅敬蔵の紹介からであろ

うか。このときの教え子から浦某という漢学者が出ている。

井上最晩年の回顧談は、茨城大学の『五浦論叢』七号にも再録されているが、「岡倉君と目分は寄宿舎で一緒だった時期があったが、岡倉君は西洋小説や漢詩や中国の古典書をいつも読んでいた」がポイントで、インタヴュー前年に刊行された『懐旧談』とほぼ同じ内容である。

井上は昭和一五年八月に『文藝春秋』でも、「岡倉君は漢詩を読めば読み損ないが多かったけれども、中村正直教授の『左氏伝』の授業で「千里遠」という句が挿入されていた闘怨の詩などを作って教授に絶賛された。先生が〝グレート・コントラスト〟と言ったのである。中村教授は、わずか一六歳で夫と遠く離れて独り寝する妻の心境を詠う恐るべき早熟にも〝グレート・コントラスト〟と評したのである」と語っていたが、覚三は実生活では一八歳で父親になった。

▼帝国文学会の設立

井上哲次郎は、その下宿の場所や、「散歩の後には十時前には帰宅した」こと、その性格から森鷗外（1862〜1922）『雁』の岡田のモデルともいわれているが、森まゆみ『鷗外の坂』によれば、岡田のモデルは緒方洪庵の子収二郎説や東大短艇部を創設した岡田和一郎説もある。

余談になるが、もう一人の井上＝井上円了（1858〜1919）もフェノロサのヘーゲル哲学に傾倒し、龍岡町（現在の湯島四丁目）にある枳殻寺（春日局の墓所）境内で哲学会を開いていた。や

がて哲学会は場所を白山に移し、現在の東洋大学の起源はここにあるのである。「遊び」といっ
井上哲次郎はやるべき時には勉強する「よく遊びよく学ぶ」タイプであった。とりわけ文学への入れ込
ても吉原に通うとかではなく、文学や落語などに夢中になっていた。

みようは大きく、一例として、牛肉屋論争の坪内や高田を中心に創設された早稲田文学（一八
九一年創設、自然主義派の牙城）に対抗出来うる東京大学（後に東京帝国大学）卒業生を中心とす
る帝国文学会を一八九五年に設立させた。井上の他には高山樗牛（一八七一〜一九〇二）、上田敏（一八七
4〜1916）が設立期の中心メンバーで、大町桂月（1869〜1925）も作品を掲載していた。おそら
く、この帝国文学会の活動の衰退（あるいは内部での不統一）が耽美主義者を集めた三田文学会
の一九一〇年の設立背景にあるのではという憶測は、上田敏が顧問に就任したことだけでは証
しにはならないであろう。なお上田万年の詳伝では、『帝国文学』という雑誌を作ったのは万
年であった（山口謠司『日本語を作った男　上田万年とその時代』集英社インターナショナル、二〇一
六、二五七〜六〇）。周知であろうが、新現実主義の『新思潮』が『早稲田文学』、『三田文学』
とともに三大文学誌であった。

▼
『早稲田文学』に掲載された岡倉覚三の小説評論

2　岡倉覚三と西洋文学

逍遥は一八九一年から九八年まで『早稲田文学』の第一次主催者であった。その折の連載物（「雑報」）に文学畑でないが、文学通の各界の人々に文学を語ってもらうというのがあった。この欄におそらくトップ・バッターとして登場したのが覚三であった。後からは志賀重昂（18

63～1927）、内村鑑三（1861～1930）、三上参次（1865～1939）、尾崎行雄（咢堂 1859～1954）などの談話も掲載されていた《『岡倉天心全集』3巻、四七八頁》。

以下の「文学局外観」は『早稲田文学』第七年第一号（明治三〇年一〇月三日）に掲載され、『早稲田文学』の復刻版も出ているようだが、ここでは『岡倉天心全集』3巻、二二四～六頁からの要約引用である《表記は改めた》。覚三はまず日本の同時代作家について、日本社会に密接していない点を指摘し、自分が評価している、周辺にいる作家について次のように評している。半峰同様に江戸戯作作家（とくに馬琴）と西洋文学に言及することで、覚三が明治の新時代にふさわしい「近代文学〈小説〉」とは何かの問題提起をしているというのは身びいきかもしれないが。

　今少しく社会の大思潮に密接して下されたら如何かと思う。必ずしも教訓的とはいえないが、著しく時潮を代表して隠然指導する効能は備わっていたならばと思います。春のや君〈逍遥の筆名〉の作のごときも『書生気質』は兎も角も時潮に触れていたと思う。近頃

のお作は、その篇中にあらわれる人物がコスモポリタンでなければ封建度の人物である。

今の life に接触しない。鴎外君のお作も『染めちがへ』はまだ拝見しませんが）ヤハリ同様にコスモポリタンでなければ西洋人のようである。露伴君の作は流石（さすが）に幅も広く諸方面に触れているようで、それに individuality があって passion が鋭く頬ける読者を感動させる力はあるが、其の鋭く感ぜられるるは重に此の二つのものがある為で、未だ時湖を著しく表白し現代社会の肺腑に出入りしている故とは申しにくい。紅葉君の『多情多恨』は確かに一大問題を捉えたので、其の根本思想の幅が今一段深大であったならば、かの『ウェルテル』『若きヴェルテルの悩み』一八七四年）の当代の独逸に於けるが如き者となったでもあろうが、私の見たところではヤハリ社会とは立ち離れた個人の悲喜哀観として写されたように見える。

今の作家諸君は美を写すを専らにせらるるところから、時事時潮などということを卑しいように思わるるのでしょうか。美術家〈芸術家 artist としての意味〉としての是非は置くとして、ゾラの如きは部分部分の方面をみれば、純然たる写実主義、自然主義とも見えるが、彼のルーゴン家系の遺伝を諸種の方面より描いて大問題を具象にせんと努めたところは ide-alist と申して差支えないと思う。トルストイ（1828〜1910）も同じである。ディケンズ（1812〜70）、サッカレー（1811〜63）もこの点を見れば idealist といえると思う。今のわが社

会には政治上にも宗教上にもその他諸方面に衝突もあり紛擾もあって、いずれも小説に上り得べきものと思うが、これらの問題を摂取して現社会の keynote に触れた作はほとんど絶無かと思われるのは何故であろう。

日本にはまだ小説の体が十分に発達していないように思いますが。西洋の文壇に現れている程のものが皆現れていましょうか。第一ユーモル（ユーモア）の作がない。あってもまだ発達していない。スコットのようなシヴリーの思想を描いたものも馬琴以来ほとんどない。サッカレーの『虚栄の市』とか、ユゴーの作のようなものがない。私は西洋に現れたほどの小説の体を一通り皆日本に現してもらいたいと思う。そのためには standard work という程の作を翻訳する必要はないであろうか。

▼ **翻訳文学の三如来：思軒、四迷、鷗外**

最後の standard work の翻訳について、覚三の弟の由三郎や友人の市河三喜（1886〜1970）らが研究社からスコット、ディケンズや、スティーヴンソン（1850〜94）などを刊行しているし、もちろん、シェークスピアの翻訳は逍遥の専売ではなかった。根岸派の森田思軒も名訳家であった。思軒の名は「現今小説名家一覧表」（明治二四（一八九一）年九月）には、紅葉、鷗外、露伴、四迷とともに上位にあったが、四迷は『国民之友』の愛読書アンケートに答えて、「思

軒先生訳探偵ユーベル」と書き送っている。また、正宗白鳥（1879〜1962）は、「思軒の『懐旧』を通して西洋文学の面白さを知った」と述懐している。思軒は、主にユゴーにせよ、ジュール・ヴェルヌの英訳されたフランス文学の翻訳で人々の心をくぎ付けにしたが、冒険小説の訳者として有名になるよりも、ジャン・ヴァルジャンのような獄舎に繋がれた囚人の境遇に関心を抱き、ユゴーの人道主義に共鳴していた。

思軒が早世したことは黎明期の日本の文学界〈小説〉にとって紛れもなく痛手であった。思軒は黒岩涙香（1862〜1920）を尊敬していたし、二人の交友関係が良好であった一例として、黒岩が思軒の葬儀の会葬礼状に名を連ねていることがあげられよう。

けれども、仕事上での意見の相違は見られたようである。思軒は、『レ・ミゼラブル』の『噫無情』（黒岩涙香）という邦文タイトルやその訳文に不満を持ち、四〇歳になったら翻訳を出したいと語っていたという。近年、三六歳以前に思軒が『レ・ミゼラブル』冒頭の訳文を認めていたことが、長女の遺族宅から発見された原稿から判明した。

しばらくすると二葉亭四迷（長谷川辰之助 1864〜1909）のようにロシア語を学んだ文才のある者による、ツルゲーネフ『あいびき』のような翻訳も出るが、昭和、平成になっても、文学的才のない人の文学邦訳は読めたものではない。逍遥は、「翻訳文学の三如来—露文の四迷、独文の鴎外、英文の思軒」と名付けていたという。四迷の墓は染井の覚三の墓から三〇〇メー

トル以内にあり縁を感じるが、四迷が露伴とも親しくなるきっかけは、覚三を含む根岸倶楽部のメンバーが作った。覚三は、一八八九年の『国華』創刊で太政官の中核だった役人高橋健三（1855〜98）を根岸倶楽部に誘い、高橋の妻から憎まれていた。東京外国語学校を中退した長谷川辰之助は、役人になった方が安定した生活ができると考えて高橋に就職の斡旋を頼み、月給三〇円で採用されたのであるが、前年に発表した『浮雲』がそれなりに評判を得ていたのと、言文一致運動の逍遥や美妙が身近にいたために作家の道を選択し、「くたばってしまえ」の語呂から採用した二葉亭四迷として、没後一世紀を経た今日も、彼の作品は読まれているのである。

▼*The Book of tea* から読み解く覚三の小説観 ── ユーモアと騎士道など

覚三が『早稲田文学』でユーモルとしているのは、いうまでもなく humor ユーモアのことで、それが人情、人間性とも訳せることは、*The Book of Tea* の第一章からもわかる。弟の由三郎の弟子の福原麟太郎（1894〜1981）は、一九一二年に *The Book of Tea* を部分訳し、岩波版『茶の本』の訳者村岡博と羊々塾で同門であった。初版に紹介文を寄せた由三郎も共に推奨した「茶人」チャールズ・ラム（1775〜1834）に言及した文節に、ユーモアと作家に関する文が記されている。

42

Charles Lamb, a professed devotee, sounded the true note of Taoism when he wrote that the greatest pleasure he knew was to do a good action by stealth,and to have found it out by accident. (omission) It is the noble secret of laughing at yourself, calmly yet thoroughly, and is thus humour itself, —the smile of philosophy. All genuine humourists may in this sense be called tea-philosophers, —Thackeray, for instance, and, of course Shakespeare. The poets of the Decadence, (omission) in their protests against materialism, have, to a certain extent, also opened the way to Teaism.

この道〈通の方がよいかも〉の公然たる茶人であるチャールズ・ラムが「自分の知っている無上の喜びは、密かに善行を行い、偶然にそれが顕れたときであり、これぞまさしく茶の真髄である」と述べている。〈中略〉それは己自身を密かに、静かに、しかも思いっきり笑うことであり、それゆえにユーモアそのものであり、悟りの微笑である。この意味において、たとえばサッカレーやもちろんシェークスピアなど真のユーモリストのすべては、茶人〈茶の哲学者〉と呼んでよいのではなかろうか。（一九世紀末の）デカダンス派〈耽美主義〉の詩人たちは、唯物主義への反抗から、かなりのところまで茶の心 Teaism（覚三の造語か）への道を開いた。

The Book of Tea とシェークスピアの関係についてしばしば紹介されているのが第一章第四パラグラフにある次の二点である。

The outsider may indeed wonder at this seeming much ado about nothing. What a tempest in a tea cup!

Much ado about nothing は二〇一一年まで放送された明石家さんまの番組『恋のから騒ぎ』のタイトルバックにも書かれていたが、シェークスピアの戯曲『から騒ぎ』から採ったものである。次の tempest in a cup は storm in a cup が慣用句であるが、覚三はシェークスピアの Tempest を意図的に用いている。また、若き日の真面目なドナルド・キーン（1922〜2018）より批判されたものだが、近松門左衛門を「日本のシェークスピア」Japanese Shakespeare と呼んだのは、欧米人に近松をイメージさせるのにやむを得なかった。

シヴリーは chivalry（騎士道）である。アイヴァンホーは、リチャード一世（獅子王 1157〜99）に忠誠を誓い、王の率いた第三次十字軍にためらわずに参加した中世騎士である。アイヴァンホーは、彼と同時代の緑の森の英雄ロビンフッドに比べて、騎士道の掟により忠実であり、フィリップ二世（尊厳王 1165〜1223）の領土拡張政策の手助けをした。彼は肉体のみならず精神的

にも優れた能力を発揮し、戦場でも、馬上試合でも王に忠誠を捧げると同時に愛する女性にも忠実であった。要するにアイヴァンホーは、勇気、寛容、礼節すべてにおいて非のうちどころのない中世騎士であった。

覚三の好きな作家は、ロマン〈浪漫〉派に属した者が多かったが、一九世紀から二〇世紀初頭の作家にも騎士道という価値観が付きまとっていたと思う。その一人がシャーロック・ホームズシリーズの著者コナン・ドイル（1859〜1930）で、knight の称号を得たのみならず、現代の騎士道唱者であった。覚三はロンドンに行く機会のあった折（一九一一年）に、ドイルに「ぜひお目にかかりたい」とのファン・レターを出したが、「あいにくロンドンを離れている」ということで会えなかった。

コラム2　南アフリカ〈ボーア〉戦争

南アフリカ戦争は、ボーア戦争〈正確には第二次〉で知られ、一八九九年一〇月に勃発した。コナン・ドイルは戦場に出かけてヴィクトリア女王のために戦いたかったが叶わず、従軍医師としてケープに赴き、プレトリア陥落〈一九〇〇年九月〉で終戦と思い『大ボーア戦争』を執筆した。覚三は、一九〇二年に英領インドに出かけたが、この戦争について「独立心旺盛なボーア人（非英国系白人）がイギリス軍に善戦している」と述べている。

なお、アジア初のノーベル文学賞受賞者タゴールはこの戦争が泥沼化していた一九世紀最後の日に、「太陽が血のように真っ赤な雲に沈もうとしている。憎しむべきこの祭りの日に」で始まる詩を「武器の音は、ガチャガチャという死のたけり狂った恐るべき音をたてている。恐怖に気づきながらも民衆の一人である詩人は悲しげに遠吠えしている」と、結んでいた。

岡倉登志『ボーア戦争』（山川出版社、二〇〇三）第七章参照

　一雄が京華中学でシャーロック・ホームズを読んでいることを知って、書斎から『スタディ・イン・スカーレット』を持ってこさせ、その一話を一晩で一気に語り終えたという。第二夜は『サイン・オブ・フォア』を、第三夜には『アドヴェンチュア・オブ・シャーロック』と連夜の語りが続いた。話の続きを聞きたい高麗子に「ママさんにいって一本つけてもらえば」といい、基子も話を聞きたいので、医者から言われていた酒二本の定めを破ってしまった。それりではなく、十日以上が経ち、家にドイルの本がなくなると基子は丸善に出かけて行って、『シャーロック・ホームズの一代記』を下さいというと、勘のいい番頭が『メモアーズ・オブ・シャーロック・ホームズ』を出してくれたという家伝がある。

「騎士」のもう一例は *The Book of Tea* に記されているラフカディオ・ハーン（小泉八雲 185 0〜1904）である。やはり第一章の中ほどに次のような節がある。

Unfortunately the Western attitude is unfavourable to the understanding of the East. The Christian missionary goes to impart, but not to receive. Your information is bassed on the meagre translations of our immense literature, if not on the unrealiable anecdotes of passing travellers. It is rarely that chivalrous pen of the Lafcadio Hearn or that of the author of "The Web of Indian Life" enlivens the Oriental darkness with the torch of our own sentiments.

ここでは西洋が東洋を受け入れたり、理解する気がない理由を説明した後で、The Ideals of the East (1903)『東洋の理想』の出版に尽力し、序文も執筆しているシスター・ニヴェディータ（本名はマーガレット・ノーブル 1864～1911）が長年インド〈主にベンガル地方〉にインド人と生活した体験に基づいて執筆した The Web of Indian Life『インド生活の組織』（『インド生活の綾』）とともにハーン（ヘルン）が例外的な東洋の理解者に挙げられている。立木智子訳『茶の本』淡交社版では chivalrous pen を「いかに立派に筆をふるったところで」と意訳されているが、「義侠心ある筆」とか「騎士的な筆」、「騎士道的ペン」という訳が主流である。

ハーンと覚三の関係でいうと、日本美術院の観月会の招待状を松江に送ったとか、一九〇四

年に *The awakening of Japan*『日本の目覚め』とハーンの遺作 *Japan*『日本――一つの解明』が *New York Gloves* の書評欄に紹介されたりのほかに、ハーンが節子と結婚し慰謝料絡みで前妻との裁判沙汰になったときに、覚三が弁護の記事を *New York Times* に掲載したこともある。

また、二〇一一年のラジオの英語講座で知られるようになったのだが、ハーン〈八雲〉の *Fragment*『欠片』という仏教にかかわる作品のモティーフとなる髑髏山の話をハーンにしたのが覚三であると井上哲次郎が回顧談で述べているが、フェノロサとハーンがかなりの頻度で会っていたことや、井上も覚三も、フェノロサの弟子であったことを考えれば、これが事実であった確率は高いであろう。

たしか由三郎がどこかに書いていたが、覚三はバイロン・ジョージ（1788～1824）の作品のなかでも『ドン・ジュアン』を愛読していた。作家の北康利は、九鬼隆一と岡倉覚三をドン・ファンやドン・ジョヴァンニではなく、フランス語のドン・ジュアンがふさわしい人物としている。作者は、「最後まで読めばそう意味が理解できる」としているが、筆者の読解力でははっきり理解できなかった。けれども、コメディー・フランセーズでモリエールのドン・ジュアンを観たとき、作者との距離が縮まったような気がした。

イタリアのドン・ジュアン＝ドン・ジョヴァンニは天性の魅力よりも、暴力によって女性を征服する男であるが、モリエールでは惚れ薬の力を借りたにせよ、男の本性の魅力がなければ

惚れられない。さらに、モリエールはジリベルト『石の饗宴』（一六五二年）を参考にして、宗教を含む既成の道徳秩序に激しく本格的に反抗する自由思想を顕している。まさに覚三の理想に一致するものであった。

風刺物語『ドン・ジュアン』（一八一九～二四年）はイギリスの詩人で自ら ギリシャ独立戦争に身を投じて戦死したバイロンの作だが、イベリア半島やギリシャへの放浪の旅を謳った『チャイルド・ハロルドの遍歴』四巻本（一八一二、一六、一八年）とともに覚三が好んだ作品だった。

▼イギリス・ロマン派ワーズワース（1770～1850）を愛読

イギリス・ロマン派を代表するワーズワースは、自然の中に神を見出し、親友のコールリッジ（1772～1834）とともに「湖畔詩人」あるいは「湖水派」の詩人として有名であるが、近年では映画化もされたベアトリス・ポター「ピーター・ラビット」の地としても知られるイングランド北部の湖水地方で試作のインスピレーションを受け、風光明媚な湖畔の乱開発に反対して『旅行者と居住者向けの湖水地方案内書』を自費で出版（法政大学出版局より『湖水地方案内』の邦訳あり）した。これは後に自然保護・環境保全のためのナショナル・トラスト運動を立ち上げる契機になった。おそらく、覚三は詩のみでなしに、こうした社会的意識を持っていたことも含め、ワーズワースを愛したのであろう。一九六七年に創設された財団法人日本ナショナ

ル・トラストによる選考会によって日本ナショナル・トラスト第一号に指定されたのは旧日本美術院五浦研究所で、天心遺跡記念公園と命名され、その一角に天心記念五浦美術館があり、多くの入館者を迎え入れている。この指定のプロセスで孫の古志郎が遺族代表として尽力した。

フェノロサ夫妻は、一八九六年七月に来日し長期滞在を望んでいたが、四カ月後に帰国することになった。見送りに来た覚三との会話にワーズワースが登場する。（村形明子編訳『フェノロサ夫人の日本日記──世界一周・京都へのハネムーン、一八九六年』〈ミネルヴァ書房、二〇〇八〉）フェノロサの最初の妻リジーは姉御肌で、青年時代の覚三の面倒もよく見てくれていたので、一九〇八年にフェノロサがロンドンで客死した折に連絡したのは覚三であった。二番目の妻メアリーと覚三が不仲であったという説〈大きな理由は京大哲学科就職話で覚三に誠意がなかったためか〉が第一線のフェノロサ研究家によって広められたが、近年のメアリー関係の資料では、彼女が覚三という男の子を主人公とした童話を書いていたこととか、ワーズワースを介して話がはずんだということが伝えられている。メアリーの一一月七日の日記には次のように記されている。

岡倉はかつて見たことがないほど自然な真心と感情にあふれていた。彼のアーネスト（フェノロサ）への愛情はあらゆる表情、あらゆる動作に滲み出ていた。私たちは将来の同研究、共同事業──琵琶湖、または古の杭州西湖畔に〝湖畔学校〟を創立する──大いなる夢を語り

合った。彼は唐崎の松に寄せた私の詩をたいそう褒めてくれた。彼はワーズワースが好き

で、「不滅の頌（インモータリティ・オード）」の挿絵入りの名邦訳を考えている。彼とアー

ネストは二人の合同講演会を企画、私たちは芸術、人生、宗教に関する多くの問題を論じ

合った。岡倉は素晴らしい人だ。

『フェノロサ夫人の日本日記』二五一頁

3　根岸派と文学・演劇

▼根岸倶楽部または根岸派

根岸倶楽部の母体は、明治二一（一八八八）年九月に徳富蘇峰、森田思軒、朝比奈知泉（186

2～1939『東京日日新聞』の主筆、長州藩の立場を代弁）の主唱によって結成された「文学会」と思

われる。この会は夕食後に一名ないし二名が口演を行った後、雑談に入る形式で第二土曜日に

持たれた。合計一七回開催されたといい、常連は一二～三名で、多い時に　は約七〇名が出席

したという。日本のルソーと綽名された中江兆民（1847～1901）も参加していたことがあると蘇峰

が証言している。覚三の漢詩の師の息子森槐南（1863～1911）も参加していたし、覚三が根岸

七番地に引っ越す前に住んでいた下谷西黒門町も根岸に遠くなかった。根岸に移った明治二二

年夏以降にも会は四、五回会開催されていたし、この頃、覚三は演芸協会の活動に熱心であっ

たが、その主要メンバーは、根岸倶楽部と重なっていた。

発起人の三名が最初に相談したのは、郵便報知社の社長も務め、小説家で立憲改進党の政治家矢野龍渓（1850〜1931）であった。蘇峰と龍渓の出会いは明治一九年に蘇峰が龍渓の『経国美談』という政治小説を批判したことに始まるという（高野静子『蘇峰への手紙』二九一頁）。

根岸派は、当初は根岸党（党は政党の党ではなく、仲間の一党の党の意）とも呼んだようであるが、に根岸倶楽部のメンバーとその住居については岡倉一雄が認めた「根岸旧時」がある（『東京朝日新聞』昭和一〇年五月二三日）ので要約引用しておこう。

　私の宅が根岸へ移り住んだのは明治二三年の頃だが、その時分は全根岸が四つの字（あざ）に区分されていたようである。御隠殿—一七五〇年代に根岸二丁目に寛永寺住職の別邸として建てられたが、彰義隊の戦いで焼失—方面の杉崎、上根岸一円の元三島、中根岸などであった。

　小説家の連盟、「根岸党」の全盛時代は、子規の名が世に謳われるよりも遥か以前にあった。御隠殿に近き二階家に納まっていた森田思軒、それと裏腹に「せき」に畔りして居をトとした饗庭篁村（1855〜1922 新聞記者だったが元禄文学の研究者）、同じに家替り住んでいた幸堂得知（1843〜1913 銀行員から演劇評論家、戯作者に）、笹の雪—今もある豆腐料理屋—

横町あたりが田圃につきる辺りに住まっていた宮崎三昧（本名璋蔵で上田秋成（一七三四〜一八〇九）の『雨月物語』（一七七六年）を世に出した）、谷中天王寺畔から時々姿を現した幸田露伴、そ

れに根岸に家を持っていたので員外に加わった判官の藤原隆三郎氏、亡父の天心らが一所となって、連夜「いかほ」、「鶯春亭」と飲み歩いたものである。一党は他を「御前」と尊称し、自らを「三太夫」と卑下したらしい。

露伴の『五重塔』は天台宗の護国山尊重院天王寺境内にあり、露伴は明治二四年に下谷区谷中天王寺町二一番地に居住していた。「いかほ」は、日暮里と鶯谷の間にあった料理屋で、一雄の結婚披露の宴が大正二（一九一三）年七月に行われたところであるので、少し横道に逸れ、覚三と長男一雄一家について述べておきたい。一雄が明治二三年頃としているのは正確には明治二二（一八八九）年七月頃で、当時八歳の一雄は根岸小学校（初代林家三平の母校）に編入した。この後、京華中学を経て慶応義塾に進学する。

一雄が新潟の高田（現上越市）で見初めた水科孝（子）の父啓次郎は、村で評判の素封家で赤倉山荘の管理にも力添えをしてくれた。そもそも覚三が福井の帰路を直江津・高田経由にし、立ち寄った赤倉を気に入り、明治三九年五月に広大な土地を購入して別荘を建てることになり、一雄がしばしば高田に行くことになった。なお一雄は、明治三六年に慶応の理財科を中退し、

アメリカに遊学していた。明治四〇年に帰国したが、職に就いていなかった。

古志郎（高田で生まれ、頚城の旧名古志に因んだ命名、妹の妙は東京生まれだが、妙高に因み命名）に依れば、「サンフランシスコ、シアトル辺りで気ままに遊び、学んでいたようである」とあるが、覚三が来日中に世話をしたジョゼフィン・ハイドの実家オレゴンの牧場を手伝っていたことへの覚三の礼状もその証である。結局、地元紙『高田新聞』に就職し、明治四四年には孝と結婚し、翌年四月に古志郎の父親となるが、『高田新聞』時代のエピソードとしては、日本の陸軍研究で高田陸軍第一三師団に滞在した折に、金谷山で日本に初めてスキー（一本スキー）を伝えたオーストリアの陸軍参謀レルヒ少佐と親しくしていたことがあげられる。

一雄は披露宴の前年に朝日新聞社会部（当時は調査部か）の記者となり、先輩にしごかれる日々を過ごした。けれどもその成果は、九月に執筆した睦仁明治天皇の葬儀の記事が随筆家、俳人として名を成した上司の杉村楚人冠（1872〜1945 本名廣太郎）の激賞となって現れた。また、朝日新聞社会部入社が覚三所有の『国華』の株を譲渡したことと関係あった、『史記』の項羽の逸話に由来とは思われないが、初孫の誕生が人脈を動かしたことは確かであろう。

《閑話休題》

覚三が比較的早い時期に「文学会」に参加していたと推測される根拠としては、同会結成の

四ケ月前に思軒が記者として九鬼隆一や覚三が行った宮内庁の近畿古社寺宝物調査に随行〈五月二六日に合流〉し、「奈良より」を『郵便報知』六月一日に掲載したことがある。また、明治二三年の四月以降、森田や饗庭らと園遊会や自宅で会っていたことは、書簡によって明らかである。さらに、同年一一月には、露伴が尊敬する先輩、饗庭の薦めもあって『読売新聞』から『朝日新聞』系列の『国会新聞』に転職して給料が四倍になり、谷中天王寺に転居したことは、「根岸倶楽部」に好都合であった。

▼ 幸田家との縁 —— 露伴と一雄のコトども

『金色夜叉』で時代の寵児となった尾崎紅葉（1867〜1903）のライバル幸田露伴（本名成行186 ̄〜1947）は、『五重塔』をはじめ多くの傑作を世に送り出している。覚三の長男一雄にとっては兄貴的存在であり、俳句や釣り仲間としての交友関係もあった。酒井忠康氏は、『父岡倉天心』解説に「一雄の『随想』は幸田露伴仕込みの端正さを具えて清々しい」と記している。五章に登場する一雄の従兄弟で覚三の甥、岡倉士朗（1909〜59）は、夕鶴の演出で知られていたが、前進座で『五重塔』を演出している。

覚三終焉の地である上越の赤倉に逗留した明治・大正期の作家・文人としては、高級館香嶽楼に宿泊した尾崎紅葉、与謝野晶子（1878〜1942）、与謝野鉄幹（1873〜1935）や有島武郎（187 ̄

8〜1923）らが知られている。長野での講演後に赤倉に足を延ばした漱石のことさえ、最近まで知られていなかった。覚三の赤倉山荘に滞在した幸田露伴や岡本かの子（1889〜1939）・一平（1886〜1948）・太郎（1911〜96）らの滞在には言及されていない。古志郎は、ほぼ同い年の太郎と赤倉で遊んだだと話していたし、一平の『どぜう鍋』に「友人の朝倉」とあるのは一雄だという。

『露伴全集』に掲載されている連歌「赤倉」は、赤倉で詠まれたものであり、露伴の歌に返しを入れている谷人とは祖父一雄のことである。号の谷は俗から人偏を取ったもので、露伴は「そういう号の付け方は嫌いだ」と内弟子格で塩谷賛のペンネームで『露伴伝』を著した土橋利彦に語っている。「赤倉」は、大正一一年に露伴が赤倉山荘でひと夏を過ごした折のものであるが、それの頃の露伴は、『芭蕉七部集』の評釈に取り掛かった時期であった。

古志郎は、小六のころ（一九二三年ころ）の露伴との夏の思い出を語っている。

山荘の庭には大きな池があり、魚もいた。。露伴先生が「あれ釣ろうか」というけれども釣り道具などない。「針金見つけて来い。ヤスリを持ってきなさい」と言って、針金を曲げて炭火でヤキを入れて釣り針を作っちゃう。不思議なことにそれで釣れちゃう。よほどバカな魚だったのだろうが、先生はなんでも知っていて教えてくれた。

赤倉山荘について覚三は、高麗（子）に宛てた明治三九年七月の書簡に次のように書いてい

56

「家の背には妙高山、神名山、黒姫山などの高岳翠崖、左は遠くに佐渡の島を見渡し、前には米山の連山あり、家には温泉が瀑布のように流れ出ている庭の前には山川流れ、天下の絶勝なり」。

一雄一家は、第一次世界大戦中に向島小梅町に引越した。露伴一家もこれに先立つ四半世紀前、住み慣れ、天心との交際のあった根岸から寺島に移り、自宅を向島蝸牛庵と名づけていた。この時の蝸牛庵は堤の道路拡張工事で明治村に移築され現存するが、小石川に引越す前に住んだ蝸牛庵は戦災で焼けてしまった。さらに孫の青木玉（1929〜）の作品『小石川の家』に描かれた露伴が良妻賢母の幾美子に先立たれて後妻八代を迎えてからの生活が描かれている。露伴のグルメぶりや躾の厳しさ、文（1904〜90）の代表作『流れる』の背景も、うかがわせてくれた。小石川の幸田家と岡倉家との付き合いにも料理が媒体として存在していた。代表例としては天心の妻の基（子）から一雄の妻孝（子）に伝えられた「茶筅茄子」がある。これは幸田家では「茶筅煮」と呼称を変えて（青木奈緒「幸田家のことばDNA」『月刊本の窓』2016、3-4合併号、小学館）、秋の初めに来られる客人に文が作って出していたという。両家の呼び名からこの料理をイメージできると思うが、秋ナスの出たてのころの茶筅くらいの大きさの茄子のへた（茶筅のつまみ部分）に何本かの切り込みを入れ、なべ底に並べたものに酒、みりん、醬油、砂糖

を多めに入れ、落し蓋で途中にひっくり返すというものである。

「こんな雅やかなうまいものははじめて食った。作り方を教えてくれるか」と露伴に喜ばれ、祖母孝子がレシピを露伴に教えると、向島に戻る前に茶筅茄子の礼と言って、次のような句を色紙に揮毫してくれたという。

　　天鳴れど　地震振れど　牛の歩みかな

地震とは関東大震災のことでこれが避難先の千葉の四街道で詠んだことがわかる。祖母孝子の干支が丑年なので、「牛の歩みかな」としていることは露伴の孫の青木玉から古志郎が聞いている。「露伴は子から亥までの十二支の句を作っていて、丑のところにこの句を入れていたそうです。もう一つの丑の句は、「老子霞み牛霞み流砂霞けり」という老子が西の砂漠に消えて行ったという伝説を詠んだものです」。

次に文が孝子に抱いた印象を紹介しておこう。女学生の幸田文が訪ねて来た時、孝子は茄子紺の縮緬の着物を着て、洗い髪を新藁に束ねていたそうで、「何という爽やかな、すてきな女人（と）」と感じ入ったという。祖母は高田小町と呼ばれていたそうで、顔も別嬢であったが、立ち居振る舞いが美しかった。

次に岡倉・幸田家とクリスマスについて述べよう。幸田家はずっと法華宗を宗旨としていたが、露伴の父成延が罷免され、一番町一致教会（富士見町教会創設者）の植村正久（しげのぶ）(1857〜1925)

に奨められて露伴以外はプロテスタントに改宗していた。休日には、自宅に招いた日本人や外国人から話を聞き、皆で讃美歌を歌ったという。文の「楽しいクリスマス」は、盛大なクリスマスをやりたいけれども資金がない。そこで寺島という土地柄内職で生計を支えている家も多く、セルロイドのキューピー人形の部品を集めて組立てて資金の足しにしようとしたが、クリスマス・イヴ前日でもとても足りなかったら頭からお札が降ってきた（露伴のカンパ）というエッセイである。

筆者の知る限りでは岡倉家にはクリスチャンはいないし、福井という土地柄熱心な浄土真宗〈本願寺派〉の信徒は少なくない。覚三は宗派を問わず三〇歳代には、「すべての一神教はみな同じ」という心境に達していたが、在家仏教徒である。また、五歳前後にジェームズ＝バラ（1832〜1920）の英語塾に通っていたから讃美歌も歌えただろうし、クリスマスの体験もあった。

さらに、師のフェノロサがキリスト教攻撃をした後でも、島原の乱やルターの宗教改革運動を権力への抵抗として評価していた。一八八六年の初のニューヨーク滞在時には、本場のクリスマスを体験している。息子の一雄も、慶應を中退した明治三六（一九〇三）年以降にアメリカやインドで遊学生活を体験していた。アメリカでは一九〇一年に覚三が日本美術史を教えたジョセフィン・ハイド氏に世話になり、オークランド―カリフォルニア州西部の養鶏場で働いていたから、三回くらい本場のクリスマスを経験し、家庭でのクリスマスは子供たちの楽しみであっ

たと叔母の妙から聞いている。余談になるが、大観の親友で洋画家として唯一人、再興美術院に参加した小杉放菴（未醒1881〜1964）の昭和六（一九三一）年頃の作品に「サンタクロース」があるが、孫と遊んでいるときに描いたものらしい。

▼ 森田思軒への恩返し

森田と覚三の交換書簡は二〇点以上あるが、『岡倉天心全集』6巻に掲載されたものは天心が出した一〇点のみである。掲載のものでは、明治二一年一月二三日付が最も早いが、内容は「東京高等師範の磯野という教員を東京美術学校の理化学の嘱託として雇用することを記事に掲載するのは控えてください」というものである。なお、明治二三年四月二五日の饗庭宛の手紙には「磯野氏も拙宅に来るからお寄りください」とある。その二〇日前の思軒宛は、根岸倶楽部に関係するもので、「八日の園遊会〈花見〉には妻と同伴で参加します」というものである。五月一二日の書簡からは、思軒から応挙の絵の鑑定を依頼されていた覚三が円山四条派の川端玉章（1842〜1913）先生にも見てもらったが、出来が良くない〈贋作ではとほのめかしているようだ〉との返事である。

覚三と思軒の交換書簡を逐一紹介する余裕はないので、ここでは明治二九年の覚三が思軒に宛てた二通の書簡について取り上げるが、七月一三日のものは、父勘右衛門の初七日を一五日

に行うので出席をお願いしたいという葉書である。フェノロサの再婚相手メアリー・フェノロ
サの七月二四日〈初来日のおよそ二週間後〉の日記にも、勘右衛門の妻静子への弔問に出かけた
折のことが記されている。

岡倉は月下の散歩に出て留守だったが、老夫人〈静子〉と岡倉夫人〈基子〉、長男、弟〈由
三郎〉―英語を話し、とても親切だった―が、私たちを手厚く迎えてくれた。みな私たち
の訪問を喜んでいたようだが、何となくぎこちない雰囲気であった。

『フェノロサ夫人の日本日記』八四～五頁）

今度は思軒への恩返しをした理由を示す明治二九年一一月二日の覚三の二通目を紹介してみ
たい。これは『岡倉天心全集』に未収録の書簡で、思軒の長女下子の遺族が所持していたもの
である（白石静子監修『森田思軒全集』に未収録の書簡で、思軒の長女下子の遺族が所持していたもの
三郎〉松柏社、二〇〇五年、六四頁）。

一一月二日の手紙は、覚三の二人の女性〈星崎初子と八杉貞〉の一人、貞に関わる重要な書簡
であるが、おそらく全集編集者〈書簡の巻は岡倉古志郎が担当〉が意図的に掲載しなかったので
はなく、この書簡が森田家側に眠っていたのが未掲載の理由と考える。この全集には、覚三と
貞の間にできた息子三郎のことが初めて公にされ、三郎が父親に宛てた英文の手紙が初めて掲

載されていることから隠す意図は見られないと推測するからである。

この手紙には「昨夜姪の八杉貞子（1869～1915）が自殺をはかったが、幸い命は取りとめた。

何卒、新聞に記事が載らないようによろしくお願いいたします」と書かれていた。父勘右衛門

と最初の妻みせ（1859年没）の間には六人の娘がおり、八杉純に嫁いだよし（覚三の腹違いの姉）

の子が貞であったから確かに姪であり、自殺の背景には一歳四か月となった「不義」の子、三

郎の将来への悲観があったであろう。さらに、手紙の文字や文面から覚三の動揺ぶりが窺える

し、『読売新聞』や『東京日日新聞』にも高田早苗のような学生時代からの友人もいたが、思

軒に依頼したのは、思軒への信頼の厚さを示唆している。

覚三は、八杉貞の自殺未遂の件で思軒に借りができたわけであるが、翌年に起きた不幸な出

来事が借りを返す機会を与えることになった。つまり、三〇年一一月一四日、思軒の腸チフス

が腹膜炎に変症し、森鷗外立ち合いのもとに三六歳で亡くなった。酒好き、大酒のみの多い根

岸党＝倶楽部のなかでも、思軒は飛び抜けての大酒のみであった。ちなみに、主治医の下谷の

区医緑川医師は覚三の主治医でもあった。覚三は、葬儀での世話役を鷗外、黒岩涙香（1862～

920）、藤田隆三郎とともに務めたことは11月17日付の会葬礼状で明らかである。また、白蓮院

浄明思軒という戒名は幸田露伴と鷗外がつけたという《『岡倉天心全集』6巻、九八、四三〇頁）。

天心は、身体が不自由で葬儀に参列できなかった思軒の母に葬儀の模様を伝えるための絵を弟

子の寺崎広業に描かせた。

▼エドガー・アラン・ポーを愛読

森田思軒は、アメリカ文学にも関心を持っていた。とりわけ、エドガー・アラン・ポー Edgar Allan Poe, (1809〜49) に注目し、彼の作品（『盗まれた手紙』、『間一髪』、『偶書』など）を翻訳し、『国民之友』や『太陽』などに掲載されている。また、饗庭篁村が『黒猫』を翻訳していた。一雄も古志郎も、コナン・ドイルとともにポーを愛読していたが、これは覚三から継承されたもので、覚三が思軒に付き合って訳文の読み聞かせに居合わせたり、一緒に訳文を考えたかもしれない。思軒は、ユゴーの英訳『レ・ミゼラブル』も下訳していたが、涙香の『噫無情』というタイトルは気に召さなかったようである。

これは戯言として読んでほしいが、春草の代表作『黒猫』は、覚三（天心）のポー好きと関係していたのかもしれない。覚三がポーを好きになる理由としては、恐怖心を抱かせるポーのテクニックや、風刺がきいており、ユーモアのセンスも高かったことが考えられよう。

▼覚三と子規

日本浪漫派の保田與重郎 (1910〜81) は、昭和一二（一九三七）年に「明治の精神」を執筆

し、子規や高山樗牛とともに天心に敬意を払っている。『東洋の理想』のみならず『東洋の覚め』の訳者であり、プロレタリア文学から日本浪漫派に転向した浅野晃は、その二年後に『ある精神の歴史』の冒頭にこう書いている。「岡倉天心は正岡子規ほど知られていないが、この二人は同じ仕事をしたのである。同じように偉大であった。（中略）天心はあれだけ峻烈雄渾な批評の筆を揮って日本美術の根本を掲示し、また殆ど粉骨砕身して日本絵画の復興に当たったにもかかわらず、その後今日に至るまでの画壇の実情はどうであるか、などと言う人がある。そういう人は、子規没後今日に至るまでの歌壇の情態を併せ考えて見るがよい。これらの偉大な先覚の事業は、表面よりは深部の方に集中している」（浅野晃『岡倉天心論攷』永田書房、平成元年、七頁）。

浅野は、『ある精神の歴史』をこう結んでいる。「峻厳な情熱もて死を求めたあの足利の武士の狂熱と孤高の精進―と、天心は書く。語られるものは生でなく、死であった。透谷も、鷗外も、二葉亭も、蘆花も、鑑三も、天心の精神に照らして見たときにのみ、はじめて明治の精神として、その偉大な没落の中に眺められ得たであろう」《前掲書》一三〇頁）。

覚三の代表作である『茶の本』は、利休の自殺（秀吉への死をもっての抗議）の章で終わっているが、『茶の本』の第一章には、この本が新渡戸稲造の「武士道」と対比して生の術の書とされている。

64

Much comment has been given lately to the Code of the Samurai, —The Art of Death which makes our soldiers exult in self-sacrifice; but scarcely any attention has been drawn to Teaism, which represents so much of our Art of Life.

近頃、「サムライの掟」――わが兵士たちに喜び勇んで身を捨てさせる「死の術」について多くの論評を聞くけれども、茶道にはほとんど注意が惹かれていない。茶道こそ、わが「生の術」を大いに表しているのである。（講談社文庫版『茶の本』一五、二一六～七頁参照）。

浅野が「明治の精神」としての子規や天心を偉大と尊敬しているのは、彼らが万葉の時代にせよ、奈良朝や平安朝にせよ、伝統を受け継ぎながら、どのように革新しているか、単純化していえば、革新と伝統のバランスの良さ、あるいは伝統を基盤にしながら芸術はいつも未完であり、変化していくという彼らの指針、原則が賞賛されていたのではなかろうか。

この子規も根岸倶楽部の宴に参加していたし、覚三との仕事上のつながりも持っていた。共著『岡倉天心 思想と行動』（吉川弘文館、二〇一三年）に、陸羯南（くがかつなん）（1867～1907）の『日本』の挿絵を覚三が手配したり、二人が呑み仲間であったことからも、子規の方針で発行された『小日本』の発行人でもあった陸が子規と覚三を結びつけたと書いたが、その後、子規が古島一雄（こじま）

（1865～1952）に相談していた事実がわかった。古島は「東洋美術は岡倉で決まりであるが、西洋美術はなかなか決められない」と子規に語っていたという。

覚三が子規にアドバイスしていたことは、明治二七（一八九四）年一月一四日付けで東京美術学校卒業生の岡本勝元に宛てた書簡―昨日差出候附録画の儀二別紙の通修正方申参リ候―に同封された別紙から明らかである。そこには「七月（盆踊り）、一〇月（紅葉狩り）をやめて八月「石山紫式部図」への差し替えを御了承ありがとうございます」という内容が記されていた。差出人が子規で、宛名は岡倉老先生侍史とあった。子規と覚三は四歳違いであったが、老先生というのは中国でも用いられており、敬重の意を示すものであった。

上記の書簡が出されたすぐ後に子規は根岸に越しているが、少なくとも明治二九年一月九日に約三〇〇坪の岡倉邸で催された根岸倶楽部の新年会に子規は参加していた。『岡倉天心全集』では、子規の参加した会が句会なのか、園遊会なのか不明であるが、新年や秋の観月会などで、覚三や弟子の妻たちが料理を振る舞い、くじ引きもあった、後の美術院名物の形式の会であった。

明治伝記作家シリーズによれば、子規はこの時の様子を「鶯の里のかしましさ」と日誌に記しているとあるが、その出典は『小日本』に連載されていた獺祭屋主人俳話である。子規は、この会の六日前の一月三日に子規庵で開かれた句会では、次の二句を詠んだ。

新年の　上野寂莫と　牙鳥なく

寝んとすれば　鶏鳴いて　年新なり

子規作で最も知られている句「柿食えば　鐘が鳴るなり　法隆寺」は、明治二八年一〇月に『日本』記者として日清戦争に従軍した子規が、故郷松山より神戸経由で根岸に帰る前に漱石の奨めで、奈良に立ち寄った折に詠んだ句である。この時、子規は法隆寺にも足を運び、「柿茶屋」に立ち寄っているが、「柿食えば」の句は、子規が二〇個以上の吉野柿を食べた奈良市の東大寺に近い角屋あるいは角定旅館（正式名よりも、対山楼で知られる老舗旅館）で詠んだもので、聞こえたのは法隆寺ではなく、東大寺の鐘だったはずである。

子規が食べた柿の子孫は、歌舞伎役者の会でも使用されている天平倶楽部の庭に、現在も健在で、子規の孫筋で樹木医の正岡明正が「子規の庭」で保存している。写生でいえば「柿食えば　鐘がなるなり　東大寺」であったのを法隆寺で作った句のように変更されたという説もある。

▼ 蘇峰、覚三と日本主義

徳富蘇峰（本名猪一郎 1863～1957）は、覚三と同い歳で、思軒一周忌での発起人に名を連ね

ている。天心と『日本』や『小日本』の関係については前述した。根岸倶楽部の前身ともいえる「文学会」でも顔見知りであった。また、『岡倉天心　思想と行動』〈二〇八～九頁〉で提起したように、「天心、蘇峰や釈宗演（一八五九～一九一九）、鈴木大拙（一八七〇～一九六六）の西洋文化受容や宗教観には類似がみられる。すなわち、英語を武器に西洋文化の知識を吸収する一方で東洋の道徳観や精神性の高さに誇りを抱いていた。宗教的には一八九三年の世界宗教会議におけるインド出身のヴィヴェカーナンダ（一八六三～一九〇二）の普遍宗教の考え、言い換えれば神霊仏耶を超越した神の存在を認めていた。新島襄（一八四三～九〇）の教えを受けた蘇峰は、プロテスタントで、天心は在家仏教徒であったが、人生〈人間性〉における信仰の大切さを十分に自覚していたし、世紀の転換期に欧米でも活動した偉大な宗教家ヴィヴェカーナンダのことを気にしていたはずである。覚三は、ヴィヴェカーナンダの近くにいたアメリカ人の女性ジョセフィン・マクラウド（一八五八～一九四九）に日本美術史を教えるとともに、ヴィヴェカーナンダを日本で開催予定の東洋宗教会議に招待するための「窓口」としていたと推測される。

ところで、筆者が最近目にした覚三が蘇峰に宛てた一通の手紙は、一九〇一年一二月のインド行きの日に出されたもので、東洋宗教者会議と無関係とは思えないが、まずは、蘇峰とヴィヴェカーナンダとの関係が解明されなければならないであろう。また、本書少し後の「覚三とヴィヴェカーナンダ」の項で高田早苗が覚三に傾倒する理由に出てくるので、「日本主義者」と覚三の関演劇運動」の項で高田早苗が覚三に傾倒する理由に出てくるので、「日本主義者」と覚三の関

連を説明しておこう。

一八八九年に創設された美術学校が油画〈西洋画〉科を設置しなかったからというだけで、覚三を西洋排除の狭い国粋主義者即日本主義者と単純に考えてはならない。『早稲田文学』第二期第一号（一八九六年一月）に掲載された談話で覚三は、「旧洋画家は西洋の思想感情をくみ取ろうとせずに絵具を塗りたくっていたが、この点に関して新派は進歩しているといえる。黒田（清輝）、久米（桂一郎）の諸氏は多少西洋の感想を現わそうとしているからである」という

ことを語っている。さらに加えれば、工部美術学校の西洋画は二流のもので、日本に導入するならば一流のものでなければならないというのが覚三の信念であった。

これに関して、『東洋の理想』（講談社学術文庫）の解説で、日本政治思想史の松本三之介は、「新設の東京美術学校は、伝統的な日本美術の復帰を基本方針とし、日本画を中心となした。それは西洋画一辺倒の工部美術学校（明治一六年廃止）に代わるものとして構想され、いわゆる文明開化主義への反動の一つの表われであった。美術界における伝統復帰は当時の思想界や言論界にあって、維新以来の欧化主義への反省が語られ、『国粋保存』主義や『国民主義』を標榜する政教社などが登場する動きとまさに軌を一にするものと言うことができる。政教社とは、雑誌『日本人』（明治二一年創刊）を言論の場として国粋主義を唱道したのは志賀重昂（186

4～1929）『日本風景論』（色川大吉編『日本の名著』㊴、中央公論社、一九七〇で天心と同じ巻に収録）

や学生時代からの友人三宅雪嶺、さらに、国民主義を主張した陸羯南であった」。

覚三は、志賀とも、陸とも親しかった。とくに陸とは親しく頻繁に酒を酌み交わす仲であった。陸は自分たちの「国民論派」について、「国民論派は排外的論派にあらずして博愛的論派であって、保守的論派ではなく、むしろ進歩的論派である」と説明していた。覚三と蘇峰の交友は特別親しかったわけではないが、五浦に美術院を移転させた折の招待状宛名書きは、覚三の直筆であったし、*The Ideals of the East* 刊行時には自著を送付している。しかしながら、蘇峰による次の追悼記事からは、二人の関係には距離があるようにも思える。

　　　天才の長短与

岡倉覚三氏逝く、真に惜しむべき也。余は深く氏を知らざるも、いささかの面交なきにあらず。氏は天才也。而し天才の天才たる長短与に君によりて露呈せらるる。特に世間には、其の長所よりも短所の方が、より多く認知せられたるは、氏のために嘆惜するに余りあり。

　　（中略）

　　　　　　　　　　　　徳富蘇峰

君は明治の美術界に於いて、記憶せらるべき一人也。君はフェノロサの風を聞きて起こり、

其の善誘に依りてせられたりとも雖も、しかも君は出藍の才にして、自ら進路を開拓する一人也。己のためのみならず、自ら先導者として、他を刺戟誘導したり。橋本雅邦の如きも、師に依りて発見されたる一人也。

『国民新聞』大正二年九月五日

「いささかの面交あらず」とあるが、思軒の葬儀では顔をあわせているであろう。明治三四（一九〇一）年に熊本で開催された美術院展に蘇峰が助力していることも間違いない。また、同年一二月七日に門司を出港してインドに向かう前に、覚三が蘇峰に書簡を出している。これは東洋宗教者会議におけるクリスチャンの結集を依頼していたためではなかろうかと推測している。かつて精神科医で作家、なだいなだが「すべての民族紛争は宗教対立である」と書いた（岩波新書）が、「本来の宗教指導者は紛争拡大を抑制し、平穏を取り戻すために宗教や宗派を超越した対話を求めていた」と覚三たちは考えていたのではなかろうか。

▼ 鷗外と覚三

鷗外と覚三との交友関係が学生時代にみられたという証拠はないが、東京大学の予科に相当した東京開成学校と東京医学校入学が明治八（一八七五）年であった。ある「尊敬する偉人」をテーマとしたクイズ番組で京大院生が鷗外を尊敬する理由に東大入学最年少をあげていたが、

これは間違いであり、覚三の方が数カ月年少だった。ともに文学好きのこの二人は、近くに居住していたので知り合いになっても不思議ではない。医学部の鴎外も、ホートン教授の講義を受けていたかもしれない。覚三自身の記録によるところでは、覚三がつけていた日記というよりもメモ帳に近い「雪泥跡」の表紙裏には森森太郎（林太郎の誤記）本郷千駄木町五十番とあり、鴎外邸を訪ねようとしていたが、手紙を出そうとしていたことが推測される。また、「雪泥跡」明治二三（一八九〇）年一二月一〇日には「森田、森鴎外ら来たりて飲む」とある。覚三とこの二人は、前年には結成されていた「日本演芸協会」（後述）の一七名からなる文芸委員であった。他の文芸委員には、逍遥、紅葉、山田美妙、饗庭らの錚々たる面々がいた。覚三と鴎外とは文学・演劇のみならず、政治的な話題でも話が弾み、親しくなったであろう。漢詩好きの両者の酒席で白楽天や杜甫などの漢詩の話題がでたであろうが、漢詩の会に同席したという証拠は残っていない。

翌二四年の六月一六日の手紙では、美術学校の校長になった覚三が、鴎外に解剖学の講義を依頼している。

　拝啓　人骨も大学より参り候二付で始まり、月曜　午後三時半より五時半　（教員助手など美術解剖聴講希望者の分）水曜　午下三時半より四時半　（専修科一年生甲乙）金曜　午

下三時半より四時半（同上）一時間（同上）

ママ

右得御意候

十六日

鷗外先生待史

鷗外邸から美術学校は徒歩一五分ほどであったから、週三回四時間の出講依頼にも応じたのであろう。けれども後には、鷗外が願いを出して、西洋美術史を一コマ講義している。

明治三二（一八九九）年には坪内逍遥と高山樗牛の間で歴史画論争が起きている。両者の本質的対立は、歴史画は歴史であるべきか〈逍遥〉絵画であるべきか〈樗牛〉にあり、覚三（天心）や日本美術院の立場は、歴史的考証を重視する点で逍遥説に立ったと言えよう。覚三は東京美術学校で有職故実研究（時代考証）の関保之助を採用し、小堀鞆音や安田靫彦らを育てた。

歴史画論争としては森鷗外と外山正一（1848〜1900）の論争も知られている。この二人には新時代の日本絵画が描くべき画題論争〈美学論争〉があり、鷗外はその中で「実体」という言葉を頻繁に用いており、これは「裸形」、「人形」が「裸体」、「人体」に変更されたのと関係していると思わせる（佐藤道信『明治国家と近代美術』吉川弘文館、一九九九年参照）。要するに明治美術会における外山の「日本絵画の未来」という講演が論争の発端で、鷗外が『しがらみ草紙』

で痛烈な批判を寄せ、質問を提起したにもかかわらず、外山は反論を述べなかった。画題論争には原田直次郎の歴史画「騎竜観音」〈護国寺所蔵品〉を外山が難を示したことに対してドイツ時代からの友人原田を鴎外が弁護した論争があったので、これが歴史家論争の端緒とされることもある。（大野芳材「東西『歴史画』小考」『青山学院女子短期大学総合文化研究所年報』2007-12）参照。

　外山は、井上哲次郎、矢田部良吉と共著『新体詩抄』を一八八二年に編纂しているが、鴎外との論争（一八九二年頃）に先立って、後の美術院との摩擦も起こっていた。すなわち、読売新聞社主催の懸賞東洋歴史画題募集で一等賞の受賞者にその題で絵を描いて贈るという決定がされていたにも拘らず、橋本雅邦は一等になった外山の作品の題「スサノオの命」で絵を描くことを拒み続けた。

　余談になるが、セオドア・ローズヴェルト大統領も読んだと言われている『武士道』の著者で、国際連盟加盟に影響力を持った新渡戸稲造は、札幌農学校でクラークに学んでからしばらくしてから東京帝国大を受験している。すなわち、一八八三年の受験時の面接官の一人が外山正一であったのはただの偶然だが、なにか因縁めいていないだろうか。

　ちなみに、歴史画のテーマとしては、紀元二六〇〇年に相当する昭和一五（一九四〇）年に描かれた木村武山（1876～1942）の作品「神武天皇」、「伊邪那岐・伊邪那美命」（明治三九＝一

九〇六年）のように『古事記』・日本誕生神話や、安田靫彦「守屋大連(もりやのおおむらじ)」、「夢殿」に代表される聖徳太子前後の時代のものが顕著である。

▼船上での「根岸倶楽部」の再現

およそ一〇カ月の第一回インド旅行を終えた覚三は、一九〇一年一〇月一六日にシンガポールで神奈川丸に乗船し、香港経由で日本への帰途についている。船上での「演説『国民新聞』一一月五日に掲載された帰国談話からも推測できるであろうが、船上での「印度漫遊雑談」は、『国民新聞』一一月五日に掲載された帰国談話からも推測できるであろうが、船上での「演説会」は他に久保田米斎「建築と美術」、中村不折「書の話」などが行われ、『パンテオン会雑誌』にも内容が紹介された。

この船上で覚三と渋沢栄一（一八四〇〜一九三一）がインドについて会話を交わしているであろう。ここでは尾崎紅葉の硯友社に属し、児童文学で森田思軒とも交流のあった巌谷小波(さざなみ)（一八七〇〜一九三三）の証言『小波洋行土産』を中心に掻い摘んで述べておこう。

パリ日本人留学生の「パンテオンの会」でも根岸党と同じように、綽名をつけて句会や漢詩を作っていた。たとえば、岡田三郎助（一八六九〜一九三九 耶蘇）、黒田清輝（一八四〇〜一九〇〇 ドッコイ）、久保田米斎（一八七四〜一九三七 米やむ）、竹内栖鳳(せいほう)（一八六四〜一九四二 ドスカ）、美濃部達吉（一八七三〜一九四八 ロンド）より乗船は音吉）というように。覚三と黒田や竹内が一緒に酒を酌み交わして、日本の美術

界の将来を語り合ったことは周知の事実である。米斎は、父の米僊が蘇峰の招きで一八九三年に京都より居を東京に移し、一八九五年に転居して橋本雅邦に弟子入りしていた。

▼ 覚三と演劇運動

ここでは、学生時代に文学を語った仲間たちとの人脈をベースとしていた一八八九年前後の演劇改革運動について紹介したい。「覚三と演劇運動」は、島村抱月（一八七六〜一九一八）の新劇運動との繋がりもあるようだが、筆者はまだ資料を集めていないので、別の機会に甥で演出家の岡倉士朗（一九〇九〜一九五九）や姪信子の夫で「渡辺崋山」の戯曲で知られる藤森成吉（一八九二〜一九七七）の活動と関連させて考察してみたい。　藤森が『何が彼女をそうさせたか』の印税で一九三二年にパリ旅行中に、『放浪記』の印税でパリ留学中の林芙美子（一九〇三〜五一）に会っているが、林は「プロレタリア作家にしては贅沢」と書いている。　筆者の知る藤森は清貧であったが、せっかくの新婚旅行だから贅沢したのであろう。ちなみに、林はパリで覚三の『茶の本』を読んでいて、とても奥深いという感想を日記に記していた（今川英子編『林芙美子　巴里の恋』中公文庫、七五頁）。

それでは坪内逍遥が高田早苗に語ったこと——一部に高田の意見が記されていて、記憶違いもありうるとしている——を中心に述べることにする〈オリジナルは『逍遥選集』一〇巻『明治劇界小

史』と前出の『半峰昔話』。逍遥や覚三を中心とする演劇改革運動〈演劇協会〉に先立って明治一九(一八八六)年に演劇改良会が組織されたが、外山正一、末松謙澄(一八五五～一九二〇)は伊藤博文の婿。日露戦争期については(後述)らは女形を廃し、セリフ本位の芝居に改良しようと主張していた。この学者一派の理想に偏した内容に、興業策として常に上流に接近しようとしていた守田勘彌―守田座を新富座と改称した大興業座の一三世(1846～97)のこと。一三世は大正の、一四世は昭和の名優で玉三郎の養父―も好感を持っていなかったようである。余りに急進的で役者の声にもほとんど耳を傾けていなかった改良会に対して、明治二一年に演芸矯風会が鹿鳴館で発会式を催したが、矯風会は余りに妥協的で俗化していた。

坪内は、「演劇協会の事実上の首脳者は高田、岡倉の二君であった。『未来の大臣を夢見ていたのかも知れないが、学生時代には新富座を欠かさず観て、『歌舞伎』の毎号を待ち焦がれた半峰、後の美術院運動を既に胸中に描きながら、この方面にも食指しきりに動いていた天心の意気、理想は期せずして投合したらしい。」(両君は)文芸の真旨を理解する点に於いて、明らかに群を抜き、内外の文学芸術の造詣に於いて、前々の劇改良論者の、或いは国劇の知識を欠き、或いは写実主義に偏し、或いは劇を一図に矯風と危険視するような浅薄さとは同一にして論ずべからずものがあった」。さらに、坪内は、久松町千歳座の出し物「先代萩」を例に引き、「この俗化もまた、其改造を促した一面の理由であろう」と述べている。

演劇協会は今日の歌舞伎に見られる伝統を守りつつ、新しい要素の採用も目指した改良的性格も持っていた。この運動では坪内が注目されがちであろうが、高田は次のように記している。

「この会を組織する時に、私とともに骨を折られた人は岡倉覚三、森田思軒の二君であった。そのころから岡倉君は日本主義の主張者で、其日本主義は大分豊富な内容のものであったから私はついに是に共鳴した。そして方針を立てる事と、特に其実行に奔走点については、岡倉君に頗る感服したのである。演劇協会を作るに就いては、先ず世間的な基礎が必要であって、宮内大臣の土方久元君及び皇后太夫の香川敬三君を説落して正副会長にしなければと頻りに主張した」。「岡倉君が両先輩から正副会長の承諾を得たので、私も大いに勇気を出して団十郎、菊五郎を始めとする当時の歌舞伎役者に演劇協会に熱心賛成させるために尽力した。特に守田君は頗る共鳴してくれ協力してくれた。また、演劇の向上に従来熱心である団十郎も大いに共鳴し、私も他の役者も只働きで協力すると言ってくれた。千歳座であったか新富座であったかは忘れてしまったが、二日か三日の興行をして世間の有力者、識者を招待して演劇を観覧に供したのである」。

けれども、演芸協会の理念を実現することは決して容易ではなかった。とりわけ、「一二月には新進の作家中より脚本を募るとか、文芸委員の新作に係る新劇を上演すべし」という会則を有言実行することが会にとって壁になってしまったのである。一七人の文芸委員には、逍遥、

高田（半峰）、山田美妙、鷗外、紅葉、思軒と一緒に覚三も名を連ねていたから、歌舞伎とく に義経ものについて、覚三はよく知られているオペラ戯曲 White Fox『白狐』執筆（一九一三年）に先立って一九〇四年の訪米時に英文で「アタカ」や「コアツ モリ」を書いているが、『義経記』を旅行に持参し、これを参考にし、オリジナルの作品とし て二作を執筆した。『岡倉天心全集』1巻解題によれば、ガードナー・カーチスが韻文に修正 したという。

なお、二章での主要資料であるノートには、一八八七年六月二六日の日誌あるいは一八八九 年頃のメモと解釈が分かれるジンギスカン＝源義経に関わる構想メモがある。天心とオペラの 研究を克明にしている清水恵美子は、末松謙澄が公にした義経とジンギスカン同一人物説をめ ぐる論争も紹介しているが、覚三の誤記した Glenghiskhan の文字を読むのに苦労され、筆者 が Genghiskhan ではと指摘すると同意された。けれども日誌が最後の八月七日までに詩やされ 歌で埋められていることと、六月二六日のみが漢字表記なので、「これも八九年頃のメモでは」 とする筆者の疑問にはいまだ答えをいただいていない。六月二六日にロンドンにいたことは確 認されているから、ロンドンでヘンデルの Genghiskhan を見て、歌舞伎のヨシツネに思いを馳 せて記したとも推測可能だが、そんなに深い意味のない「暇つぶし」だったのだろうか。

一八八九年一〇月以降には新作の戯曲が必要であり、紅葉や露伴も加盟していたとは言え、

売れっ子作家が新作を執筆するゆとりも意欲もなかったので、覚三がみずから戯曲を構想する

こともあったのではと推測してみたが、次の事実から的外れかもしれない。

坪内の記憶に依れば、明治二二（一八八九）年九月初旬に半峰君に招かれて出かけると、「今

年の末までにぜひとも新劇を書け」ということであった。坪内は、自信がなかったので、「早

稲田で多くの授業を持ち、苦手な英国憲法史を引き受けるというので、承諾してしまった。それから一カ月後に四幕ものの二

が英国憲法史も担当している」と言って依頼を断ったが、高田

幕を仕上げたが、それが精いっぱいで、続きが書けなくなってしまった。また、饗庭が団十郎

主演を想定した『太田道灌』を執筆してくれたが、この小説家には時代狂言は不向きであって、

上演には至らなかった。もし、覚三が義経もの──たとえば勧進帳を書いたとしても上演レヴェ

ルにまで達しなかったであろう。

旅行日誌と釣り日誌以外で唯一残されている日誌である「雲泥痕」〈明治二三（一八九〇）年

一一月から明治二四（一八九一）年二月〉には「〇〇と飲む」の類の記載が多いが、〇〇には、思

軒、逍遥、鷗外、饗庭などの名前が入る。また、同じころの書簡にも当然演劇運動に関連する

ものが少なくない。たとえば、明治二三年一一月に森田に宛てた書簡では宮崎『雨月物語』紹

介で知られる三味（さんまい）のこと）を引き留めることが話題になっていた。宮崎は新作の作家として期待

されていたが、一年後に河竹新七との合作『泉三郎』が中村座にかけられ、団十郎が主役を演

4　岡倉覚三と漢詩

じたことが、『郵便報知新聞』一八九一年一一月一日付けの森田の記事から明らかである。一
月が書かれていないが、一八九一年の一一月から翌年一月と推定されている九日付けのもの
では、森田、覚三、饗庭と宮崎の四名で翌日の新富座見物の確約がされており、「都合四人の
こと唯今岡野へ申通し置候」で終わっている。岡野については高田が「此の演芸協会に於いて
は、今でも私を訪ねる岡野碩君という人が、始終熱心に尽力したのであった」と記しているが、
高田本人は、明治二三年の第一回衆議院選挙に最年少で当選し、もはや演劇運動に力を貸す立
場にはなかった。

　覚三が改革で重視したのは、役者の主体性、いいかえれば、改良の気概であった。団菊左―
九世団十郎（1838〜1911）五世菊五郎（1844〜1903）、初代左団次（1842〜1904）の三人とりわ
け前の二者は、一世紀後にも団菊祭が催されているし、歌舞伎史、演劇史に「明治期最大級の
名優」「演劇改良運動推進者」「幕末から明治期の名優」として語り継がれている。また、覚三
が東京音楽学校校長の兼務を依頼された折に、これを拒むために団十郎を教授に採用すること
を条件にしたというエピソードが伝えられている。

　新訳『茶の本』（明石書店）でも漢詩訳に注意を払っている木下長宏は、覚三にとっての漢詩の持っていた意味を考察し一六歳の時に編んだ漢詩集「三匝堂詩草」が処女作であることや、「昭和十年代に囃されたようなナショナルな心情は、この詩群にはまったく見いだせない」と述べている《岡倉天心》三八頁）。本書でも部分的に紹介するが、師や友人への情、追慕や旅行時の感性などが漢詩で表現されている。もちろん、相手がアメリカ人の場合には、漢詩の代わりに英詩で表現されている。最近の研究では、川嶌一穂の「天心岡倉覚三の漢詩　時代背景と岡倉漢詩の時代区分」《岡倉天心　伝統と革新》大東文化大学東洋研究所、二〇一四年）は、サブタイトルに示されているように、明治一三年の少年期から晩年（明治三三年から大正二年）までを五期に分けて考察している。

　第一　少年期（明治一三年）第一首〜第三三首　『三匝堂詩草』
　第二　青年期（明治一三〜二四年頃）第三四首〜第五二首　『痩吟詩草』
　第三　青年期旅情篇（明治一九〜二二年）第五三首〜第七三首　「奈良古社寺調査手録」。
　第四　壮年期（明治二四〜三〇年）第七四首〜第一一一首　『日本』紙七〇〇号、下村観山「欧州視察日誌」。長尾雨山との唱酬詩。
への贈詩など。

第五　晩年期〈明治三三～大正二年〉第一一二首～第一二三首　ガードナー邸ゲストブック。

「支那旅行日誌」。『日本』紙など。

「三匝堂詩草」にある次の漢詩〈第一期〉は覚三の中国の歴史や詩人の好みを示していると同時に、彼の当時の〈深層〉心情をうかがわせるものである。なお、三匝堂は本所〈墨田区〉の見廻り堂のようであり、螺旋〈サザエのツボ状〉のある三重の搭？のことと思われる。覚三は放課後にここに行って詩作していたのであろうか。

それは天心より多少年少の漱石が明治二二年に詠んだ心情とも共通しているように思う。それは、森岡ゆかり『文豪の漢文旅日記』〈新典社、二〇一五年、一六五～九頁〉にも紹介されている漱石の『木屑録』と対比できるかもしれない。

川嶌自身も述べているように、第三期の青年期旅情篇〈明治一九～二二年〉と第四期壮年期〈明治二四～三〇年〉には重なる部分

図３　三匝堂漢詩

があった。

　第三期の代表作には長尾雨山との唱酬詩があるが、次節で紹介する。さらに、「欧州視察日誌」にある一八八六年に作った三作は、次章で旅日誌として紹介したい。

　明治二二年から二六年までの「混池」の号を使用していた『日本』や子規とも関係した第三期については、「混池」は、老荘思想に傾倒した岡倉に限らず、ある程度時代の共通の心的傾向、あるいは少なくとも新聞『日本』に拠る人々の共通の時代認識であった（川嶌、一〇〇頁）。蛇足になるが、明治二二（一八八九）年は明治憲法が発布され、明治維新から二〇年以上が経って新たな「国民〈明治〉国家」がスタートした年であり、親友福富が自害した年であった。

　このように詩は覚三の意思表示にとって重要な手段であったが、『岡倉天心全集』7巻に収録されている漢詩の読解や解説には問題がある。それは巧妙な学者が携わったが、実際には多忙で下訳の推敲が不十分であったということである。これに関しては、天心記念五浦美術館で行われた茨城大学前川捷三「天心の漢詩を読む」の講演が全集と対比して天心の漢詩の解釈を加えられ、とりわけ、学生時代の例は、筆者のような素人でもどちらが活き活きしたものかを感じさせた。

　覚三の漢詩の力量がいかほどかは、門外漢の私には評価できないが、大学在学中に漢学のレ

ポートに漢詩を書き、それを読んだ漢籍の教授は、その才能に舌を巻き、授業そっちのけで覚三の詩について語ったというエピソードはすでに紹介した。

青年期（とりわけ一六歳）の処女作「三匹堂詩草」の漢詩の評価は、木下長宏のミネルヴァ書房二六〜三九頁に詳しい。

覚三の長尾雨山との漢詩交流も、漱石よりもずっと長い。明治二二（一八八九）年に熊本第五高校〈現在の熊本大学〉英語教師に赴任した漱石には、熊本で二人の人物との重要な出会いがあった。一人は赴任直後にお見合いし妻となる中根鏡子で、もう一人は明治三〇（一八九七）年に第五高校に就職した長尾雨山であった。対する覚三は、学生時代の明治一五年には雨山を知っていたし、その七年後に東京美術学校の事実上の校長に就任したとき、雨山は同校雇であり、学年末〈当時は九月が新学期〉の明治二二年七月に古器物調査で茨城に出張し、大洗で宿泊していた折に、雨山と漢詩を唱酬している。橋本雅邦や岡倉秋水らと別れた後も、二人は鎌倉まで足を延ばして漢詩の唱酬を行った。川嶋によれば、「〔覚三の詩は〕旅情に誘われ、同行する一流の漢詩作家である雨山の詩作に刺激されてなった詩である。旅の景色を詠い、懐古の情を詠うとしても深味と風格が出てきた時期の作品である」。

眞珠照夜影闌干　　　真珠は夜を照して　影　闌干

海底珊瑚掃釣竿
上下隨潮憐藻草
高低和月見波瀾
魚龍活潑水天闊
書劍荒涼家國寒
一碧空洋誰踏去
人生萬古回成歡

　　　混沌子

海底かいていの 珊瑚さんごは　 釣竿つりざをを 掃はく
上下じやうげして 潮うしほに 隨したがいて 藻草もそうを 憐あわれみ
高低こうていは 月つきに 和わして 波瀾はらんを 見みる
魚龍ぎよりよう 活潑かつぱつ 水天すいてん 闊ひらく
書劍しよけん 荒涼こうりよう 家国かこく 寒さむし
一碧いつぺきの 空洋くうよう 誰たれか 踏ふみて 去さらん
人生じんせい 万古ばんこ 回すこぶる 歡を 成なす

　　　混沌子こんとんし

　実は雨山を学習院から東京美術学校に移籍させたのは、覚三であり、学習院教頭を務めていた嘉納治五郎に書状を出して協力を依頼していた。この割愛願は明治二一（一八八八）年一二月一七日に出されていた『岡倉天心全集』6巻、三六頁）。同じころ覚三は、高橋健三や村山龍平〈1850〜1933 後の朝日新聞社創業者の一人〉らと「美は国の華なり」をモットーとする『国華』を創刊し、編集責任者になっているが、長尾も編集の手伝いをしていた。それから一〇年が経過した明治三三（一九〇〇）年三月にフェノロサが漢詩研究を開始したときに、覚三が英文で評釈をしていることも、覚三の漢詩理解を物語るものである。

▼漢詩の達人長尾雨山 (1864〜1942)

長尾雨山は、夏目漱石〈金之助〉が熊本帝国大学予科五中の教師時代に漢詩の仲間というか指導を乞うた人物である。中国学の大家であった吉川幸次郎によれば、讃岐の長尾、秋田の内藤虎次郎、熊本の狩野直喜の三名には、「学問の方法、芸術の方法ヲ、同時の中国人と共通さ

せ、同時の中国の学問芸術に、共通の立場で参与した人々」という共通点があった。他方では、内藤が『史記』を重視したのに対し、長尾は『論語』という相違点もあった。

なお、内藤と長尾の共通点の指摘は、「天心と雨山の絆〈たとえば価値観や視点の共通性〉が漢詩以外にもみられたのでは」という推測を筆者に喚起させた。雨山の後半生は、京都上京に居住していたが、上海を拠点として漢学はもとより、書画を含む中国の美術品についても研究・収集していたようである。京都の画家で、大規模な中国旅行をしている橋本関雪 (1883〜1945) とも親交がみられた。

ところで、『父天心』は天心と雨山の明治一七 (一八八四) 年、二四 (一八九一) 年ころと晩年の交流を記している。《『父岡倉天心』三八〜九、一三三〜四頁》。中国関連では次のような記述がみられる。「天心がその晩年においてボストン美術博物館と関係を結ぶようになってからは、雨山が上海にいた関係上、かれに支那方面の美術品蒐集の仕事を任せていたように見受けられ

る」。中国旅行の詳細は後述されるが、一雄の以下の文は、天心と雨山の漢詩仲間としての親密さを証言している。

　明治一七年には六月の京阪地方の出張からもどってくると、一一月には省内に設けられた図画教育調査会の一委員として諮問に答申することとなった。調査会の西洋派の小山正太郎氏〈1857〜1916〉を向こうにまわして大論争（「書は芸術か」論争）をやったことが談に残っている。家に帰ってきた天心は長女のこま子を背中に乗せて、しきりに春涛社に送るべき詩箋に筆を加えながら小蓋の酒を傾けていた。その頃の誌友は森槐南（1863〜1911）、本田種竹（1867〜1907「日本」での漢詩選者）ならびに長尾雨山であったが、雨山とはことに仲良く交わっていた。作詩には天心と号せずして種梅と称していた（岡倉一雄『岡倉天心をめぐる人びと』四三頁）。管見では天心の号を最初に使用したのは明治一九年四月である。

　天心は森春涛（槐南の父 1819〜89）の社中で壮年時代漢詩を作っていたが、これが縁になって詩人仲間にも交渉が少なくなかった。中根岸四丁目に移ってからも、長尾雨山という人がよく訪ねてきて泊っていったものである。かれがどういう風の詩人であるか、唐人の詩をもっぱら模倣する人なのか、それとも宋元明の比較的近代詩風を喜んでいる人なのか、なんにも私〈一雄〉は分かっていないが、ともかく天心との交わりは浅からぬものがあった。

　一雄は「壮年時代」と記しているが、明治時代であるから二〇歳代後半をそう呼んでいるの

であろう。春涛が亡くなるのは一八八九年であるから、雨山との交流は二〇代前半には始まっていた。雨山との唱酬詩「無題」〈真珠照夜蘭干〉は、混池子の号で作られたことは前述した。覚三の漢詩とそれに対する雨山の批評が明白な例であろう《岡倉天心全集》7巻四八四〜五頁に紹介されているが、もっと深い検討が必要であろう）。

明治四〇（一九〇七）年二月二二日に小倉に戻り、娘高麗子宅に滞在中の一七日に長尾に宛てた書簡には二人が上海で再会した喜びと、漢詩の批評・添削の依頼が記されていた。

此の程は久し振りにて得御意申し近頃の怪事に御座候　厚く御礼孟子述度　小子京阪を廻り来月初常陸国大津町五浦の浜に帰り御用があれば何なりとお申し出ください

『岡倉天心全集』6、二七四〜五頁）

この手紙の宛先は清国上海の長尾槇太郎となっている。批評を依頼した漢詩を引用するが、『父天心』でも、一雄は「雨山に贈呈した詩の幾篇かを発見したが、ここには、その中の一篇だけを挙げておく」としている。

　　塞上曲寄雨山

　　　塞上（さいじょう）の曲、雨山に寄す

朧雲万里雁哀鳴　　朧雲万里　雁　哀し

上苑誰人聴此声　　上苑誰れ人か　此の声を聴く

孤月夜窺李陵帳　　孤月　夜窺ふ　李陵の帳

悲風逼昭君城　　　悲風　秋逼る　昭君の城

微瑕一点玉何咎　　微瑕一点　玉に何の咎かある

媚態三千描不成　　媚態三千　描きて成らず

寄語漢家典属国　　語を寄す漢家の典属国

逐臣未忘答聖明　　逐臣未だ忘れず　聖明に答ふるを

長尾、福富と覚三は、一〇代に森塾で伴に学び、遊んだ旧友であった。酒を覚えたのもこの頃であり、酒の「師」とも言える南画の師で女傑の奥村晴湖と大学の年長の同級生和田垣（首席）へも漢詩を贈っている。

▼修学時代の漢詩

奥村晴湖には一四歳のころに南画を習った。下宿や大学からも十数分で通えるところに塾があり、その豪快な人柄にも惹かれていたので同級の福富孝季〈号臨淵（1857〜91）〉とつれだっ

て足しげく通ったものである。けれども、後に南画を嫌っているように、絵そのものにはあまり魅力を感じていなかったのではなかろうか。むしろ、『父天心』から引用したように森の漢詩・漢文塾への関心の方が強かった。（岡倉由三郎「次兄天心をめぐって」『現代文学大系2』筑摩書房、昭和四七年、四四九頁参照）。

なお、福富への弔詞については、第二章において一八八七年にロンドンで会った時の記述で紹介したい（一三九頁参照）。

和田垣への漢詩は覚三が社会に巣立ってから数年立った二〇代半ば過ぎのものであろう。一雄によれば、和田垣は益友であり、酒の手解きの先輩でもあった。覚三が和田垣に最後に会ったのは明治四一年九月二二日で、場所は五浦であった。一雄は、「博士は当日大いに飲み、大いに酔い、英詩を配られた素絹に残している。これが二人の学友の会った最後では」と推測している。

　▼ 同級和田垣君へ贈る

懐和田垣士謙　　往事蒼涼怳思量

有人淡月疏星夜　　静倚梅花薫暗香

酒痕狼藉旧衣装

▼漱石との縁

二〇一三年に東京、静岡、広島で開催された「夏目漱石の美術世界展」で初めて知ったのだが、一九一三年九月五日に谷中斎場で行われた覚三の葬儀に列席した約六〇〇人の一人として漱石の姿もあった。それは長尾を介しての漢詩同好の士というよりも別の縁というか、小説の研究のためにスコットランドのピトロクリ（ゲール語で石の多い村の意でエディンバラから北に約一五〇キロ）のJ・H・ディクソン氏（1838〜1926）を訪ねた。切符を買おうと漱石がピトロクリと言っても通じずスペルを示すと、最後に駅員が唾を吐くようにペを強調して「なんだペットロホリ」かと言ったという。

ディクソン氏はイングランド人の弁護士であったが、ロンドン嫌いの自然愛好家で、漱石と馬が合った。自身も絵筆を執る美術愛好家で、親日家でもあり、長期間日本を旅行した折に天心ら日本の美術家にも会っている。そんな関係で招待を受けていたのは弟の由三郎であったが、ロンドンでの漱石の様子を見た由三郎が、ピトロクリ行を奨めた。漱石がこの地から出した唯一の手紙がこの年少の同学者であったことは、それの傍証である。

漱石が美術に造詣が深く、覚三も執筆していたイギリスの有名な美術評論誌 *Studio* を購読していたことが東北大学に疎開させた漱石の蔵書から明らかである。また、第五回文展の長文

（一二回連載）の批評文から漱石が横山大観をはじめ、今村紫紅ら日本美術院の画家たちとも親しかったことがよくわかる。覚三と漱石は南画評価で意見を異にしていたが、漱石は、日本美術院の革新性を批評の視点にしていた。それゆえ、頭では革新的であるが、作品には狩野派の色合いが濃くでていた橋本雅邦の作品には厳しい評価を加えていた。また、天心が将来性を高く評価していた今村紫紅の「近江八景」のうち比良山は余りにも斬新過ぎ、「将来には残らない、消える絵である」という趣旨を記しているが、これは裏返せば、この若い画家、紫紅と親しかったための苦言であったろうが、この作品は今日も高い評価を得ている。

第二章　欧米への旅立ち

——　東西両洋の文化源流を求めて

フェノロサ氏もいわれたように、東西両洋の美術は二流の源を同じとする泉の如くである。本会の如くはあるいは急進の西洋派なりと評せられ、あるいは頑固な日本流なりと批せられる事あれば、この度余が外邦の美術を展覧した末、本会の主義を定めるのが最も必要なりと思う。本題の論者四種あり、純粋の西洋論者、純粋の日本論者、東西並設論者の三者の論が消滅したれば、第四の自然発達論に拠らざるを得ず。自然発達とは東西の区別を論ぜず美術の王道に基づき、理のある所は之を取り、美のある所は之を究め、過去の沿革に拠り現在の情勢に伴って開達するものなり。

（岡倉覚三「鑑画会に於いて」明治二〇年一一月六日講演より）

西洋の赤い水の川と西洋の白い水の川の二流は同じ泉を源にしており、一緒になれば澄んだ川になる。

（フェノロサの鑑画会帰朝報告より）

1　欧州における美術調査委員の選出

▼音楽取調掛

少壮の文部官吏の覚三が調査委員に選出される背景として、明治一三（一八八〇）年八月から六年間の足跡を簡単に辿ってみよう。

明治一三年七月に東京大学一期生として卒業し（満一八歳での卒業は鷗外より一歳早く、飛び級導入後の現在でも最年少の一人であろう）、文部省（現在の文部科学省）に勤務した覚三が最初に配置されたのは音楽取調掛であった。上司は高遠藩〈信州伊那で桜の名所で、大奥スキャンダルの江島の墓所がある〉出身の伊沢修二（一八四〇～一九一七）であった。

伊沢はアメリカに留学していて西洋音楽を学んだが、歌だけは苦手であった。そんな伊沢の重要な仕事は、皮肉なことに文部省唱歌の作詞・作曲を推進することであった。たとえば、天才滝廉太郎（1879～1903）による「荒城の月」は伊沢が関わった最高傑作のひとつであった。覚三が携わった唱歌には富士山をテーマとしたものがあり、どれかは特定できていないが、斎藤隆三によれば、メイソンが英詩を書き、覚三が訳した「富士山」の歌詞は、「高根（高嶺）に雪ぞ積りたる、麓に雪ぞかかりける」とされている。琴を習い、音楽家一家であるフェノロサから西洋音楽の知識を得ていても音楽を勉強していた中村某という女性職員より役に立たな

かったと大東文化大学で講演したのは、覚三のオペラ戯曲 *White Fox* を高く評価しているオペラ研究家瀧井敬子である。ちなみに上田万年の次女円地文子（1905～86）が『白狐』に影響を受けて戯曲を書いている。

覚三はボストン出身のルーサー・ホワイティング・メイソン（1818～1896、一八七九年に来日）の通訳や給与支払いなどの雑用を担当していただけであるが、音楽一家のフェノロサや露伴の妹でボストンに留学した幸田延に音符の読み方を習っていたかもしれない。延の留学には、覚三とメイソンの人脈も役に立ったであろう。メイソンは邦楽にも関心を抱いていたので、それに通じていた覚三と過ごす時間を楽しんでいた。ちなみに、伊沢のヨーロッパ音楽との縁は鼓笛隊にあったようである衷による音楽を作ろうとしていたが、伊沢のヨーロッパ音楽と邦楽の折るが、折衷論に与しない覚三と相いれないところであった（奥中康人『国家と音楽　伊沢修二がめざした日本近代』春秋社、二〇〇八年参照）。

九鬼隆一（1850～1931）は、フェノロサの手伝いをしていたころから岡倉青年の力量を評価していたが、浜尾新（1849～1925）と一種のライバル関係にあった。二人とも兵庫県北部の豊岡藩と三田藩の出身で、学生時代から注目されていたが、文部省に入って美術行政の司令塔となり、覚三の協力によって大きな成果をあげた。九鬼でいえば、覚三と公私にわたって問題を抱えた後の一九〇〇年のパリ万博に日本が出展した *L'Histoire de l' Art japonais* の仏文あと

がきにさえ、九鬼が「覚三の協力に預かる所が少なくない」と明記している。

覚三との縁は浜尾の方が早く、東京開成学校―明治一〇年に東京医学校と合同して東京大学と改名―の副総理として明治八年に一三歳で入学してきた覚三の英語力に眼を見張っていた。

前述したように、覚三の最初の部署は音楽取調掛であったが、この配属も浜尾の目が届くということで決められたようである。正確に言えば、浜尾は明治一四年に文部省に入省して音楽取調掛と後の美術取調掛を統括した専門学務局長に就任した。このとき、九鬼は文部少輔であった。明治政府では大臣相当が卿、次官〈局長〉クラスが輔、事務次官が丞で、さらに大と少に分けられていた。

浜尾は鞍替えによって覚三を直属の部下にするために、明治一四年一一月に専門学務局内記と音楽取調掛兼務に任じたが、一五年四月に兼務を解いた。それに先立って、九鬼は、明治一四年九月に開始された学事巡視に覚三を随行させている。九鬼の「履歴書」によれば、九月五日に新潟、石川両県への出張が命じられ、一三日に出発している。『岡倉天心全集』別巻年譜には、「三条、新潟、出雲崎から石川に入り、さらに京畿地方の古社寺を訪れてから一一月に帰京」とある。「京畿地方における古社寺訪問」に関しては別の稿で紹介する予定であるが、明治一七年六月の法隆寺における夢殿救世観音開扉のエピソードは有名である。

▼フェノロサ『美術真説(エポック)』と「書は芸術なり」論争

明治一五年五月一四日の龍池会での講演をベースにした著書とした『美術真説』は、同年十月に刊行された。表紙にはフェノロサ演述、大森惟中筆記とあるが、通訳名は記されていない。

ちなみに木下長宏『岡倉天心 物に観ズレバ竟に吾無シ』には一一月発行で大森が通訳としているが、フェノロサ研究第一人者山口静一の記述の方が写真もあり、説得力がある。覚三も会場にいたというが、フェノロサが没した後すぐに新訳を出している有賀長雄（1860〜1921）が当日の通訳で、大森が助手であったという推測もあろう。

この epochs 真説は神髄に通じるもので、本質を意味する。坪内逍遥は前述した『小説神髄』(明治一八年、小説は novel の訳語として最も早い）で、恩師フェノロサの真説と神髄が同意義語であることを意識し、自著の冒頭で「美術〔芸術〕」とはなんぞや」と議論をしているが、覚三は、恩師が真説の内容を講演したのと同じ明治一五年に、小山正太郎が「書は美術ならず」を連載した『東洋学藝雑誌』に反論を載せた。覚三は、「書は言語ノ符号を記す技術に過ぎない」「左官屋が壁を塗るようなもの」という小山の論──西洋の一九世紀の美学が基礎──を論破している。「左官屋が壁を塗る」には、江戸中期に伊豆の書にも芸術性があることを主張したのである。「左官屋が壁を塗る」には、江戸中期に伊豆の松崎でコテ絵で評判を取った入江長八あたりを念頭においていたであろう。余談だが、現代にも土のソムリエ狭土秀平──大河ドラマ真田丸タイトル製作者のような "左官芸術家" が注目さ

れている。

　覚三が独自の書論を展開するには至っていないという批判もあろうが、いくら早熟であって
も、弱冠二〇歳で参考に出来る書論がなかったので無理からぬことである。これより一〇年後
に中国に行く前には、「書の歴史」をはじめ書論の勉強もしていると思うが、この分野の専門
家の意見を知りたいものである。

▼図画教育委員会から図画取調掛・東京美術学校へ

　覚三の九鬼、フェノロサらの京阪地方における古社寺調査随行が一段落したころ（明治一七
年一一月）、図画教育委員会が発足し、九人の委員が選出された。委員会では、小山─岡倉論
争でも問題になった初等教育の図画教科書に鉛筆画を採用すべきか毛筆画にすべきかの議論も
した。明治黎明期の廃仏稀釈の西洋化一辺倒のリバウンドとして、明治一〇年代には古社寺保
存の重要性が認識され、古社寺調査は、覚三が欧州調査から帰国後に本格化したことは、明治
二一年の奈良調査でも明らかである。また、ある種の純粋国粋日本画・木彫を良しとする龍池
会の台頭は、覚三の将来にとってよかった。反対に、中期的に見れば、お雇い教師の役割が変
化衰退し、フェノロサが自らの首を絞める時がやがて訪れるのである。

　図画取調掛が東京美術学校と改称されるのは明治二〇年一〇月であり、フェノロサと覚三の

欧州調査旅行からの帰国に併せてであった。それに先立つおよそ二年前〈明治一八年一二月〉、浜尾が第一次伊藤博文内閣で文部大臣に就任した森有礼（ありのり）（1847〜89）を説得していたにもかかわらず、外遊中に反対派が巻き返しを謀り、交渉は二転三転し、美術学校は開校まで難産であった。ここでの議論は、東京美術学校と東京芸術大の相違あるいは現在の文系の教育削減政策とそれに対立する人文〈教養〉教育順守の攻防と類似していた。森は日本画家育成が国立学校の使命と考え、国民の美術・文化水準をあげるための美術教員養成が国立学校の使命と考えていた。人塾で十分であり、国民の美術・文化水準をあげるための美術教員養成が国立学校の使命と考えていた。

結局、第二回鑑画会の成功が森文部大臣にフェノロサの要請を承認させ、フェノロサは、（東京）帝国文科大学教授との兼務ではなく、美術学校準備のための美術行政職への転任が決まり、明治一九年七月に欧州派遣の五条から成る訓令書が出された。第一に出張先、第二に調べる一〇項目が、第五に往復旅費銀貨千円と欧米滞在中は一日銀貨一〇円という高額の支給が記されていたが、三条と四条には「文部省参事官美術取調委員長浜尾新氏の支持に従うこと」「美術教育に必要な書物、写真、彫刻などの購入は浜尾氏の認可を得ること」と定められていた。この訓令が覚三にも適用されたことはいうまでもない。

2　第一回欧州視察旅行　（一八八六～八七年）

▼サンフランシスコからニューヨーク（ソルト・レイク経由）へ

覚三が最初の欧州視察旅行から帰国したのは明治二〇（一八八七）年一〇月であるから、長男一雄はまだ六歳であった。その一雄が昭和八年頃に『天心全集』の編集とともに『父天心』を執筆したのであるから、いくら記憶力の良かった祖父でも、四〇年前の復刻版を資料と照らして見ると『父天心』には多くの誤りがみられる。二〇一三年に岩波書店が血縁者の希少な証言として復刻版を刊行したが、この本しか手にしない読者には誤った情報が広まってしまう。

そのうえ、同書を孫引きした文部科学省新人賞授賞作や複数の本もある。そこで、筆者が文庫版で三頁足らずの記述の気にかかる部分をピックアップし、欠落部分を補足しておこう。

「一八八六年の九月、欧州の学術視察旅行中であった浜尾新子（氏の誤植でなく親近感の表現）を、美術教育取調委員長に任命し、フェノロサ、天心を同委員として、欧州に向かわしめたのであった。天心は毅然命を領し、九段の自宅を出発し、フェノロサと同行、船に上り、米国経由の道をたどって、委員長浜尾子が滞在していた独都ベルリンに急行した。この時の船は、たぶんペキン号であったと思う。ボストンから欧州観光のために同行したビゲロウを加え、三人ずれとなった一行は、大西洋を越え、一路ベルリンに急いで浜尾委員長とそこで合同した」

覚三一行が乗船した船は、伊沢が明治八（一八七五）年にアメリカ留学するときに上ったシティ・オブ・ペキン号であったが、同行者は三名ではなく、三カ月前に知り合ったジョン・ラファージ（1835〜1910）とヘンリー・アダムズ（1838〜1918）がいたし、ビゲロウも最初から一緒であった。『欧州日誌』ノートを利用できなかった斎藤隆三は、「ビゲロウはアメリカで合流した」としている。なお、岩倉使節団で覚三と同じルートを辿った牧野伸顕からソルト・レイクなどの話を聞いていたであろう（拙稿「岡倉天心をめぐる人々ーフェノロサ門下の友人たち（1）

ー牧野伸顕」『東洋研究第218号』令和2年12月、大東文化大学参照）。

フェノロサ・覚三出発の当日の *Japan Weekly Mail*『ジャパン・ウィークリー・メール』ー一八七〇〜一九一七年に横浜居留地で発行された新聞が「日本美術の新出発」という題で掲載した記事で、文部省の今回の決断を支持するとともに、日本美術工芸の現状とこれに対する農商務省の企画の無策を批判していた。また、日本美術学校の設立のために派遣される委員は、フェノロサを初めとして適任であると書いた。

覚三が美術のみならず音楽・宗教などの欧米文化を吸収するためにも、彼の後半生にとっても、フェノロサ先生、ラファージ先生やビゲロウらとの旅は有意義であった。例えば、一九〇四年のボストン美術館への就職をはじめ、ガードナー夫人との出会いや、セントルイス万博学

『父岡倉天心』五一〜二頁）。

術大会における講演は、ラファージ先生のお蔭であった。

サンフランシスコ到着時には、独立宣言署名人のサミュエル・アダムズ（1722〜1803）の孫ヘンリー・アダムズが一行のトラブル解決に役だった。つまり、西海岸では中国人移民排斥運動が激化していた時期で、フェノロサが子守に雇っていた中国人の入国が拒否されそうになったとき、ジェファソン〈独立宣言筆頭署名人 1743〜1826〉の右腕の子孫が効き目を発揮した。アダムズは、日本で世話になったフェノロサのために、事前に國務省にいる友人らに根回し依頼の手紙を出してくれていたのである。

一〇月二日に横浜を出港したフェノロサ一行の船には、世界周遊の旅に向かう東伏見宮・小松宮親王（1846〜1903 仁和寺親王嘉彰から改名）の一行も乗船しており、ソルト・レイク、ニューヨークとアメリカ国内での度路程については村形明子の先行研究があるが、少なくともアメリカ国内では、覚三らが小松宮の旅の随員のようであった。たとえば、サンフランシスコでは同宿だったし、ニューヨークでも同じ晩餐会に出席している。小松宮の欧米視察の主目的が、翌年六月に予定されていた大英帝国のヴィクトリア女王の即位五〇年（Golden Jubilee）祝賀にあったことはほとんど知られていないが、ましてや覚三がゴールデン・ジュビリーの日にロンドンのトラファルガー広場にいたことは、管見では誰も指摘してこなかった。筆者は、親友福富への追悼の辞を読み直してみてこの事実に気が付いた。

「帝の叔父」小松宮とのロンドンでの再会は、偶然というよりも文部省と宮内省あるいは外

務局とのパイプがあり、計画的なものだったのかもしれない。

横浜からサンフランシスコまでの三週間以上の船旅は、覚三にとって英語力、美術、文化全

般でいろいろと勉強になったが、横浜出発から翌年三月のリヨン到着までの五カ月の日誌は残っ

ていない。別のノートがあって、それにパリでの調査が詳細に記されているはずであるが、覚

三がメモしていた漢詩四作（『岡倉天心全集』7巻、三一八〜九頁）によって埋められよう。

ノロサが借用して所在が分からなくなったとか、ルーヴル見学の証拠に反対派が隠し

たとかも推測できるが、状況証拠さえない。この空白部分は書簡や、前述した原敬の日記のよ

うな第三者の記録から穴を埋めるしかない。ただし、一〇月末から一一月上旬に関しては、覚

渡太平洋

一酔抛杯笑上船

鯨波浩蕩大洋天

中原大勢幾時定

六國連衡猶未全

急雨驚風雲在水

太平洋を渡る

一酔　杯を抛げ　笑いて船に上る

鯨波　浩蕩たり　大洋の天

中原の大勢　幾時か定まる

六国の連衡　猶　未だ全からず

急雨　驚風　雲は水に在り

怒潮駆月影如煙
桑扶蘭港何邊是
征艦斜臻北斗前

怒潮（どちょう）　駆月（くげつ）　影は煙の如（ごと）し
桑扶蘭港（サンフランシスコこう）　何れ（いず）の辺（あた）り　是（これ）
征艦（せいかんななめ）斜に臻（いた）る　北斗（ほくと）の前（まえ）

　の高揚感が窺える。

　渡太平洋の題のある頁に明治一九年という書き込みがあるが、天心自身の備忘録と解してよかろう。説明には及ばないであろうが、サンフランシスコ港への入港＝アメリカ大陸上陸目前

又

高風萬里一帆浮
明月荒涼絶海秋
西望扶桑雲黯淡
碧天無際黒潮流

又（また）

高風（こうふう）　万里（ばんり）　一帆（いっぱん）　浮ぶ（うか）
明月（めいげつ）　荒涼（こうりょう）　絶海（ぜっかい）の秋（あき）
西（にし）のかた　扶桑（ふそう）を望めば（のぞ）　雲黯淡（くもあんたん）
碧天（へきてん）　際（きわ）まりなし黒潮（くろしお）の流（ながれ）

　これはアメリカ側から西の扶桑＝日本を眺めながら、家族を残してきた日本への思いと、重大な任務を帯びた未知への旅への不安と期待が背後に隠されているのではなかろうか。

Salt Lake

萬頃鹽湖凝不流　歸帆一片鏡中浮　伽羅山脈如城閣　物閟塔尖接客樓

明月霜林人影少　黄沙白草野牛愁　政灌以外新都界　一種開明勇塔洲

　　　　　　赤峽ヲ過ぎて

一絲鐵路破雲來　萬疊翠屏傍水開　阿爾漢巖聞雪落　虎狼羅洞見雲回

斷崖草瘦牛羊死　古木風高鷲鳥哀　赤印度人何處去　黄昏沙漠起塵埃

流れのない塩湖の鏡のような水面に、一艘の帆船が帰路に着く。

黄沙、城壁のような山脈、潮湖の自然の偉大さに感動すると同時に、

され、ユタ州の自立性が成立していることにも目が及んでいる。これから四カ月後のウィーン

での関心で明確になるが、覚三が一七歳で国家論を論文テーマに選んだ理由の一端が窺えよう。

覚三は車窓から真っすぐな鉄路が雲を突き破るように迫ってくるのを見ている。コロラドで

雲が流れ、ロッキー山脈の雪が落ちてくる断崖、草は痩せ、牛や羊は死に絶えてしまった。ア

メリカ・インディアンはどこかに行ってしまった。黄昏の砂漠に砂嵐が舞っている。

先住民のアメリカ・インディアンは、一八三〇年に制定された法律によってミシシッピ川以西に追いやられ、「涙の道」と呼ばれた移動のプロセスで多数の死者を出していた。さらに、一八六九年に大陸横断鉄道が開通したことによって、東部と太平洋が結ばれ、西部開拓が急速に進展して水牛を捕獲して、肉、角、皮とみんなドルに換えた。

小泉八雲《ラフカディオ・ハーン》は、スー族の組織的抵抗が終わった〝ウーンデッド・ニー《傷ついた膝》の虐殺〟の年である一八九〇年、Harper『ハーパー』紙にこう書いた。「今や、磨いた角さえ珍品となり、野牛の滅茶苦茶な乱獲は、一種族の絶滅に繋がった。カナダの新聞は、飢餓のために精神錯乱に陥ったあげく、食人種になり、自分の子を食べてしまったインディアンのことを報じていた」。

覚三が滞在した一八八七年に勇将ジェロニモが投降し、インディアンは保留地に閉じ込められた。これ以降の半世紀に、インディアンは所有地の三分の二を失い、四八〇〇エーカーに激減した。

▼ニューヨーク《紐育》── レンブラントと水墨画

『岡倉天心全集』別巻年譜にあるニューヨークの記述は、「二二月一四日、オーサーズ《著者》

・クラブでの晩餐会にフェノロサ、モース、ビゲロウらと招待される。このころ、ニューヨークにあるセンチュリー社の編集者ギルダー、同夫人らと親交を結ぶ」とあるだけである。

ビゲロウらと招待の「ら」にはラファージ先生が含まれていようが、ラファージは覚三にレンブラント（1606〜69）の魅力を教えてくれた。レンブラントのエッチング（銅版画）をおそらくメトロポリタン美術館で勉強している。「（私が案内した）一日目には、線や空間の配列を学んでいた。次の日には黒と白の配合を研究し、さらに次の日には絵の部分に着目し、エッチングの繊細な線によって表現された描写表現やその効果について分析した。それは私が持っている美術分析の基本法則に忠実であった」とラファージが語っている。

黒と白の配合については、水墨画との共通性があり、フェノロサやラファージが京都で見た牧谿の水墨画に感動したように、覚三もレンブラントの濃淡に感動したという。これに関連して象徴派の詩人マラルメ（1842〜98）が同時代の画家で石版画家ルドン（1840〜1916）の豊かな黒を「紫のように高貴な黒」と表現したことが想起される。ルドン自身も、「黒はパレットやプリズムの美しい色彩よりも、遥かに優れた精神の代弁者なのである」と述べている。これは後述されるバルビゾン派にも共通する「写生よりも写意」であり、わび・さびの世界であろう。

実際、ルドンはバルビゾン派の影響を受けていた。

覚三はヨーロッパでの美術館見学においてもレンブラントを見ているが、オランダ訪問の記

録はなく、日誌は、三月一四日から四月二日の間に訪問したリヒテンシュタインの記述、「三

点の見事なレンブラント〈自画像、妻肖像、ディアナとアクテイオン〉〈幸いにも、一〇年ほど前に

リヒテンシュタイン美術館展が日本でもあったので、筆者は本物を目にすることができた〉と五月二日

のミラノ国立美術館の「妹の肖像、驚嘆すべし」がある。ところが、五月一〇日頃に覚三がラ

ファージにセヴィリアから出した手紙には、「ヨーロッパでは二〇〇点のレンブラントの作品

を観ましたが、二〇〇以上観てもこの画家に関して自分に何の示唆も与えないであろう」と書

き、ラファージも「日本の友人〈覚三〉の見解に同意」としている。なお、この手紙には「日

本の官吏が開いてくれた歓迎会に出席せずにオペラを聴きに行った」とも記されていた。一九

一一年に出版されたコルティソの、『ラファージ伝』は先駆的ラファージ研究者桑原住雄も利

用しているが、ここに記した事柄は、初めての紹介であろう。

歓迎会に浜尾が出席したことは確かであるが、父親〈先祖〉の母国であるスペイン訪問を希

望していたフェノロサの存在は不明である。フェノロサは、四月一八日にローマに滞在し、愛

息カノが盲腸炎で他界した訃報に接した。この時は浜尾と覚三もローマにおり、三人が一堂に

会した。多分、これは二月のパリ以来の顔合わせであった。山口静一は、「ローマではフェノ

ロサの旅程変更の打ち合わせだったかもしれないけれども、フェノロサが急遽セーラムに引き

返したかどうかは不明である」としているが《『フェノロサ上』三省堂、一九八二年、三三一〜二頁》、

三週間余しかなかったが、事が事だけにセーラムに戻り、スペインで五月一〇日ころに合流したと思いたい。いずれにせよ、三人のうち、調査の責任を最も果たしたのが覚三であったとみるのは身びいきであろうか。

また、一八八六年当時四歳の長女ブレンダが「母親のリジーもヨーロッパに同行した」と一九五二年に回顧しているが、母親から聞いた話であれば、信憑性はある。社交的なリジーは、二人の子供を両親に預け、憧れのパリにいったのであろう。少なくとも一月一〇日から二月二八日の間にパリにいたことは、塩田力蔵の覚三追悼談や原敬日記から明らかである。

▼音楽三昧

ニューヨークでのクリスマスから大晦日までは、ラファージやビゲロウの人脈でオペラ歌手のケロッグや編集者ギルダー夫妻とも知り合い、パーティーに招かれ、コンサートにも連れて行ってもらった。ビゲロウは、追悼の辞や一九二三年にハーヴァード大学神学部『紀要』序で岡倉覚三との音楽の思い出を述べている。「コンサートでベートーヴェンの交響曲を聴いた後で、この音楽だけですよ、西洋が東洋よりも優れているのはと私に言ったことがある。また、ステージにけばけばしく飾り立てた大オーケストラとコーラス付きのモダン・コミック・オペラを〝虹色の悪夢〟と称していたことも忘れられない」《『岡倉天心全集』2巻、三二四～五頁》。

ビゲロウと覚三の関係は、西洋音楽と仏教の師弟関係にあり、仏教とりわけ天台宗〈密教や禅〉の師は覚三であった。死の前年に坐禅の作法と心得を説いた『天台小止観』を二度もビゲロウのために英訳してくれた仏教〈学〉の師、覚三とほとんど行動をともにしていた。反対に、コンサートのサジェスチョンをしたのはビゲロウであった。

一八八七年三月一三日の日誌には、「ウィーン郊外のクールザールのコンサートに行く。ワーグナー見事。マイヤーのバッハ絶妙」とあるが、マイヤーはユダヤ系ドイツ人の作曲家マイアーベアーのことであろう。また、このおよそ四カ月後にケロッグに宛てた手紙に、「第九シンフォニーは革命的でした」とベートーヴェン（1770～1827）への言及があり、「音楽の将来はどうなるのでしょうか。カルルスバード〈カルロビ・バリ〉でお目にかかった折にいろいろ質問したいです」で終わっている。

翌日ウィーンからケロッグに宛てた第二信には、明らかにニューヨークでの年末の思いが述べられている。船中で書かれた第一信が年末の興奮を引きずり、「貴国は、貴女の声に優る象徴を私に与えられるでしょうか」との〝恋心〟を直截的に述べていたが、ここではより具体的な感想が述べられている。「フランスで聴いたオペラは好ましくありませんでした。演技はわざとらしいし、ナイティンゲール〈サヨナキ鳥から転じてか美声の歌手のこと〉の魂の片鱗も感じられませんでした。これも〈あなたの〉『ペルシャのセレナーデ』を聴いたためでしょうか」。

かつてカルメンが当たり役のプリマであったクララ・ケロッグ（1842〜1916）は、当時四三

〜四歳で、ヨーロッパにおける〝引退興行〟中で、七月にはゲーテが愛しい少女と訪れていた

チェコの保養所カルルスバードで歌い、覚三とも会っていたことは、ギルダー夫人への書簡か

ら明らかである。これよりも一週間後の三月二一日、覚三がギルダー夫人にようやく礼状が書

け、「お静かな生活をお騒がせしますのは、ご親切が忘れられないためです」と前置き後に、

「あなた方の興味深い会話、クリスマス・ツリーの周りの楽しげな顔、大みそかのこの世のも

のとも思えない音楽などは私の記憶を彩る花です」と書いている（『岡倉天心全集』6巻、一三頁）。

この書簡は、覚三が一八八七年に本場のクリスマスを体験した歴史的証でもある。なお覚三が

招待されたのはマンハッタン東一五丁目一〇三番地の邸宅で、人々は「スタディオ」と呼んで

いた。

　ケロッグの回想録によれば、二六歳（実際は二四歳）の岡倉とギルダーのスタディオで初め

て会った後、ハンガリーの音楽家フランシス・コーベイの晩餐会で見た岡倉の姿は、教授以上

で、東洋のプリンスのようであった。このころニューヨークフィル音楽監督セオドア・トマス

指揮のベートーヴェン（1770〜1827）に感動した。この回想録に往復書簡もあるのだが、ケロッ

グが同じ楽団の人と結婚して来日した時の覚三の態度や、妻の基（元子—明治後期から子をつけ

ることが増えた）を「パリジェンヌのようであった。女学生の娘は美しくはなく、フランス語

であいさつをした」という部分は未紹介である。愛娘高麗子は現在の白百合に通っていて、フランス語を習っていた。覚三が「お客様はアメリカ人だがフランスに暮らしていた人だから、フランス語を話す良い機会だよ」と話していたのであろう。高麗子が姪の妙〈古志郎の妹〉にした話では、「五浦でフランス語が役に立ったのは難破船の船員と話した時だけだ」という。

覚三と西洋音楽では、「欧州見聞と宗教美術に関する草稿」という仮タイトルで天心記念五浦美術館に収められた資料─教え子で泰西美術史の講義ノートも残していた大橋郁太郎が所蔵していたもの─には今まで知られていなかった音楽家の名前リウビンスタインが記されている。

これは「ピアノの魔術師」でユダヤ系ハンガリー人フランツ・リスト（一八一一〜八六）に学んだロマン派のユダヤ系ロシア人ピアニスト・作曲家、アントン・ルビンシテイン（一八二九〜九四）であろう。この資料をはじめて刻印した中村愿が「短歌」と読んだ部分は明らかに誤りであろう。

覚三は、「彼の短韻は陰山を渡り、朔風の雪を蹴りて千里の荒涼を過ぐるが如し」という感想を残している。

▼ 空白の二カ月（一八八七年一月二日〜三月一日）

日本美術院に所蔵されていた一冊のノートによって、ヨーロッパ調査の旅路のルートや内容がかなり明らかにされた。それには英文も多く、右肩下がりの悪筆の日誌を活字化し、註を施

した若き日の木下長宏の努力を多としなければなら
ないが、限られた時間では解読違いも少なからず見
られた。以下、書簡や『岡倉天心全集』5巻刊行後
に見つかった事柄を補いながら、三月二日以降の旅
程を鑑賞した西洋美術・音楽や建造物批評を中心に
辿っていくが、その前に日誌に記されていない空白
の二カ月について穴埋めを試みたい。

　フェノロサはニューヨークから両親の待つマサチュー
セッツのセイレム〈セーラム〉に里帰りしたが、妻
と二人の子供を残して一月二日にニューヨークでブ
リタニア号に乗船し、覚三、ビゲロウに合流した。
そのことは、滋賀の三井寺の別院法明院の桜井阿闍
梨に宛てた年賀状によって明らかである。ちなみに、
覚三の乗船の証拠は日誌ではなく、ニューヨークで
一緒に過ごしたオペラ歌手ケロッグに船で書いた手
紙から判明している。これは、クララが晩年に認め

（茨城県天心記念五浦美術館蔵）

た回想録に掲載されているが、覚三は、「あなたの音楽は私の魂の中に生きています」とし、かつてはカルメンのプリマドンナであった彼女の歌を〝夜泣き鶯（さよなき鳥）Nightingale の歌〟と評している。

また、当時、天台宗の研究・修行に夢中であったビゲロウは、ペキン号に乗船していたが、ボストンに滞在してからヨーロッパに帯同したから、一雄の記述は言葉足らずなだけで、誤りとは言えないかもしれない。　余談になろうが、二カ月後の一八八六年一二月二二日に南方熊楠（二〇歳）も、ペキン号でアメリカ経由・英国に向かった。東洋の知を西洋に発信した二人の人物がほぼ同時期に同じ旅路を辿っていたのである。

ところで、フェノロサや覚三は、ベルリンに直行したのであろうか。一月二日にニューヨークから大西洋に出航した客船を九日にフランスのルアーブル

図4　天心「芸術（美術）と宗教」講演原稿

で降りてからの一行の旅程は定かではない。二月一九日にパリに滞在していたことは、後の平

民宰相原敬（1856～1921）の日記から分かっている。原は、井上馨（1835～1915）がロンド

ンで条約改正の交渉をしている間にフランスでの外交交渉のために、一八八五年一二月にパリ

に赴任し、翌年七月臨時代理公使に就任した。覚三を食事に招いた二月には妻も到着していた

し、パリ生活にも慣れ、旅行や観劇を楽しむ余裕をもっていた。覚三に原を紹介したのは、一

八八七年当時駐米特命全権公使であった九鬼隆一に違いない。

浜尾と会った記録は三月一三日ウィーンとあるが、遅くとも二月中旬までにパリで三人が会っ

たことは、醤油事件から推測できる。当時の鉄道路線からみれば、ルアーブルからアミアン・

リール経由—フランス北部・ベルギー南部）沿いにドイツに入国したのではなく、パリ経由と

考えられる。このパリ滞在中に出張国にあるベルギーやオランダの調査もしたのである。

公共事業省大臣シャルル・ド・フレシネ（1828～1923）は、アフリカの鉄道建設への投資や、

国内における鉄道・運河の拡張工事にも力を注いだ。その結果、鉄道の延長は一八八〇年には

二万三〇〇〇キロを超えていた。ルアーブル—パリ路線は一八七七年には開通していたし、一

八八七年当時の鉄道路線を検討してみないと結論は出せないが、『鉄道の世界史』（悠書館、二

〇一〇）によるなら、ルアーブル—パリ〈サン・ラザール〉に乗ってパリに行き、宿泊した後、

東駅〈当時はストラスブール駅〉からドイツに向かったと推測される。

浜尾がベルリン、ウィーンなどでの交渉に当たっている間、フェノロサと覚三は、フランス〈主にパリ〉における調査活動を実施した。たとえば、パリの美術学校、ルーヴルをはじめとする主な博物館、美術館や、小学校、リセー（いわば中高一貫校）を精力的に見たであろうことは、三月二日以降の日誌にある真面目な調査記録から十分に類推できる。また、七月二八日付けのギルダー夫人への手紙に、「欧州での私の時間はまったく私の仕事にとられ、東洋文明──お好みならアジア的野蛮とお呼び下さい──についての粗末な論文を書く時間さえ残してくれませんでした」と記している。なお、浜尾は六月二〇日にケンブリッジ大学にて名誉法学博士号授与式に出席し、八月一一日には日本に帰国していた。

ここで一雄の著書から引きたい。

　浜尾委員長の指揮の下に、独、仏、伊、西、墺、英の諸邦を、乏しい日子の間に順暦した。なかんずく、美術の都パリのルーヴル博物館においては、ほとんど駆け足で素通り同様にしている。されば、当時 Le Figaro 『フィガロ』紙──一八二六年創刊で日本の『読売新聞』のような新聞──はじめ、パリ新聞美術記者の数多が、このルーヴル素通りの極東美術教育取調委員の行動に非難の冷罵をあたえていたのである。《父岡倉天心》五一～二頁〉

「乏しい日子」とあるが、一月九日頃からリヴァプール出発の八月一〇日頃まで七カ月ヨーロッパに滞在したが、交通での移動時間を差し引けば実質四カ月余の滞在であろう。したがって、浜尾、フェノロサ、覚三の三人が別行動をとることも、少なからずあったこと、三月一八日に覚三が、ヴェネツィア（ヴェニス）滞在中に、ローマの浜尾から「カノシス」の知らせを受けたことはすでに述べた。

ルーヴル素通り説の真相（背景）は、後ほど明らかにされるが、最後にもう一つ一雄の証言を紹介しておこう『父岡倉天心』五二頁）。

「はじめての渡欧であった天心を加えた三人の一行は、さながらお上りさんの姿であったろう。彼らは欧州大陸の各所を経めぐった最後、英国にたどり着くと、言語が自由に通じるので、あたかも第二の故郷に帰った気がして、ロンドンはじめ、各都市の美術上の施設を気安く見学して歩いた。

この行において特筆すべきことは、天心が和服の正装を用意して行き、常にそれを着用していたことである。〈中略〉後年、彼がわれわれに語り聞かせたところでは、『おいらは第一回の洋行の時から、ほとんど欧米を和服で通っている。英語が滑らかに喋れる自信がついたならば、海外の旅行に日本服を用いたほうがよい。ブロークンで和服を着て歩くのは感心しない』。

一雄は「家訓」を守ってか、約五年間、アメリカやインドに滞在したが、和服を着て歩くこ

とはついぞなかった。また、一八八七年三月二一日にウィーンから九鬼隆一に宛てた手紙には、洋服を着用しなかった別の理由が記されていた。「洋服を被て巴里の **Modes** に制せられるも馬鹿げたり」。

▼フェノロサ・覚三とヨーロッパ美術

「来日時のフェノロサは、骨とう品や浮世絵などをコレクションしていただけで、日本美術の知識が限りなくゼロに近かった」という証言をハーヴァード大学の同窓金子堅太郎（1853〜1942）がしている。それは明治一二（一八七九）年ころの回想として『東京美術学校校友会月報』大正九（一九二〇）年一〇月に書いた文章であるが、その続きには、「フェノロサは東洋美術を学ぶために、日本と中国の美術家の年代を書き、その下に西洋暦を書いた。周文、雪舟、巨勢金岡、景文、応挙あたりまでと、ヨーロッパの大家も、ラファエロ（ラファエッロがイタリア名の表記）、ミケランジェロ、ホイッスラー（1834〜1903）、アングル（1780〜1867）と東西の美術家を比較して書いていた」とある。これは一八九〇年ころのフェノロサの西洋美術史講義を想起させる。ホイッスラー（1834〜1903）は、スミソニアンにある「孔雀の間」が東洋風装飾として有名であるが、風景画は朦朧体風で、彼が没した直後に覚三に連れられてニューヨークで春草らと展示会を開催した大観は、「日本のホイッスラー」と綽名されたという。アング

ル（1780〜1867）は、「トルコ風呂」で知られるフランスの古典派の画家である。

フェノロサはイタリア・ルネッサンス絵画やバルビゾン派も好んだようであるが、覚三の西洋美術の知識や好みは、欧州旅行日誌や一八九一年ころに行われた泰西〈西洋〉美術史の講義によって明らかにされている。フェノロサや覚三がラファエル前派の作品に惹かれるきっかけを与えたのは、ラファージであった。彼は英国の著名な美術評論家ラスキン（1819〜1900）の著作の影響を受けていたし、写実主義に陥って行き詰っていた西洋美術に危機感を抱き、警鐘を発していたマドックス・ブラウン（1821〜93）とも交流を持っていた。フェノロサのラファエル前派への関心は後により顕著になり、卓越した詩人でもあったガブリエル・ロセッティ（1828〜82）の詩は、臨終の床で朗読させるほどであった。

なお、覚三による固有名詞の読み方は、ミケランジェロをマイケランジェロ、レオナルド・ダヴィンチをリオナルド・ダビンチと英語読み？しているが、以下ではできる限り通常の表記を用いる。

▼ ルーヴル素通り説の〝真相〟

遅くとも一八八七年二月にはルーヴルを見学していたはずである。覚三は、一八九〇年代初めに日本人として最初の西洋美術史をエジプトやペルシャなどオリエントを含む泰西美術史の

名で講義したが、その少し後に執筆された講演原稿には「ルーヴルをくまなく徘徊した」と書かれていた。泰西美術史のフィレンツェ派の彫刻家チェリーニ（1500〜72）のところには、「ルーヴル博物館にこの人の作に成るもの沢山あるなり」と記されていた。

モナリザの記述は、漱石が短編で試みたモナリザの描写と同様に、実物を見た者でなければできない表現であるし、覚三の二回目のパリ訪問は一九〇八年であるから、これは一八八七年に初めてモナリザ〈ジョコンデ〉を見た時の印象を述べたものとされる。「ルーヴル博物館にあるモナリザの像は女人の悲哀を画き尽くしたるものにして、目の周囲には悲しみの状を呈し、口は笑の様を写せり。これは世界は情けなきものなれども殊更に笑うの義にして、中世的の観念なり。人として不思議なる感情を勃興せしむるものなり」《岡倉天心全集》4巻、一九八〇年、二三七〜八頁、二四五頁）。

これに続けては、油絵の具の不定のために褪色剝落して存するものが僅少なこと、ダヴィンチが建築学に優れ、数学、天文学、化学、物理学、音楽、詩歌にも長ずる天才であると講義していた。

「ルーヴル素通り説」が掲載されたのは『フィガロ』などとされている。『父天心』にも、「この天下の名品を蒐集している博物館をも、久しく滞在して鑑賞する余裕を持たなかったので、ほとんど駆け足で通過し『フィガロ』はじめ、パリ新聞美術記者の数多極東美術教育取調

委員の行動に非難の冷罵を与えていた」と記されていたことは前述した。覚三は五月にもパリに滞在したが、最初の滞在は一月下旬から二月にかけてと推測されるので、この時期の『フィガロ』を調べた複数の研究者がそういう記事を見出せなかった。

他方、覚三と一緒に呑むこともあったが、一八九八年の美術学校騒動で政敵と誤解された黒田清輝の回顧談にバルビゾン派を代表するフランソア・ミレー（1814〜75）の息子の話が紹介されている。「日本の美術取調団がルーヴルを見て仏国の画家の作は一つも見るに足るものはないが、ただミレーだけは上手だという記事が掲載されていた。自分にとっては親父のことが褒められたのは嬉しいことだが、〈フランス人としては〉情けないことである。ミレーの外に見るべきものがないというのは、ルーヴルで一体何を見ていたのであろうか」。

「ルーヴル素通り説」は、覚三、フェノロサが美術教育委員として欧州に派遣されることに嫉妬し、「書も美術なり」論争でこれを否定して覚三に敗れた小山正太郎が流したものであるというのが通説のようであるが、案外、「フランス絵画にはミレー以外に見るべきものなし」もその説を生んだのかもしれない。

▼リヨンで考えたこと

現存する第一回欧州視察日誌（コラム3参照）は、一八八七年三月二日のリヨン―ローヌ県

の都でジュネーブへの入口の詳細な記述で始まっている。一八世紀よりイタリアから技術を導入して絹工業が盛んで、一八〇二年にはジャガード織機が発明され、工業都市として発展した。

他方、美術工芸の教育にも力が入れられていた。西陣織の織機は、リヨンから輸入されたものである。覚三は、横浜や福井―桐生から織職人が居住し、ソースカツが名物に―とも絹でつながっていたリヨンに特別な関心を抱いていたようで、美術関係の調査報告のなかでデザインのテーマに関連づけて次のように書いている。それは少壮の文部官吏の発言だが、その理財（経済）学士としての視点は、ヨーロッパ一辺倒ではなく、二二世紀にも参考になるように思える。

東洋におけるわれわれの特殊な位置を考えて見れば、逆にそのことが利点になるという明るい見通しもある。中国、インド、オーストラリア、東洋全体が近くにあるということである。外国貿易を論じる者は常に西洋に眼を向けていて、近隣での可能性と有利さには気が付かない。東洋ではわれわれの趣味は共通性を持っている。

We have a bright prospect in our peculiar position in the East which will give us a reciprocal advantage. I mean the proximity of China, India, Australia and advantages in the neighborhood had never been noticed. There our tastes has a common ground.

（拙訳、『岡倉天心全集』5巻、二八五頁参照）

実は「脱亜入欧」＝西洋主義者で、福沢の愛弟子であった九鬼隆一が福沢を根底から批判し
た書簡を覚三に出したのは、それから二ヵ月後である。それへの返書にある天心生は管見では
覚三がこの号を初めて使用したものである（天心評伝のスタンダードで号の使用に言及された木下
長宏の著書でも指摘されていない）。

リヨンは文化都市でもある。覚三と一緒に東京美術学校の経営に尽力し、茶道では覚三の師
とされる今泉雄作（1850〜1931）は、フランス語が堪能で、リヨン滞在中に染色業で財をなし
た実業家エミール・ギメ（1836〜1918）に見込まれ、後にパリに移転し、覚三も訪問した仏教
美術博物館の設立を手伝った。ギメの親友で挿絵家のレガメ・フェリックス（1844〜1907）は
一八八五年に長崎に上陸し、『マダム・バタフライ』の原作本といえる『お菊さん』で日本を
中傷して名声を得たピエール・ロティ（1850〜1923）を批判した『お菊さんのバラ色ノート』
（一八九四）を公にした。

レガメが一八七六年の来日時の河鍋暁斎（1831〜1889）をモデルに描いた折に暁斎が色まで
付けたレガメの肖像画を完成させたというエピソードが有名であるが。それに対して、一八九
九年─覚三が美術学校を追われた翌年、レガメが日本の美術教育調査を実施し、設立から間も
ない日本美術院を訪問し、春草の武蔵野を褒めたり、覚三の顔をデッサンしている事実はほと

んど知られていない。

コラム3　欧州視察日誌

　約一年間に及ぶ欧州と米国滞在の日誌であるが、平凡社版『岡倉天心全集』5巻二七九〜三八六頁に本邦初の翻刻がされた日誌は、一八八七（明治二〇）年三月二日から五月八日のスペイン滞在までのみである。一月、二月のフランス滞在や、スペイン以降の足取りはその後若干判明している。

　日本美術院所蔵の日誌に用いられた大判ノートは、布張りの厚い表紙が付された縦二三センチ、横一八センチの横罫のもので貴重品であったので、一八九六年頃まで利用していた。したがって、この日記か別の記事か記事の区別が不明の記述もある。この翻刻に苦労した当時二〇歳代の木下長宏が四半世紀後にまとめた天心伝（ミネルヴァ書房）で指摘しているように、六月二六日は日誌かあやしいという。筆者もここだけ日付けが漢字で入っているのと、ロンドンにいたからロンドンの日誌としている研究者がいるが、一日分だけ漢字で入っているのは不自然であるし、記事が義経の戯曲構想であることは「ジンギスカン」というタイトルが示唆している。また、サンフランシスコ到着前後の漢詩や一八八七年九月の帰国後のメモがだいぶ離れた頁に記されている。　日誌はフェノロサに見せるためや、覚三は英文の方

が書きやすかったためほぼ英文である。したがって木下の翻訳も参照しながら筆者が要所的な抄訳を行なっている。

▼イタリア・ルネサンス絵画と彫刻

泰西美術史のモナリザの数行前には、もう一つのダヴィンチの代表作「最後の晩餐」の紹介が記されている。この記述はモナリザ以上に自分で目にしたことが明確に示されているが、これは画題の違いのためでもあろう。また、「最後の晩餐」に描かれたユダをはじめとする人物の表情描写はまさしく優れた「写意」表現である。

覚三は、イエスが「自分を密告したのは誰か」を弟子たちに問っているモティーフの画面には、「憂い、怒り、疑いなど千様万状が画き尽くせり」としている。このすぐ後には、「最後の晩餐」をめぐる面白いエピソードが紹介されている。ナポレオンがこの壁画のある寺院を厩屋に用いた折に下部に馬蹄の跡がついた。この寺の僧は無知でこの絵の価値が分からずに壁を白く塗ってしまったが、近年ようやく白壁を剥落してこの名画を見られるようになった。

覚三が「最後の晩餐」を見たのは、一八八七年五月二日であった。約百年後の修復期（一九七七〜九九年）に完全修復間近の大作を目にできたが、不思議な空間に身を置いたという印象が残っている。

五月三日にはアンブロジアーナ図書館にて、ダヴィンチのデッサンと一四世紀の見事な写本装飾画を見た。

「ダヴィンチは理学、化学などに通達し、工夫を回らせて種々の絵具を造る。故にその画は多く試験のために画きたるものにして、己に絵画の可否を知りて画きたるものにあらず。その筆として存在するものの中、最も有名なのは『ラストサパー』即ち耶蘇最終における晩餐の図なり。是れ壁画図にして今なおミラン府に存せり。その図題は耶蘇が其衆徒弟に向かって己れを密告せし人あるを知って反問者を誰何する図なり。これを憂いる状、怒る相、疑う状など千様万状を画き尽くせり。それらの中独りユダなるもの耶蘇の前に肘付きてこの衆徒中誰か反するものあらんやと、しきりに其否を語る所の形状あれども、其心中煩悶を保ちしをもって、自然其顔容に憂苦の状を表したるは、其妙を写し得たりと云うべし」。

覚三は好き嫌いでいえば、ダヴィンチよりもミケランジェロの方が好きだったようである。「泰西美術史」においても、ミケランジェロに三倍近い頁を当てている。もっとも、その解剖を重視した彫刻の徹底的写実主義には長短を指摘している。いいかえれば一六世紀前半のミケランジェロは大家であったが、それを模倣した弟子たちはギリシャ、ローマの模倣に走り、彫刻が衰退したと評した。もっとも、日誌にはミケランジェロの記事は少なく、四月一五日にフィレンツェのサンタ・クローチェ聖堂でミケランジェロとガリレオが互いに向き合って眠ってい

る墓所を訪ね、「偉大さは誰に対しても深い印象を与える。わたしに対してさえも」とあるほか、四月二〇日のシスティナ礼拝堂の天井画については、ミケランジェロであったものの、ペルジーノと誤って記載されていた。

森の石松ではないが、「イタリア・ルネッサンスの画家で忘れている巨匠がいませんか」という質問されたら、「ラファエロ」と応えなければならない。筆者と共同研究者であるイタリア美術史の田辺清氏の論稿を参考に、最初の調査で覚三がラファエロの作品をどのように見ていたかを述べてみたい。（田辺清「岡倉天心とイタリア・ルネサンス─ラファエッロ評をめぐって─」『岡倉天心 伝統と革新』大東文化大学東洋研究所、二〇一四年）。

田辺氏によれば、「ラファエッロへの天心の言及は天心の他の画家への一様な評価に比べると賞賛から酷評まで、さまざまに分かれている点が興味深い」とし、「四月一一日、フィレンツェのウフィツェで見た Tribuna が美しいとしているのは、「カルデイリーアの聖母」あたりかと推定している。二〇一三年に西洋美術館で開催された「ラファエロ展」に出品され、人気を博した「大公の聖母」(Madonna della Granduca) について天心は、四月一三日にパラティーナ美術館で観て「他の聖母像よりはいい」と評価した。高橋裕子は、同館の「椅子の聖母子」について天心は、四月一三日にパラティーナ美術館で観て「他の聖母像よりはいい」と評価した。高橋裕子は、同館の「椅子の聖母子」が人物表現の自然さと画面構成の形式美を無理なく追求した特徴が典型的に表現と評している。五月二日の日誌のミラノ国立美術館「聖母の結婚」(Sposalizio) について、田辺は「作品への言

及はあるが、コメントはされていない」としている。最後にある stunning 驚嘆すべしが、レンブラント作品のみでなく、ラファエロの作品など数点への形容とも採れなくはないが、無理がありそうだ。なお、一九〇三年に日本画家初の給費留学生としてロンドンに留学した下村観山は、ラファエロ聖母像を模写している。

泰西美術史には、人物画に山水を画くヴェネツィア派の画家としてティツィアーノ（1476ころ〜1576）をチッシャンの表記で論じている。「パドワ、アンブリア派にも人物画中に山水を画く者がいるが、チッシャン程には至らない。ヴェネツィア派は形態と彩色に力を用いているが、画題、意匠に至っては至って乏しい」。としている。覚三は「チッシャンはマドリッドに多く作品がある」としており、一八八七年五月七〜八日にマドリッドに滞在しているから、当然現在のプラド美術館に足を運んだが、残念ながら日誌の記述は、「五月五日にスペインの入口 Port Bou で列車に乗る」とあるのみである。

▼ 建築調査の目的

この美術調査団の任務は、四つあった。第一は美術教育の方法の調査で、これは西洋方式を採用するのが得策か否かではなく、日本美術発展計画に照らして検討することであった。第二は西洋の美術館とその管理法を調べることであった。第三は将来の日本における博物館や美術



学校、劇場などの公共建造物を無条件で西洋風にするのでも、西洋の近代技法と東洋の様式を組み合わせるための合理的基準を提言できるように調査する課題が充てられていた。第四は日本美術品の輸出奨励であった。

覚三が第三の任務である、建築に関心をもち、一八九三年のシカゴ万博の鳳凰殿の設計にも意見を述べていた。一八九五年の京都国立博物館や平安神宮の修復にも携わった伊東忠太（1867～1954）──赤門や築地本願寺設計者──は、覚三が才能を見出し、抜擢した。また、造家から建築と呼び名を改めてその芸術性を重視したのは覚三であったという。日誌には第三の任務に結びつく記述は多くないし、ノートの第一頁である三月二日、リヨンには、第一、第二の調査点と第四の日本美術品の輸出奨励が詳述されているのに対し、建築そのものについては記されていない。

三月四日の夜はグルノーブルの劇場に出かけており、日誌には「Tokio 新劇場思うべし」で終わっている。この新劇場とは一八八九年にこけら落としが成った歌舞伎座のことであろう。それは外観が洋館で内部は純和風であった。（一九一一年に渋沢栄一の尽力で帝国劇場が建設されると外観も和風に改装された）。

三月一四日から四月二日までは「街の見物に時を過ごす」として見学先が記されている。建築関係では〈ウィーンの〉オペラ座はパリのものより良いとしているが、街並みとしても「ウィー

ンの方がパリよりも美麗なり」と述べている。リヒテンシュタインでレンブラントを観たこと
は前述したが、シューマン作曲の曲のバイオリンを聴いて感嘆している。シェーンブルでは、
国会議事堂の建築様式や、上院の方が良いと述べている。四月六日にあるブルク劇場は、最も
詳細に述べられているし、明治後半の日本の政策にも影響があると思うので別記とし、それ以
外の建築の記述を列挙する。

　四月八日には、ヴェネツィアの総督宮（ドージュ宮）はルネサンス様式。壁はティティアー
ノ、ヴェロネーゼ、ティントレット。牢獄は陰惨。四月九日はサン・マルコ聖堂の保存が良く
なく、大理石の色彩が失われているなどを書き留めている。一〇日にはサン・ジュスト聖堂は
外から見た建築の比例が見事であると指摘。なお、ヴェネツィアで案内にあたった彫刻家で留
学中だった長沼守敬によれば、夕食は覚三、浜尾と三人であり、フェノロサは別行動であった。
それは、ローマでの四月二〇日の再会からも確かである。

　四月一一日から一九日までフィレンツェ滞在中は聖堂、美術館なども見ているが、ウフィツィ
宮の絵画やダンテのこと、バレーの評価などに比して、建築関連の記述は目につかない。これ
以降の一ヵ月間の日誌では五月一日《実際は四月三〇日》ローマのものがまとまった記述である。
建築家コモット訪問。三角の木の家を勧告。地震でも基礎は何の影響もない。石よりもレン
ガの方が良いが、木が最良とのこと。木の家では二重窓が温度調節に適しているから推奨され

る。防火対策としてはケイ酸塩を水に溶いたものが有効（などのアドバイスを受ける）。

▼ブルク劇場

四月六日の前半には、「建築家のK男爵と会い、市立劇場と二つの博物館を見る。一つは博物誌のための、一つは美術のための博物館とある。これらはウィーン拡充美術基金によって建てられた。これらは宮殿近くの土地の地代を積み立てたもの。この土地は誰の所有地でもなく、しかも今は地代が高い。日本でも、皇居用地を同じように利用すべし。この点さらに考えること」とあり、翌七日には「ヴェネツィア（ドイツ語 Venedig を使用）に向けて出発。風景美麗。

ウィーンの後、いくつかの問題。（1）東京改善のための基金、集金方法？　皇室用地？　（2）日本婦人の衣装。ウィーンの夫人衣裳は趣味良し。色彩は淡褐色に黒か灰色、線が美しい。袖と襟と合せ用上衣と下衣は残した方が良い」。この「皇居用地問題」が一九一一年の帝国劇場の建築〈丸の内拡充〉と関係しているかは検討に値しよう。

後半には、「市立劇場（Burgteater）は七〇〇〜八〇〇万フローリンをかけ、二〇〇人を使って八年がかりでなお建設中。ファン・デル・メール設計のオペラ座よりも規模は小さい。それは主に音楽と舞台の違いであり、音楽は間口をいっそう広く、劇は奥行の深いことを要する。劇は集中的藝術である故に、必然的にオペラ座よりも小さくなる。（オペラ座のプラン刊行物は

百フローリン）とある。フィレンツェで、一九世紀イギリスでは二シリング、ドイツではグル

デン、オランダではギルダー。

八年がかりで建築中とあるから、同劇場は完成までにマル九年かかった。劇場の収容力は一

三〇〇席で、別に五〇〇人収容のアカデミー劇場がある。一七七四年にヨーゼ二世が民族・国

民統合の象徴として創設した〈旧〉ブルク劇場は、ビスマルク首相治世のドイツ帝国になって

も市民劇場という訳語は似つかわしくない。　巷ではハプスブルク家のブルクといわれていた

ともいうが、　若干場所を代えて新築されても民族・国民統合の象徴であったことには変わりが

なかった。　なお、ウィーン美術史美術館の階段などの装飾や『接吻』で知られるグスターヴ・

クリムト（1861〜1918）は、ブルク劇場内装の仕上げ段階に重要な役割を果たしていた。

▼ "憲政の父" シュタインに可愛がられる

伊藤博文が明治憲法を発布する上で忘れられない人物は、ヨーロッパの偉大な政治学者でウィー

ン大学教授ロレンツ・シュタイン（1815〜90）である。シュタイン詣でをした日本人について

は瀧井一博『明治国家をつくった人びと』（講談社、二〇一三年）があるが、岡倉覚三には言及

していない。陸奥宗光がシュタインから教えを乞うた国家論の膨大なメモも残っている。覚三

はウィーン到着直後の三月一三日に、浜尾に連れられてシュタインと会った。このときのこと

を覚三は、"Great (1) Stein. He is now 73years, Rather tall and yet in great vigor." と英語で書きだした後に、「愛想がよく、学者というよりも弁舌の人」と記している。

覚三は五〇歳も年長の大学者に初対面で親近感を感じたし、教わりたいことが少なからずあったであろう。また、大学者の方も、この異国の若者に好感を抱いたから、数日後に食事に招いたのだ。初対面の会話では、「H（浜尾）やS（多分佐野常民）が政治学について何も知らないで Stein はうんざりしたに違いない。彼は自分が老齢だから同じことを繰り返し説明するのに疲れたと語った。この後自分を尋ねてくる人々は熱心だが、欠陥があることを指摘していた。

覚三は四点に箇条書きしていた。

（1） 比較研究するための立場を持たないから、大国の種々の性格に迷い込んでしまう。あなた方は、自分で考え、自分で作らなければならない。

（2） 法哲学が欠如している日本の封建的共同社会あるいはすべてが天皇に属しているところでは、当然ながら法の意識が育たない。所有の観念は大名によって壊され、王政復古の人々によっても（追認された）。

（3） 個人は家族の一部であり、そのためには家族制度は必然的なものである。これに関して女性の地位を向上させなければならない。

（4）　教育及び政府に対する宗教問題がいずれ重要問題になるであろう。

シュタインは最後に日本についてこう語ったという。「あなた方の法律と制度は良い、ただ、人を選ばねばならぬ」。

覚三は、四月二日、四日にもシュタインを訪ね、さらに五日にはシュタイン父子とオペラ座付近のレストランで夕食を共にしている。

三人の委員が独自に行動していたことに触れたが、覚三がウィーン滞在中に、浜尾はドイツ語の通訳として井上哲次郎を伴ってベルリンなどで法学者やドイツ文学史の著者とも会い、教育問題に関する議論を交わした。他方、フェノロサは、フィレンツェからローマへ移動しているが、この間に愛息カノの急死を知らされたことは前述した。

▼バルビゾン派 ── とくにフランソア・ミレーについて

一八八七年のケロッグへの第四信（ベルリン発、七月二四日）には、近代絵画に関する次のような意見がみられる。

「私の思いは名画の間をさまよいました。わが思いは、色と影の驟雨のかすめ去り、ハイネの霧深い森やミレーの薄明の灰色を通って当地へと漂泊して来ました」。

ハイネは、パリ二月革命に身を投じたドイツ・ローマン派の詩人で、日本では「ローレライ」の作詞者として知られるハイネ・ハインリッヒ（1797〜1856）である。それではミレーは、どのミレーだろうか。「薄明の灰色」だけでは断定できないが、ラファエロ前派のエヴァレット・ミレイ（1829〜96）か、フランソア・ミレーのいずれかであろう。二〇世紀にロンドンを訪問した覚三が愛読した『ハムレット』に関わる「オフィーリア」を描いたエヴァレットの作品も目にしたであろうが、一八八七年当時は、フランソア・ミレーに注目していた。その背景としては、フェノロサとラファージという二人の師の影響が見られた。

もっとも、日本におけるフランソア・ミレー紹介について調べてみると、明治一一（1878）年の時点で西洋美術に関心を抱いた者の間ではミレーの作品は注目されていた。なぜならば、工部美術学校教師として来日したフォンタネージ（1818〜1882）は教え子の高橋由一（1828〜1894）にミレーの作品の模写をさせているし、浅井忠（1856〜1907）はフォンタネージの講義を受講し、そのミレーへの傾倒ぶりは良く知られているところである。なお、黒田清輝のミレーへの傾倒ぶりについては後述する。さらに、アメリカではミレーの絵に描かれている農民の姿とプロテスタントの精神が共鳴しあってか一八七〇年代後半に一種のミレー・ブームがあった。ボストン美術館が「種まく人」を購入するのもこうした時代背景があってのことであろう。

一八八六年に覚三がラファージと初対面の折にも、西洋、東洋、日本における絵画が話題に

なり、かけもの（掛け軸）から飛び出す馬とか、絵の月が部屋を照らすといった中国や日本の絵画の不思議とともに、F・ミレーの絵画についてラファージ、フェノロサ、ビゲロウ（ラファージはもっぱらドクターと呼んでいる）らが話題にし、その場に覚三も居合わせた。『画家東遊録』の「一八八六年八月一二日、日光にて」には、次のように記されている。そこでラファージは、まず、音楽や詩や文学をも含めた芸術の源についての持論を述べたうえで、巨匠とは何かを考察し、F・ミレーを例として挙げている。

「芸術が最初に求めたものは線と空間との関係だったに違いないと私は思う。また私の秘かな信念によれば、これらの希求は魂の希求であり、有形無形の宇宙の法則も木霊（こだま）であり、宇宙の数学の反映であり、古代の天体音楽の韻律であると言いたい。〈中略〉ミレーの例をとるなら、その絵は遥かに大きな線で囲まれている。その空間はより大きく、より不可思議な重みを持ち、構成は遥かに建築的である。すべての空間は語られる物語またはその偶発的な出来事だけに結びついているのではなく、相互にもっと堅く結び合っている」。

「芸術の零妙な調和に対する愛情や、そうした調和を喚び起こす力をある画家とか建築家に、われわれが無意識に。時としては意識的に認める場合、その人間を偉大な人間と呼ぶのである。彼は過去の人間や未来の人間と同じ人間であるからこそ偉大なのである」。

フェノロサとラファージは北斎評価では意見が分かれていたが、バルビゾン派の精神性の高

さの評価では一致していた。覚三のバルビゾン派評価も、両先生と共有していた。「泰西美術史」の最後の頁には、「西洋美術がアラビア、インド、中国、ペルシャさらに近年では日本の影響を受けて変化しつつある」としたうえで、「仏人ミレー、コローの如きは写生よりも写意を主唱す。実物より面白みを添ゆべしとなり。インプレッショネッス派（印象派）の如きは、一見即ち真にして之なり。」と述べている。覚三はバルビゾン派の画家たちの写意性、いいかえれば精神性の高さについて、少なくとも第一回欧州視察旅行よりも二年以上前から知っていたと思われる。それは、明治一七年六月〜九月に奈良・京都の古社寺調査でフェノロサの通訳をしていた時期のことである。

フェノロサは、「風俗画が偉大となるのはミレーの場合のように真の情調が描き出されるときである。古典イタリア期最大（最高）の作といえども、農民の崇高さ、精神性、深さを描いてミレーを凌駕するものはあるまい」と弟子たちに教えていたのである。

管見によれば、覚三によるミレー評価かつフランス・アカデミー批判である文章は、『国華』第二号の雑記しかないので、それを要約して紹介しておこう。

一八八七（明治二〇）年にエコール・デ・ボザール（美術学校）でミレー会が開催されたが、フランスの博物館はミレーの絵画を購入しようとしなかった。外国の美術館が「晩鐘」を五五万二〇〇〇フラン［当時の一四万円相当］で購入しようとしたところ、ロスチャイルド男爵が

フランス購画委員会のために寄付金を出した。ミレーの絵が海外に流出することを懸念したためであった。その結果、「晩鐘」は現在、リュクサンブルク美術館に展示されている。

筆者（覚三）の怒りは、後の印象派の場合もそうであったが、フランス・アカデミー（サロン展）はミレーをはじめとするバルビゾン派の素晴らしさを理解しなかったために、自国の宝が流出することに無関心であったことに向けられていた。これは後に日本に文展が導入された時に、覚三が審査のありかたに対してぶつけた反応と共通するものがあるように思える。ちなみに五五万二〇〇〇フランという値段がいかに破格であったかは、一八八八年当時の国立博物館の予算二〇万フランのほぼ三倍であったことから明らかである。

▼もう一つの空白期（一八八七年五月九日〜八月六日）

ヨーロッパ入りした際と同様に、視察団の五月九日から八月六日までの約三カ月が空白期になっていた。六月にロンドン、七月にはチェコ（カルルスバート）にいたことはすでに述べたが、ケロッグに宛てた四信?には「五月にはパリでサロン展へ、六月にはロンドンに行く予定」と書かれており、六月中旬にトラファルガー広場にいたことは、親友福富孝季への追悼文に、「余君に明治二〇年龍動（ロンドン、通常は倫敦）に遭う。君はその平生主張せる人道論のその基礎を確かめて大いに自得する。当時英皇（ヴィクトリア女王）即位五〇年の祝賀あり。その

光景を見て、君曰く「その窮民を如何せん」と。また、「愛蘭党〈アイルランド国民党〉の衆合運動を催すや、君はタラファルガル・スクエアの石上に露臥して、貧民と難苦を共にし以て不幸を慰藉せり」。こうした行動に覚三が異を申すと、福富は「笑いつつ余を人爵崇拝者として罵った」。

高知出身の福富は官吏になったが、自由民権運動に加わっていたことは確かである。一八八九年に憲法が制定されたが、彼が描いていた内容とは大きく隔たっていた。それは、一八九一年の自殺の一因と考えられている。覚三は伊藤博文や爵位にこだわる九鬼隆一や浜尾新らとも親しくして、自分の好みに近い職に就いていたこと「人爵崇拝者」と罵ったのであろう。後半世のアメリカやインドなどでの交流が多かったのだが、自らを平民と呼び、トルストイやイプセンも読み、或いはその劇を見たし、小川芋銭（1868〜1938）やハーヴァードで柔道を指導した高村の英語家庭教師も平民社の関係者であったが交友関係をもっていた。一九〇四年にボストンに留学していた有島武郎（1878〜1923）とも知り合っていた可能性もある。

▼ 一九世紀ヨーロッパ美術の特徴

まず最初に「泰西美術史」の講義を要約しておこう。一七八九年のフランス革命後のヨーロッ

パは宗教が敗れ、理学の発明その他によりすべてが革ったが、この影響は美術にも現れた。前半期は復古時代と称しても構わないであろうが、後半期には写生主義が起こった。この時期には古のものを調べて、写生に基づいて新しい按出をしようとの考えが現れた。また、絵画と建築とが切り離せないという考え方が目立ち、彫刻も盛んになった。一七、八世紀はイタリアが盛んであった。一九世紀にはデンマークとか北欧に美術が偏った。

結論では、英仏の近代美術やジャポニスムにも言及している。

「泰西美術は一変化を為さんとしている際中にあり、古来東洋より西洋に影響を及ぼしたのはアラビア、インド、ペルシヤ、支那（中国）であったが、近頃日本のものこれに影響するもっとも多し。フランス、イギリスはその最たるものなり」とし、ジャポニスムの影響を示唆している。この後で先に引用した写生よりも写意を主唱するバルビゾン派ならびにインプレッショネッス派（印象派）、ルーダン〈ロダン〉をフランスのアカデミーの写生主義の風潮と異なると評している。

▼印象派とロダン評価の先駆者

オーギュスト・ロダン（1840〜1917）は彫刻家で、浮世絵蒐集家としても知られているが、彼の作風の特徴は、印象派やある意味では写楽の作風とも共通点があるように思う。平凡社

『岡倉天心全集』7巻の月報〈昭和五六、一九八一年〉には、美術評論家で茨城近代美術館館長も務めた匠秀夫（1924～94）「ロダン、印象派の最初の紹介者は天心か」が掲載されていて、「泰西美術史」から次の部分が引用されている。

「早取り派（一八七七年のサロン出展作が『生きたモデルから型取りした』と噂されたことに由来か）にルーダンと云える人あり。この人は極めて必要な処に力を用ゆれば、他は如何にあるともよろしいとの考えを用いるなり。故に人が怒って他の者を打たんとするの図なれば、その人の顔色、殊に目及び振り上げる手に力を用い、他の着衣の如きには意を用いざるが如きなり」とある。この後ではジャポニスム、浮世絵にも関連させて、「仏人ミレー、コローの如きは写生より写意を主唱す。実物より面白味を添ゆべしとなる。インプレッショネッス派の如きは、一見即ち真にして是なり」と付け加えている。

ところで、『東洋の理想』は二部構成から成り、後半が日本美術（芸術）史である。そこには西洋美術を念頭に置いた比較文化史的考察も若干見られるが、豊臣から初期徳川時代（江戸前期ともいう）を覚三は一七〇〇年までとしているが、通説では一七一六年までである。覚三は琳派、とりわけ俵屋宗達（1599～1644に活躍）と尾形光琳（1658～1716）が足利時代の伝統的大和絵に大胆な構図と華麗な色彩で偉大な装飾的芸術を創造したことを評価し、「この派は、二世紀も先立って、近代のフランス印象派を予兆していたものであるが、不幸、徳川体制の氷

のごとき因襲主義に屈し、その偉大な未来性を蕾のうちに摘み取られてしまった」とある。また、「彼らは豊かな彩色のなかに自己を表現した。彼らは、以前の色彩派の人々がしたように、色を線としてよりはむしろマス〈広がり〉として扱い、簡素な淡彩をもってきわめて豊かな効果を生み出すのが常であった」という琳派に関する記述から、筆者は、西洋画からも学び、「朦朧派」と呼ばれ日本画の生命と言われた線を消す没線描法の試行錯誤から琳派的作品に到達した三〇歳前半の春草を思い出した。もちろん、常にチャレンジした春草が三七歳で早逝しなければ、別の傾向の作品を残したかもしれない。

この批評の冒頭では、「西洋画においても水の表現は難しく、一九世紀初めにマリーン、ピーセスの作品で知られるトルノル（ターナー1775～1851）は、幼いころから水上に慣れていて独自の優れた表現をした。それはラスキンの激賞するところになった」と書き、東洋画における水の表現の歴史への導入部にしている。一九〇三年の時点では、英国に留学した夏目漱石も、ターナーやラファエル前派に魅せられていた。『坊っちゃん』にターナーが出てくることは周知であろう。ラファエル前派では漱石が「模写」をしているエヴァレット・ミレイの「オフィーリア」は、『草枕』に出てくる理想の絵画である。

ラスキン（1819～1900）については、第二回欧州旅行の日誌でも言及されているが、明治三四（一九〇二）年に東京美術学校で鴎外の後任として西洋美術史講師に採用された岩村透（187

0～1917）は、文学ではなく美術関係でラファエッロ前派を取り上げ、最も早いラスキン論を

『美術新報』一九〇〇年に発表していた。島崎藤村は岩村より先にラスキンの書を「欧州の山

水画」として翻訳していた。（今橋英子『近代日本の美術思想』上・下、一五〇〇頁、白水社、二〇二

一年は未見）。

話題はロダン評価に変わるが、一八七五年にイタリアを旅行し、ミケランジェロに感銘を受

けたロダンの作品に覚三が関心を抱くのは自然であろう。高村光太郎（1883～1956）がフラン

スから帰国した東京美術学校の若い彫刻家の講師からロダンの話を聞いたのは入学後であるか

ら、早くても一九〇二年であろう。若い講師は特定していないが、一九〇四年にロダンに会っ

て弟子入りし、二年後に東京美術学校の教壇に立った沼田一雅（1873～1954）の可能性もある。

通説では美術学校時代に雑誌のグラビアでロダンを知り、強い印象を受けたとなっているが、

パリ帰りの岩村も美術学校に新風を吹かせ、芸術家としての精神の自由と自立を説いた西洋美

術史の講義でロダンにふれていたであろう。

光太郎の父光雲を美術学校教授に招請した覚三は、一八八七年の時点でロダンの作品に接し

ていたから「泰西美術史」でロダンに言及できたのである。荻原守衛（1879～1910）が光太郎

以前にロダンに私淑していたことや、彼らの存在が武者小路実篤（1885～1976）ら白樺派とロ

ダンの交流に結実したことは周知の事柄である。

3　第二回欧州旅行──明治四一（一九〇八）年

▼『父天心』より

ここでも最初は、祖父一雄の〝記憶〟の検証から入りたい。それは父古志郎と異なり、筆者が歴史研究者であり、一雄の死後三五年を経て〝記録〟としての日誌〈ノート〉が日本美術院の蔵から見つけられ、平凡社の全集で翻刻され利用されてきた。さらに四〇年を経た現在、少なからずの不明箇所や翻刻の誤りが明らかになっている。

〈一九〇八年〉うららかな天候がつづく三月になると、天心は博物館にしばしの別れを告げ、六角、岡部の両人──漆と金工を専門とする美術学校以来の弟子──と渡米中の黒板博士──とともに東に大西洋を渡って、欧州の客となった。この度はまず仏都パリを手始めに英京ロンドンを歴訪し、二カ月たらずのわずかな滞在期間であったが、この小旅行において、彼は英国の巨匠アルマタデラと交わりを訂し、仏国においては稀世の名彫刻家ロダンとも旧交を温めるという収穫があった。

四月の某日、天心は米国へ寄港の便船に搭じ、一路帰米の途に着き、滞米数日ののち、帰朝の途に上った。ロダンと六月六日に会食していることは後述されるが、『父岡倉天心』には、「ロダンの手記を見るに、パリの骨董市において天心と遭ったことが書いてある。」《『父岡倉天

心』二四八、二八一〜二頁)。

登場する五人の人物については間違いないが、旅程がまるで誤っている。後で詳細を述べるが、とりあえず『岡倉天心全集』別巻、年譜四二九〜四三〇頁、『同』5巻、三八七〜四四二頁を参照して旅程を辿ってみたい。

ボストン出発(四月二九日)→ロンドン(五月一二日〜二五日)→パリ(五月二六日〜六月一〇日)→ベルリン(六月一一日〜一四日)→フランクフルト、ワルシャワ経由、モスクワ(六月一五日〜一七日)以下、イルクーツク(六月二四日)、マンチューリア(六月二六日)、ハルピン(六月二七日)

日本古文書学の確立者黒板勝美(1874〜1945)がボストン美術館に覚三(天心)を訪問したのが三月二四日であったが、黒板がヨーロッパにボスニア号で出発するのは一カ月後の四月二九日である。なお、「日誌」の六月一〇日のなかに黒板のヨーロッパ旅行予算が記されており、覚三がその予算申請に関与していたことが分かる。

年譜の二月と船上での五月に覚三が行っていた図録(カタログ)原稿執筆は、岡部覚弥著"The Japanese Sword Guard"『日本の鍔(つば)』の序文であったが、これはロンドンやパリでの展示会でも売られ、好評を博した。岡部は覚三の推薦によって一九〇四年の一二月より、中国・日本部に配属されて金工品整理の仕事に就いていた。船上では後に〝漆の神様〟となり『お召し

列車』の塗装も任された六角紫水もいた。紫水が一九〇四年二月に覚三、大観、春草とともに渡米し、同年五月から日本部漆工芸品整理の仕事を開始したことは後述される。船上で執筆し、美術館に送付した原稿は、英文であるが、訳せば「漆工人名リスト」「中国・日本部の現状と将来」であった。上記は、大英博物館やサウス・ケンジントン〈現在のヴィクトリア・アンド・アルバート博物館〉で展示販売されたであろう。

▼欧州旅行の概観

さて、以下では一九〇八年の第二回欧州旅行の日誌─タイトルのない横罫ノート（縦一八センチ、横二一センチ使用）を主な資料として晩年期ともいえる時期の覚三と西洋美術─作品および画家、評論家との交流などについて垣間見てみたい。第二回欧州旅行は弟子筋の六角紫水、岡部覚弥、フランシス・カーチスとボストン美術館に訪問していた黒板勝美を伴ってボストンからヨーロッパに入った。『岡倉天心全集』の解題には「明治四一（一九〇八）年三月初め、ボストンからヨーロッパに向かい、ロンドン、パリ、ベルリンを経て、モスクワ、奉天、北京を通って帰国した際の日記」とあるだけで、第一回欧州旅行日誌のような詳細な検討は皆無である。しかも、明治四四年一月から二月のパリ、ロンドンなどへの出張記録が四三〇〜四四八頁に未整理で掲載されている。

▼ ロダンと食事会

『同全集』別巻の年譜に依れば、覚三の一行は四月二九日にボヘミア号に乗船してヨーロッパに向かい、五月二一日にリヴァプールに到着した。日誌はその二日後のサウス・ケンジントンから始まり、イギリスには半月滞在し、主に大英博物館の見学とイギリスの美術関係者と頻繁に会っている。五月二六日にチャーリング・クロスからフランス北駅に向かった。六月一〇日にパリからドイツ（主にベルリン）に入り、ドイツには四日だけ滞在したことが記されている。その後、ロシア、中国に入る—モスクワには六月一六日に到着し、原合名会社の社員に世話に、六月二七日にハルピン着。天津より大智丸にて門司へ。

『父岡倉天心』（二八一〜三頁）には、記憶違いが見られ、一九〇八年の欧州調査の記述も検証されなければならない。「このたびはまず仏都を手初めに英京ロンドンを歴訪し」や「四月の某日、天心は米国への帰航の便船に搭じ、一路帰米の途に着き、数日ののち、帰朝の途に上がった」「小旅行」と表現しているが、後述されるように、六月半ばまでヨーロッパで偶然に会った」「小旅行」と表現しているが、後述されるように、六月半ばまでヨーロッパで偶然に会っを行い、シベリア経由で日本に帰国している。また、覚三がフェノロサとルーヴルで偶然に会ったのは事実であるが、フェノロサと疎遠になった理由説明には異議を挟めるが、ここでは立ち入らない。

「この小旅行において、彼は英国の巨匠アルマ・タデマと交わりを訂し、仏国においては、稀世の名彫刻家ロダンとも旧交を温めるという収穫があった」のは、年譜には「五月二二日、アルマ・タデマ卿と会食す」「五月二三日、アルマ・タデマとロイヤル・アカデミーの教室などを見学する」とある。アルマ・タデマ（1836〜1912）は、ラファエル前派で耽美主義の作品も多いが、二〇歳代にポンペイ旅行後に古代ローマに関心を持ち、代表作「アントニオとクレオパトラ」（一八八三年）や「カラカラ浴場」は厳格な時代考証に基づいており、彼の話は、覚三の歴史画に対する考え方に影響を与えていた。死後何十年も経過後のハリウッド映画は、アルマ・タデマの絵画を参考にした。

次に、「ロダンとも旧交を温める」であるが、覚三は一九〇八年六月六日の日誌に、「晴天。午後二時にロダンを見る (saw) Bernedelte 共なり」とのみあり、時間が限定されているからロダンを偶然に見たというよりも約束をして会ったと思える。午後二時は、フランスではランチ・タイムであるが、この点は後で実証される。一雄が記した「骨董市で偶然会った」のでもなさそうである。「旧交」については、一八九一年の「泰西美術史」講義やラファージの従兄弟筋がパリの美術界に人脈があったこと、ロダンの浮世絵コレクションと林忠正との交友からも、覚三がロダンと以前に面識があったことは憶測できるが、筆者がラファージやロダン伝などをひも解いた範囲では、その証言は見出せない。

ラファージが一八九一年以来、ロダンと親しかったことは、一九〇四年に一九代横綱常陸山（1874〜1922）をロダンに紹介している例からも推測できる。それは、太田ひさの肉体に接し、東洋人の身体的特徴が西洋人のそれと異なっていることを「発見した」ロダンがモデル役として日本の強い相撲取りを要望していたためであろう。しかし、常陸山が渡米したのは一九〇七年八月で、ワシントンではホワイトハウスで土俵入りを披露している。話を六月六日の食事会での出会いに戻そう。「画家フランソワ・ラファエッリがロダンを招待した昼食会の会食者にラファージに推薦された覚三がいた」という記述から食事会での出会いは明確である。一九〇四年のセントルイスでの講演の一部がフランスの新聞に掲載されていたから、美術関係者とりわけ東洋美術に関心ある者は、覚三の名を知っていたであろう。

この食事会の主催者であるラファエッリとは、六月九日にトロカデロ（人類博物館）のジャワ館を見学している。ロダンに同行していた人物 Bernedlle は、礼状を出している Benedeth であろう。次に日誌の記述を裏付けるものとして旅行期間の書簡の何点かを紹介しておこう。一九〇八年四月八日のフェアバンク館長（1852〜1918）宛の手紙は一〇項目の覚書であるが、最初の二項目には、調査の計画・目的が明記されている。

1、 美術館はカーティス（カーチス）と私に、東洋美術に関心をもっているヨーロッパの美

術館、すなわち、大英博物館、サウス・ケンジントン美術館、ルーヴル美術館、ベルリン民族博物館、ハンブルグ美術館、およびセント・ペテルスブルグ〔エルミタージュ美術館〕に対する紹介状を与えること。

2、帰国の途路、満州および朝鮮での購入にどれくらいの資金を使用できるか。

四月二九日のボストン美術館ホームズ宛と五月九日のカーショウ宛を併せると四月二九日にボヘミア号で出発し、五月一一日にリヴァプールに到着したとある。五月一二日のガードナー夫人宛では、ロンドンに無事到着したことと同夫人の紹介状とラファージ氏のメッセージが受け取れたことが記されている。六月一三日のガードナー夫人宛の手紙では「今日モスクワを出発、奉天に向かいます」とあるが、日誌にある一六日にモスクワに到着、一七日の夜に奉天に向かっているが正しいであろう。

また、六月六日の日誌と五月二五日のホームズ宛手紙からは、東トルキスタン＝現在のウクライナ共和国のホテン（Khotin）や敦煌などにおける発掘に関心があり、イギリスのスタイン（1862～1943）やフランスのペリオ（1878～1945）という著名な東洋学者の名がみられる。ペリオのサイゴンの住所も問い合わせているのは、自身の中国調査の準備や愛弟子ラングドン・ウォーナーにも関わるであろう。あるいは龍門石窟寺院「発見者」覚三の東洋考古学者という側面を

解明する糸口になるであろう。とりわけ、七月一日に奉天からホームズに出した手紙に、この面でのボストン美術館あるいはアメリカが実施できる発掘現場はワシントン（政府）と相談すべきであると領土問題に言及している。

さらに翌年一〇月一一日付でウォーナーの父親ジョセフに宛てた手紙では、「ウォーナーの率いる踏査隊を龍門石窟に派遣する計画を語り、実績をあげれば、東洋学の世界的権威となる未来がある」ということを輝かしい未来を描いてみせた（『岡倉天心全集』6巻、三七一〜三頁）。

▼イギリスでの活動と出会い

イギリスでの主な仕事は、ボストン美術館の東洋・オリエント部門のライバルに当たるサウス・ケンジントン博物館と大英博物館の調査が出張目的であったが、それは本稿のテーマとは異なるので、別の機会の課題としたい。以下では覚三が西洋美術、とりわけ近・現代美術に向ける視野を広げる人脈がより確固たるものになったかに着目したい。もちろん、一九〇四年以来のガードナー夫人のサロンを中心に育まれていた人脈、たとえば、ロージャー・フライ（1866〜1934）（美術評論家、鑑定家で、メトロポリタン美術館との関係が密）やサージェント（1856〜1925）（サージャントとも表記、ラファエル前派とされることが多いが、その範疇には収まらない）とロンドンで会い、イギリスやフランスの事情を教示され、美術教育や美術品蒐集に必要な紹介状を

書いてもらった。

五月一六日には、「ロージャー・フライから電報、ローレンス・アルマ・タデマ夫妻より火曜日夜九時半からの晩餐の招待を受けた」とあるが、一九日の火曜日には先約が入っていたため、三日後の芸術倶楽部での会食に変更された。五月二二日と二三日に巨匠アルマ・タデマと過ごす前の西洋美術関係の記載をピックアップしておこう。

五月一九日、午前中は大英博物館で大理石の刻印、ヘディン（1865〜1952）をはじめとする中央アジア関係の報告書、中国と日本の芸術関係の英仏語の研究書を読む。午後はリフォーム・クラブ。一時四五分にヘンリー・ジェームズ（1843〜1916）とランチ。ジェームズの兄ウィリアムは著名な哲学者であるが、弟も作家として名をなし、ヨーロッパ大陸がイングランドやアメリカに与えた文化的影響という視点で創作・評論活動をしていたようである。ボストン時代に意気投合していたので、ロンドンで再会したのであろう。この日の会話のうち、イギリス文化の本質に関わるやり取りと覚三の文学好きを示唆したものがあるので紹介する。

ジェームズ氏「友人の言うにはイングランドは一級の地位にある二流国家である。偉大な独創性はない」余曰く「大陸のバックボーンがなければ偉大な独創性、偉大な運動も起こせなかったであろう」。氏同意す。氏曰く「皆旅に出て、故郷に留まろうとはしない」。

また曰く「フランス文学は現在もっとも進化している。アナトール・フランス（1844〜1924）

もっとも良し」。

アナトール・フランスは、五年かけた四部作『現代史』を一九〇一年に完成させ、知的懐疑主義に立つ皮肉屋・ユーモリストの作家として評価が高く、一九二一年にノーベル文学賞を受賞した。

五月二〇日　アーツ・クラブでフライと会い、クリスティー・セール（オークション）を見る。ターナーなど四五点。（大山水、一〇〇〇ポンド）贋作も多いという。午後はリッチ・モンドでフランシス・クック氏と会い、同氏のコレクションを見る。ヴァン・アイク兄（1370頃〜1426）「キリストの昇天」（若いころ？）、ルカ・シニョレリー（1441頃〜1523）、イタリア画家、フィリッポ・リッピ（1406〜69、ボティチェリの師）らのある大きなコレクション。

このコレクションが一九四〇年まで所有しており、四五ポンドの破格の安値で売却されたミラノ派の作品が二〇一一年にダヴィンチ作「サルヴァドール・ムンディ救世主」であると鑑定されたが、一九〇八年にはダヴィンチの弟子の作品として展示されていたのであろうか。

夕方にはベーカー街の金満家モンド化学者所蔵品を見る。フライ氏がいうには、「ヨーロッパの名画・名品を見るにはここの美を逃すことはできない」。ラファエルは一万ポンドで廉価という。ヴァン・ダイク弟、ジオットの二作、ミケランジェロのシスティナ・チャペル、レンブラントの自画像。

フライ氏によれば、「サージェントは近代社会の歴史的資料に興味があり、ロレンス〈アロマ・タデマ〉氏は古代について同様である」。この後、ニューイングリッシュ・アーティストにてサージェントの絵を見る。サージェントが今日あるのはこの会による。アカデミーは在野の名家を収めんとするに急なり。フライ氏曰く「英の Chriticism は honest なり。artist criticizing 世上の声をなす」。

ここでのフライの発言を解釈すると、「イギリスでの美術批評は公正である。サージェントを評価する批評が出るとそれが世論を形成し、ニューイングランド・アーティストという在野の名家サージェントの作品を王立アカデミーが買い上げる」とか、「ラスキンのような批評家が高く評価したターナーの作品も収めようとする」となろう。明治洋画界の外光派を代表した久米桂一郎（1866～1941）は、一九〇〇年のパリ博でサージェントとホイッスラーを「イギリスの画家のレヴェルに達した北米の優れた画家」と評価している。

帰途 Agnew 方による。Rossetti の Lady Lilith（美人梳き髪の図）メトロポリタンの求める所となり、四五〇ポンド。また Girtin の山水図を見る。G はターナー前の大家なり。広重風なり。

五月二一日　一一時 Tower に行く。HenryVIII の馬上の武器良し。一五～六世紀中頃迄の武具大いに見るべし。三時（一五時）ウィンザー城着。城の高台と Royal apartment を見る。俗了耐えず。画中ヴァン・ダイク多し。Quentin Matsys 二老の図よし。ホルバイン一息子のハ

（※「Matsys」の右に「ママ」の注記あり）

ンス（1497頃〜1543）の方かーの女王メアリーなどを見るべきあり。風景佳し。

五月二二日　午前中はサウス・ケンジントンのスキナー館長と会談。インド・コレクション

を調査。

　八時四〇分、ドーヴァー・ストリートのアート・クラブに会食す。ローレンス・アルマ゠タ

デマ卿は肥満の七二歳の翁、サージェント大巨眼達磨的好漢、デイヴィス・トゥラワー日本蔵

品家、パーソン氏ら全員で六名。スワン氏来れずタデマ氏は酒後に好談とあるが、内容は不明。

一一時散会とある。現代西洋絵画については、サージェントの発言のみが紹介されている。ボ

ストン公共図書館の壁画を制作し、青年時代よりガードナー夫人と知己であるサージェントと

覚三が一九〇八年以前にボストンで会っていたのではと思っていたが、「大巨眼達磨的好漢」

という印象が記されているのは初対面だったかもしれない。もちろん、お互いのことは話に聞

いていたであろう。たとえば、サージェントがガードナーから *The Book of tea* を贈られて読

んでいたことは、ガードナー美術館の蔵書から明らかである。

　サージェント氏フランスのサロンは久しく見ていない。今日の名家はベルナール、モネ、ロ

ダンで、アカデミーなどはない方が良い。**It is an obstruction.** 英人にてはスティーア・ジョ

ン（不詳）をみるべきであると述べている。

　覚三も、『国華』その他でサロンやアカデミーの問題性を指摘していたから、サージェント

や彼らのアート・クラブに賛同し、名誉会員の推薦を受理したと言えよう。二〇一五年九月～一一月に開催された「最後の印象派展」には、サージェントの作品も展示されたが、彼は一九〇〇～一九二〇年代にフランスで活躍した「画家彫刻家新協会」ソシエテ・ヌーヴェルのメンバーでもあり、フォヴィスムやキュビスムとは一線を画す甘美主義的作品で二〇世紀の新絵画を拓いていた。

五月二三日　一〇時に銀行で四〇ポンドおろした後、海釣り具を購入。一一時にタデマ氏がホテルに来訪。一緒に Royal Academy に行き、見学や教育システムを問う。ハイド・パークにある個人コレクションでタデマ氏の Heliogobolus（「バラの宴」）の画を見る。二〇年前（1888年）の作品である。（紀元前三世紀の古代ローマの王宮の美女の前―画面の左前方に多くのバラをあしらった有名な作品で、ネットでも見られる）。

Athenaeum―名前が示すようにアテネのパンテオンを模した建物で、芸術・学者・金融家ら上流階級の倶楽部がある―で午餐。天井画はタデマ氏とポニトの作との由。瀟洒エレガントな趣は愛すべきである。

T氏曰く、ラスキンとは一度も会わなかった。彼は私の絵画が好きでなかった。女がわれわれを夕食に招待して下さったが、彼は断って来なかった。私は多くの人に会いそこなった。ラスキンは、ロセッティ（1828〜82）、エヴェレット・ミレイ（1829〜82）、レイトン（1

830～96）――たちとも親しかった。

ここで少し補足説明を加えるが、一八四八年に大英博物館にほど近いミレーのアトリエにロセッティ、レイトンらが集って「ラファエル前派兄弟団〈Pre-Raphaelite Brotherhood「ラファエル前派〉」が結成された。二〇一六年三月に開催された「ラファエル前派展」にはタデマのお気に入りの詩人」というパピルスに記された詩に読みふけっている女性が描かれていた。

（T氏らと別れて）テート・ギャラリーをテート卿のコレクション中心で、ターナーだけでも二〇〇点を超える。ナショナル・ギャラリー分室であったが、一九五五年より独立の現代美術館に――を見る。イギリスの絵画は派として見るべきで、オーチャードソンらの物語作家派、ワッツの象徴派、多くの感傷派は奇なり。これらはほとんど芸術ではない。ターナーの作品はよし。それでも欠点がないわけではない。

五月二四日　西洋美術に関する記述はない。カーティス（ガードナー夫人の従弟、ボストン美術館の保管係1878～1946）がパリに先乗りした点とオランダのハーグにあるインドネシア、とくにジャワ芸術研究所の住所が記載。ジャワ文明への関心は、六月七日、九日のパリでの訪問先、七月一日のホームズ宛の手紙――四月八日のボストン美術館との覚書に対応する事実上の美術館への報告書ならびに黒板への予算計画に一九〇八年一〇月オランダ、一九〇九年一二月ジャワとあることからも、覚三の東洋考古学への関心にジャワ文明も含まれていたことが推測され

る。

五月二五日　西洋美術に関する記述はない。ただ、大英博物館とロイヤル・アカデミーに行ったことが記されている。大使館で小村男爵（1855〜1911）に会うとある。覚三は日露戦争で小村に協力したし、この会見後にビゲロウに勲章を贈りたいので連絡先を教えて欲しいと頼まれた。ロンドンで一九一〇年開催の日英博覧会への協力の話も出たかもしれない。

▼パリ滞在 ── ロダンと会食、ルーヴル再訪

五月二六日　チャーリング・クロス駅よりドーバー海峡経由でパリ北駅への移動日。

五月二七日　ルーヴル美術館館長ミジョン（来日もしており、ルーヴルの東洋部門充実に尽力）が九時半にホテル来訪後、一〇時半にルーヴルへ。

シャバングリオンが河南で発掘したラクダ像や、人物の顔が法隆寺─唐初に似たりとか、フェノロサの指導も得ていたミジョンがよく質問するとかの記述（これは第四章参照）があるが、西洋美術に関しては、午後の見学の記述には、まずエッチングを見た後、絵画の陳列室に入り展示が豊富といい、イタリア・ルネサンス期を代表する Correggio, Bellini （1429〜1507）, Giorgione, Pessellino, Simone Memmi, Mantegna, Titian の画家と La vierge de Rocher （「岩礁の聖母マリア」）の固有名詞を並べ「更に好し」と評価している。La vierge de Rocher の原題

はVergine delle Roccei（一四八三〜八六年に制作）で聖母マリア、キリスト、ヨハネらの聖人が岩張り出した岩礁により生命力を与えられて描かれたダヴィンチの代表作の一つであるが、

一八八七年には展示されていなかったのか、「泰西美術史」には名前がない。

これに続いてはルーベンス（1577〜1640）の評価が記されている。覚三のルーベンス評価としてはビゲロウの追悼の辞（一九一三年一〇月）にある「ラファエルを好み、ルーベンスを嫌った。キュビスムについて岡倉は、心に触れるものがないと語った」がよく引かれるが、「泰西美術史」では、「この人は有名な画工にしてラスキンが世界の七大彩色家に入れている」としながら、「その画を見ると、いかにも肉体の観念が多くして品は悪しきものなるが、力はある」としている。

好きか嫌いなら嫌いということになろうが、ルーヴル再訪時の評価は、美術史的な厳密性が加えられたというか、時期による相違を見ている。「Rubens の主観を改む。古画に思うところ多し。新画は一見して尽くる如し 如何」。

五月二八日 フランスの祝日でリュクサンブール美術館や官庁や公的機関が休みで、ガードナー夫人に紹介状をもらったドレフュス氏に会い、氏の石像、銅像などのコレクションを見学している。

五月二九日 午前中、リュクサンブール、パンテオンは修理中で入れなかったが、「庭前 Le

Penseur par Roudin（「ロダンの考える人」）最も雄渾」と書いている。

五月三〇日　もっぱら、骨董店などでアルメニア、ペルシャやオリエンタル関係のものをみている。ミジョンにペルシャなどの書があったことを連絡。西洋美術では、クリュニー美術館にて一七世紀のポルトガル美術を見ている。

五月三一日　午前一一時よりルーヴル。紀元前六世紀のデルフィ（アポロ神殿があったギリシャの都市）のもの最妙　ギリシャ美術の極致である。仏国の絵画ではアングルとダヴィドの知的クールさとドラクロアらのロマンティシズムの対称が目醒まし」とある。アングル（1780〜186こ）は、J. L. ダヴィッドの弟子で「トルコ風呂」一八五九年が有名。ジャック・ルイ・ダヴィド（1748〜1825）は、ロココから新古典派に転じた革命派の画家。「マラーの死」で知られる。ドラクロア（1798〜1863）のギリシャ独立戦争を題材とした「キオス島の虐殺」（一八二四年）は、光輝く色彩と自由な技法を用いた傑作である。これは七月革命の市街戦を描いた「民衆を導く自由の女神」（一八三二年）でより進化した。

六月一日と二日はルーヴルでミジョンと会う。これはミジョンに日本関係の展示を見て欲しいと請われたためである。二日には予期しないフェノロサとの再会があったが、ミジョンはフェノロサの Epochs of Chinese & Japanese Art『美術真説』に注目し、仏語訳も行っている。覚三たちが立ち話をしている間に閉館となり、この日到着したフェノロサの宿が未定ということ

で覚三は連絡を待った。けれども、連絡の取れないまま、九月二一日にロンドンで急死という

知らせを受けた。帰国後、『太陽』(明治四一年一一月二一日)に「日本美術の恩人フェノロサ君」

で哀悼の気持ちを表明している。

六月三日～五日には西洋美術関係の記載はない。六月六日の日誌はわずか六行でロダンと会

食したことが一行目で言及されているが、一九〇八年のロダンと覚三の会食を裏付ける記事を

二〇〇一年に開催された「ロダンと日本展」の図録ロダン美術館編(訳杉山奈生子)「ロダンと

日本の交流に関連した人物・団体の一覧」(三二二頁)にあったので紹介する。

「一九〇八年六月、画家フランソワ・ラファエッリは、ロダンを昼食会に招く。他の会食者

の中にはアメリカの画家ジョン・ラ・ファージ氏を介して紹介された岡倉氏がいた」。覚三が

六月一日の午前中にラファエッリと会っていたことは前述した。

図録の同頁にある沼田(勇次郎)が前述した沼田一雅〈福井出身〉とされている。沼田は書家・

洋画家の中村不折(1866～1943)らを伴って、一九〇四年一〇月にムードンにロダンを訪ね、

携えていた写真集『大和国寶帳』(一八九五刊行)を見せた。ロダンは法隆寺夢殿秘仏観音像

(いわゆる救世観音)の頁でしばらく眼をとめ、「こんないいものが日本にあるのに何しにここ

へ来たのだ。もし自分がもう少し若ければ日本に研究に行きたい」と語ったという。左右相称

的で単純な曲線が神秘に至るこの像=秘仏のヴェールを明治一七(一八八四)年に脱がせた覚

三と近い将来に話す機会を持つとはロダンは知る由もなかった。沼田や中村からこのエピソードを聞いていなければ、ロダンと救世観音を話題にしなかったであろう。

六月六日の日誌でもう一点見落としていた。覚三がボストン美術館事務員や美術館のホームズほか四名のアドレスを連絡してもらっているが、その中に敦煌莫高窟の調査や中央アジア探検で有名になったポール・ペリオ (1878〜1945) の情報があった。覚三は英語とフランス語混じりで、M.Pelliot Proffeseur de Chinoisâl'Institut archeology de Saigon fait une fouille au Turkistan Chinois near Khotan（ペリオ氏　ホタン近くの中国領トルキスタンで発掘を行っているサイゴン考古学研究所の中国学教授）

六月一〇日にパリを去るまで西洋美術に関する記載はない。六月七日と九日は東洋とりわけ仏教美術の収集で有名なギメ美術館を見学している。ギメの親友レガメとは、一八九九年に日本で会っており、肖像を描いてもらっている。六月七日に「ヘンリー・アダムズと二一年ぶりに会う」とあるが、ラファージと一緒に来日し一八八六年七月に知り合った人物である。

六月一一日〜一四日ベルリン滞在　Folkerkunde Museum をはじめ中国を中心に東洋関係の美術品の調査にあたっている。日記の日付は一日ずれがあるとのことだが、ペリオに続く一一（実際一二）日の「Dr Muller 及 Prof. Lecoq に遭いて Khotan 遠征の結果を見る」が注目点である。Dr.Müller（ミュラー博士 1863〜1930）は、一九〇六年より館長で、中世ペルシャ語、古代

トルコ語に堪能で多くの出土資料を解読していた。ルーコック教授（1860〜1930）は、一九〇〇年より博物館員となり、一九〇四年から一四年の間に三回東トルキスタンにおいて発掘調査を実施し、多くの遺物を発見して東トルキスタン古代文化の解明に貢献した。覚三は一九一三年九月に逝ってしまうが、日本で最も早い時期に「アジア考古学」に学問的に関心を抱いた人物でなかろうか。東アジア（殊に朝鮮）は弟子の関野貞（1866〜1935）、龍門ではなく敦煌はウォーナー（1881〜1955）が発掘し、悪名をはせることになった。（荒井信一『コロニアリズムと文化財――近代日本と朝鮮から考える』岩波新書、二〇一二年参照）。

一四〜一五日は移動（フランクフルト、ポーゼン、ワルシャワなど）。

六月一六日午後にモスクワ着。モスクワに八年滞在の横浜原合弁会社（原三渓の会社）の社員に案内してもらう。

六月一七日はクレムリン城でロマノフ王朝初期の所蔵品、ナポレオン一世の間、王冠などを見る。午後の博物館ではレンブラントが一品あり、佳なり。ロシアの絵画には見るべきものなしと記している。

▼シベリア鉄道による帰国

六月一七日の午後七時にモスクワを発ち、過酷なシベリア鉄道での旅がいよいよ佳境に入る。

一八日ヴォルガの大河を渡り、二〇日ウラル高原を越えてチェリビンスク駅で停車、二一日オビ川沿いを進む。二四日「イルクーツクはモスクワ以来の大都会なり。バイカル湖の東南端に至る。」二五日午後四時チタ。チタはイルクーツクに次ぐ大都会（東シベリアの工業地帯）二六日マンチューリアに到着。清国の税関で行李を調べられる。二七日ハルピン着。「蛇皮線ヲ聴いて義太夫の如し」と記す。二八日寛城子で日本の鉄道に乗り換え、およそ半日後に奉天（藩陽）。二九日領事館にて官捕吉田と会う。

『岡倉天心全集』5巻の解説を執筆している橋川文三は、毒舌で知られる後の首相吉田茂が大学の先輩で英文著作によって高名な思想家として知られていた覚三にどのように接したかに関心を示されているが、吉田が婚約していた女性の父が覚三の後輩で、日露戦争や文展でも近い距離にあった大臣経験者牧野伸顕（1861～1949）であったことはご存じなかったようである。すなわち、吉田は近い将来の岳父にいわれて出迎え、歓迎したにすぎなかったのだろう。（拙論「岡倉天心をめぐる人々──フェノロサ門下の友人たち(1)──牧野伸顕」『東洋研究』第218号）。

三〇日は吉田を訪問後に宮殿にて古銅鏡などを見る。宮殿は修理中だった。七月二日には奉天を発ち、三日午後には天津着。病気の岡部を旅館に残して北京（五日まで）、北京ではボストン美術館のための美術品を購入したと思うが不明。六日正午大智丸に乗船、一〇日に門司に到着。一三日と一四日は温泉でのんびりし、釣りで釣果をあげてご満悦であった。一六、一七日

熊本、一九日奈良着。盛大な歓迎ぶりをウォーナーが、次のように記している。

先生は一昨日戻られました。出迎えの人々の先生に示された尊敬の念は、かつて私がペルシヤなどで王族と会ったときにも感じなかった空気でした。新納と私は、出迎えは自分たちだけと思って駅へ向かったのですが、ニュースが漏れたらしく、同じ目的の大勢のグループが追いつきました。汽車の到着時刻までに六十人強の美術家、博物館関係者、コレクター、弟子たちが集まっていました。先生が降りてくると私たちは争って荷物を運びました。まるで大統領が国民のもとへ戻ってきたようでした。その人は絵も彫刻もせず、私が知る限り母国語での本は一冊も著していませんが、私たちにとって彼こそが、知性と行動の唯一の指針なのです。

『ウォーナー書簡集』二九〜三〇頁

数年前に論文や著書で覚三の西洋美術・文化理解を考察したときに、筆者の新しい知見は、一八八七年七月にセヴィリア〈セヴィージャ〉に立ち寄っていたとか、ロダンと一緒に会食したとかの事実とともに、覚三の建築への関心という視点を採り入れることで、本書では多少ではあるが、『第一回欧州日誌』ウィーンの項に新しい解釈が加えられた。もちろん、美術史や建築の先学のお蔭である。

岡倉覚三というと日本・東洋一辺倒というイメージを持たれている方への「おや!?」という「衝撃」が与えられ、さらに大観、春草はもとより、花鳥風月のオーソドックスな日本画家とみられる観山〈ロンドンに留学〉らの弟子が近代日本画の創造に挑戦していく背景として、師である天心の「世界美術観」を理解する手掛かりが与えられたならば幸いである。

覚三のヨーロッパ調査あるいは長期滞在は、以上に見たように二回であるが、「通過したこと」は他に何度もある。おそらく現在確認されている最後のヨーロッパ滞在は、一九一二年一〇月二六日から月末までで、マルセイユからパリ経由でボストンに戻ったのは一一月七日であった。

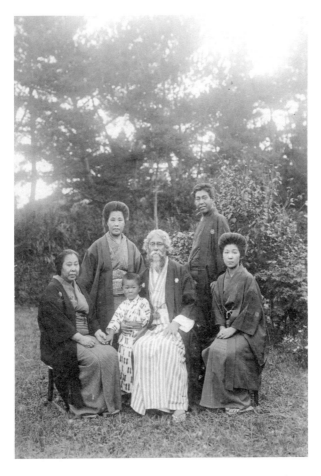

図5　タゴールと天心の遺族　1916年8月五浦にて（架蔵）
左より天心の妻基子、義妹（荒木）、孫古志郎、長男一雄、一雄の妻孝子

第三章　中国・インドへの旅路

アジアは一つである。ヒマラヤ山脈は、二つの強大な文明、すなわち、孔子の共同社会主義を持つ中国文明と、ヴェーダの個人主義を持つインド文明とを、ただ強調するためにのみ分かっている。しかし、雪を抱く障壁でさえも、究極普遍的なるものを求める愛の広がりを一瞬たりとも断ち切ることはできないのである。すべてのアジア民族にとってのその平和の中に一つの共通の生活が生い育ち、違った地域に違った特色のある花を咲かせているが、どこにも明確不動の分界線を引くことはできないのである。

（岡倉覚三『東洋の理想』一章より）

1　第一回中国調査の旅程（一八九三年）

▼シカゴ出張から中国出張に変更

『父天心』は、アジアへの旅路に多くのスペースを割いており、第一回中国のみでも、三十頁〈文庫〉近くある。したがって、最初にまとめることはできないが、随所で「一雄はこう書いている」というように祖父の証言を利用したい。欧州旅行と異なり、覚三本人の講演記録や漢文調の帰国報告に基づきながら比較的平易に述べているからである。

第一回中国出張は、第一回欧州視察とは異なり、文部省ではなく宮内省の命を受けてのものであった。すなわち、覚三は一八八九年に帝国博物館（帝室→帝国→東京国立と冠は変遷）開設以来、同館の理事職を兼務して九鬼を支えていた。一八九三年七月に美術学校校長として第一回卒業生を送り出したのは、覚三が協力して完成した政府出品館の鳳凰殿がシカゴで展示され、人気を博していたのと機を一にしていた。

『九鬼と天心』の著者・北康利は、覚三が卒業生の就職の面倒が見られないから中国に逃げたように述べているが、当時の卒業生はエリート集団であったし、絵画と彫刻を含めて二〇数名に過ぎなかった。覚三はシカゴに派遣されると内心思っていたかもしれないが、それは叶わず、代りに中国出張を命じられた。最も万国博は農商務省の管轄であったが、同省のトップに

いた佐野常民とは、一八八七年のウィーンでも顔見知りであったし、博覧会の展示準備が博物館設立に繋がっているのは、一八九五年の第四回内国博と帝国京都博物館設立の例からも分かるであろう。

シカゴ出張から中国出張に変更になったが、これは覚三にとって残念な反面、「望外の幸せであった」と一雄は述べている。筆者はこれには全面的に賛同する。覚三は明治一七（一八八四）年の法隆寺を始めとする古社寺調査以来、日本の仏像・仏画や建造物とアジアとの関係に関心を抱いていた。けれども、覚三が中国美術に最初に言及するのは『国華』一四号（一八九〇年一一月）に掲載された「支那古代の美術」（『岡倉天心全集』3巻）においてであろう。

「本邦美術の淵源を探らんとすれば、漢魏六朝に遡らざるべからず。」と述べ、日本美術の起源は、中国の紀元前の古美術にまで遡らなければならないという考えを公にした。中国美術調査はこの「仮説」を実証したといえ、一八九三年一二月の帰国後の講演で、覚三は「（日本美術研究のためには）支那は将来大変に考察しなければならない」と述べている。本人が実行できない分は、早崎やラングドン・ウォーナーに託したといえよう。

斎藤隆三『岡倉天心』も、「奈良に京都に残存せる優秀な古美術に頻繁に接しては美的情緒に打たれて陶酔感さえ覚えたであろう我が天心が、更に遡ってその源泉を成す六朝から唐宋の古美術に接し、学術的にも鑑賞的にも大なる知識を得たいとの切望を醸し出すのは来るべきと

ころであった」と述べている。

▼第一回中国調査（一八九三年七月〜一二月）

　覚三が中国で調査やコレクションを行ったのは、一九〇八年の第二回欧州旅行の帰路を含めると四回で、清朝と中華民国建国時である《二回から四回は第四章参照》。第一回調査は、日清戦争勃発のほぼ一年前の一八九三年であり、京都大学中国学の薫陶内藤湖南（1866〜1934）や狩野直喜（1868〜1947）よりも六、七年早く、覚三はまさにパイオニアであった。この調査旅行は、教え子にして義理の甥にもあたった早崎稉吉（1874〜1956）の協力なくしては、成果が得られなかったであろう。

　一九〇四年以降のボストン美術館における中国彫刻コレクションへの早崎の貢献は、とりわけ一九〇七〜〇八年の第二回以降であり、最近の成果に、大西純子、*Museum*, 2015, 6があるが、フーリアと覚三の関係も含め今後の課題とみなされよう。早崎は、父が早逝したため明治二四年に上京して橋本雅邦の弟子となり、覚三の家に寄宿し、翌年九月に東京美術学校に入学した。日本画と共に中国語と写真術を学んだが、覚三の中国行のために学ばされたといった方が正確かもしれない。明治二五年秋から勉学した早崎の中国語力は学術調査には十分とはいえず、中国旅行中には別の通弁を雇用したし、覚三のみならず、早崎の発音にも問題があったた

174

めであろうが、公使館員の助言に従い、辮髪姿の満人〈女真人〉ということにしたと思われる。日誌によれば、八月一〇日に「髪を剃り仮辮を装った」。

図6　早崎稉吉
（茨城県天心記念五浦美術館蔵）

　清国風の外見に改めた理由としては、次のエピソードも伝えられている。太平天国を鎮圧した李鴻章将軍（1823〜1901）が覚三らをタイ人と間違えて訪ねてきたためであったという。これに関しては、覚三の八月六日の日誌には、「李鴻章訳宮が来て、シャム事情を尋ねる。校服を見違えたるためなり」とある。

図7　辮髪姿の天心（右）（茨城県天心記念五浦美術館蔵）
「スライド」（乾板写真）を見ていると推定。

また、早崎本人による『東京美術学校校友会誌』〈昭和一五年十月〉掲載の回顧談には「明治二六年七月に博物館から金を支給されて最初朝鮮に渡り、釜山から仁川に上陸した折に、美術学校の制服釦腋を着用していたので、金玉均（1851〜94：一八八四年の政変で権力を握ったが、三日天下に終わり、日本に亡命、九四年に上海で暗殺）の一行と間違えられた」とある。

朝鮮には、釜山半日、仁川一日しかおらず、仁川については、「七月三一日、仁川に入港。且大和に似たる妙なり。（二）朝鮮は中流階級なきために衰えたに非ずか」。とある。また、「領事庁に招かれて、入浴で癒された後に食事。新納少佐、松井学士、鳩山氏兄も加わる。日本酒佳味は言うまでもない」と記している。

（一）山形は奈良に似たり。この辺の朝鮮は山水が好し。古代の妙到思いあるべし。（二）

ところで早崎が甥というのが気になる読者もいると思うので、その理由を述べておこう。覚三には異母姉八杉よしがいて、その長女貞と結婚したのが早崎である。この結婚の複雑な背景および、早崎の息子となった和田三郎については後述される。

第一回旅行の苦難の道については、『曾祖父覚三』で詳述したので、以下では簡略に行程を辿った後で、印象的な事柄をピックアップしてみたい。

「七月一五日に長崎経由で天津に上陸した」というのは誤りで、潮が荒れたために塘沽タンクーで汽車に乗り換えて天津に向かった。八月四日からの天津↓ペキンは逆に洪水で鉄道が動

かず、南京虫や蚊、蚤に悩まされる不潔かつ不便な船旅となった。天津と北京間は二五五清里（およそ一六〇キロ）で、嵐に遭遇しなければ三日の旅だったが、食事は客の自弁であったから、鍋・食器類や食材を用意し、領事館に申請してボーイ〈賄人〉を雇っておかなければならなかった。船中の食費は一人につき五、六ドルであった。また、「河船には便所がないから天津にて便器を用意することが最緊急なり」と書き留めていた。馬車での陸路も揺れが激しいからそれに備えて席の周辺を布団などで防御するように注意された。

北京には八月九日に着いたが、午後三時の気温は華氏九〇度（摂氏三二度）の堪えがたい暑さであった。二日後の日誌には「七時になっても九〇度である」と記しているが、亜熱帯化以前の体感温度は現在に換算すれば摂氏四〇度相当であろう。北京到着前後には三九度以上の高熱で身体疲労を覚えていた。朝は早朝から行動したことは日誌からも分かるが、九月九日に一雄に宛てた手紙にも、「朝は三時半に起こされ四時半に旅店を出る。朝は生卵三個に支那饅頭二つ。夜は七時半頃に宿に着く」とある。最後に、「早崎は遅くまで起きて居り、色々と世話して呉れ候」と早崎への感謝を記しているが、「中国人」なので早崎が料理の手際を発揮できず、豚肉や米が糠臭くて食せないので栗の粥であると、食での愚痴をこぼしている。

幸いにして日本公使館には、学生時代の旧友橋口が勤務していて滞館を許してくれ、日本酒を飲んで熟睡でき、体調は回復した。これは三〇歳という年齢や、もともと鍛錬していた賜物

であろう。旅行中での身体上の苦痛は、害虫以外では、痔の悪化であった。九月一九日に龍門で石窟群を発見した当日と翌日には、「痔疾中途に起こりて困難す」「痔疾痛みて少しく憩う」と記している。

覚三は、七月二八日に長崎を出発し、天津を経て北京に入っているが、天津では日本領事荒井巳次と会い、蜀入蜀のプランを決定してもらった。北京からは開封に南下後に西進し、鄭州、洛陽、西安、重慶へと向かい、さらに東進して漢口、上海を回った。一二月六日に長崎に帰着するまでのおよそ四カ月の旅程は、その後の三回の旅の中で困難を極めた。九月二八日に「明日長安を期す。回顧すれば崎陽を出て、満二カ月なり」と記したのは「まだ道半ばだ。褌をしめなおそう」との気持であったと思う。苦があれば喜びもあるもので、当時日本人が足を踏み入れることがなかった蜀も含めた「秘境」における「発見」という豊かな知的収穫を覚三は得られたのである。これは覚三と同時期にインドに行き、中国でも雲岡石窟を発見した伊東忠太（1867〜1954）や、平子尚（鐸嶺 1877〜1911）、大谷光瑞（1876〜1948）ら「一九〇六年初踏査組」に道を開いた。

覚三が中国出発日に室生寺住職の丸山貫長（1844〜1927）に宛てた書簡には、「長安には青龍の古法窟を探るべく存候」と記されていた。学生時代に親しんだ『三国志』の舞台や、白楽天や杜甫、李白などの詩人所縁の土地に行けるのも楽しみであったろう。ただし、劉備も滞在

した蜀の都、成都訪問を楽しみにしていたが、その変わり果てた様相に失望し、一詩も作らなかったと一雄は推量している。もっとも入蜀直後には、「逐州に至れば、則燕京の風塵すでに遠ざかり、この身は第十九世紀の外にあり、古亜細亜州の客となれり」と記している（『父岡倉天心』一〇八頁）。

▼儒教の中国と道教の中国

覚三の英文三部作のなかで最初に刊行された『東洋（東邦）の理想』The Ideals of the East では、「中国は個人主義のインドに対して共同主義《共産主義》」と規定され、他方で、「広大な中国が南北でその理想を異にしている」と指摘されている。一「理想の範囲」The Range of Ideals にある「(北では) 回教すら、剣を手にした馬上の儒教であるといってよい」という表現は興味深い。この南北の相違については、中国から帰国翌年一月と二月の日本美術協会や大日本教育会と東邦協会共催の講演会など（いずれも『岡倉天心全集』5巻所収）で指摘されていた。また、同全集にある清国訪問日誌英文メモにも、Is China one nation? N and S has great individuality defence of...... (言語、気候、宗教、文化、芸術など) China is great when the 2 combines. とある。

竹内好は第一回調査の帰朝報告から、「南北の地域差がいかに大きいか、また、日本とはど

んなにちがうか、むしろ中国は日本よりも西洋に近いことを強調している。たとえば、覚三は、「靴を履き、食卓で食事する中国の生活慣習は西洋式」と報告していた。アジア諸国は相互に文化がちがい、しかも相互に孤立している、というのが天心の現実認識である。と思想家天心を評している。《『日本とアジア』竹内好評論集第三巻、筑摩書房、一九六六年》このような評価は、『岡倉天心全集』5巻所収の記載とも合致している。

覚三は中国を六地域に分け、中心は黄河圏と揚子江圏に二分する。要するに「ヨーロッパがない」ように一つの支那（中国）はなく、中国は往年の専制的統一国家の面影を残していないと感じたのである。

▼北京周辺の古跡

　北京に到着したのは、暑さ厳しい八月九日で、日本公使館に宿泊した。北京の外も旅行できる護床《査証＝ヴィザ》を発行してもらう待機時間もあり、北京には八月二五日まで滞在した。

　到着翌日の一〇日に北京周辺の古跡を見学すると、湯山、昌平州、円明園、万寿山方面に一週間で六五〇キロ以上の古跡見学を行った。この旅の詳細なメモがあるが、ここでは主な場所のみについて要約紹介しておこう。

　湯山は北京から三〇数キロに位置し、その名の通り、温泉場であり、皇帝の大理石の浴室が

あった。八月一一日の日誌には、「誰か曰う、羅馬以外に
Therumaeなしと。試みに一房に就いて浴す。大理石使い
得て好し。東洋石材また見るべきあり。遥かにアルハンブ
ラと応ずるが如し」。また、翌日の日誌には、浴室の図が
広さを示す何歩という数字付きで描かれている。

テルマエは現在では映画化されたヒット漫画で知られて
いる用語だが、一二八年前に使用していたとは驚きである。
また、二章で述べたように一八八七年にスペインに滞在し
た折に、本人の記したものは残っていないが、コルドバに
行っているからアルハンブラまで足を延ばしたであろう。

昌平州は、北京より四〇数キロに位置し、城壁に囲まれ
た明代の一三の陵は、石灰と小石を固めた大道で行ける。

円明園は世界史の教科書には「清朝の離宮でカスティリオー
ネーイタリアの宣教師で乾隆帝に仕えた」も参画した。
とある。

覚三も、「泰西館と称え、巨大なる西洋風の宮殿あり。これは乾隆帝が天主教の伝道師に命

図8　テルマエ天心スケッチ

じ、建築せしものなり。実に高大美麗なる建物なり」。「然れども、これ等の建築は英仏兵によっ
て焼壊せられ、内部は焼け落ち憐れなる有様なり。一八七四年、前面の大門及び宮殿の修繕に着
手せり。外国人は中に入ることは許されないが、若干の金を番人に与えれば煉瓦壁の破壊され
たところより内部に案内してもらえる」と記している。万寿山についても類似の記述が見られ
る。「南が昆明湖に望み山水の美景を備う、山上各種の楼閣あり。そのうち最も美麗なものは
山上の中央のもので、大理石と磁器五色を以て建設された万古不朽の建築なり。一八六〇年の
戦争で破壊されたが、二、三年前より修繕に着手せり。外国人は内部に入れず」。

清朝ばかりでなく、遠く唐や宋に遡っても多くの争いで寺院の建物や像などが破壊された惨
状を目撃したことは、すでに明治一七年以降、奈良や京都などで古社寺調査を実施していた覚
三により一層、保存運動へのモティベーションを高め、亡くなる一カ月まで文部省の古社寺保
存会のために「法隆寺金堂壁画の保存計画建議書」を執筆していた。

▼法隆寺との比較 ── 天寧寺・開元寺など

先に引用した「支那古代の美術」の続きには、「法隆寺式の諸仏像についてこれを考ぶれ
ば、支那古代製作の系統を追うは争うべからざる事実なす」とあるが、北京周辺の仏像からは
そのような考察はみられない。ただし、八月二五日に訪れた北京城外の天寧寺の搭については、

「隋代の搭あり。八角九層二七丈あり。練瓦にて作る。明代重修理あり。六朝の正式見るべからざるも、剝落の痕について法隆寺の天智の遺影伺うべきが如し」と記している。九月六日に再訪したときの記載には、直接日本と比べた記述はないが、「乾隆四五（一七八〇）年の款ある蘭陵の墨画梅竹花鳥などあり。趣見るべきなり」は江戸中期の墨画を頭に浮かべていたかもしれない。

九月一四日の鄭州で訪れた開元寺では尊勝灯篭〈天福五年に建立とあり、五代後晋の年号であるから一〇世紀半ばか〉の彫刻を見て「大仏前の灯篭に〈鳥あれども法隆寺の壁画に〉近く、胴に尊勝尾羅尾を刻る。実に面白し。一丈三尺許り。石なり」と記し、絵を描いている。

▼仏教伝播に関連して

『東洋の理想』一「理想の範囲」の前半部分に「偉大なるアソカ王（在位 BC268〜232 年頃）やアレキサンドリアの帝王の理想的典型であり、その勅令はアンティオキア〈古代シリアの首都〉やアレキサンドリアの君主たちを左右した——その王の威厳も、今はバールフット〈中央インドの仏跡〉やブッダガヤ〈釈迦が悟りを開いた場所〉のくずれた石の間にほとんど忘れ去られた」という文がある。また、序文を執筆したヒンドゥー教徒のアイルランド人ニヴェディータは、「インドから中国への仏教伝来はアソカ王の時代に始まる」としているが、旅行日誌の天寧寺の目次には、「隋

文帝の時の搭アリ　阿育王の舎利」とある。本文には搭が北周の建立〈僧は隋文帝期と言ったが〉

と書かれているが、「阿育王の舎利」の年代は書かれていない。また、「(搭の中に)インド形あ

り」とあるのが、舎利塔だったのだろうか。

なお、一九〇三年のインド訪問中に著した『東洋の理想』の五「仏教とインド藝術」後半部

には、「デリーにあるアソカ王の高い鉄柱ーこれはヨーロッパがその科学的機械装置をもって

しても模倣できない鋳造の大きな脅威である。これはアソカ王と同時代の秦の始皇帝（BC25

9〜210）の一二の鉄の巨像に等しく、熟練した工芸技術と莫大な資力を有していたことをわれ

われに指し示すものである」と記されている。

日誌の仏教関係の記述に戻るが、八月一四日に昌平州から半日近くかけて到着した居庸につ

いての二つの記述が重要である。一つは日誌にある「居庸の石関（関門）には大彫刻あり。四

天王及び諸仏を彫刻す。　明代の彫像この右にでるものなかるべし」。幻燈を用いた説明を記し

た「雑綴」の翻刻は、「皆んな始めに出来た〔居庸関〕の式があるが、エライ物だろうと思い
・・・・・・

ます」とあるが、「明の初め」の誤記であろう。これに続く文は前述したことと反復するが、

一例として紹介しておきたい。「地方によって其趣を異にして南部と北部はまったくで其趣を

異にする。それ故ただ時代ばかりで論ずることはできない。支那は地方という方が時代という

よりも重き分子を有っている」。

「雑綴」にある別の事項の方が仏教史的にはより重要かもしれない。「一四〇〇年前〈現在か

らは一五〇〇年以上前〉に建築された有名な関門なり。此の門の左右は大塊の磨石にて積立その

上には六箇国の文字を以て仏の経文を彫刻せり。すなわち、サンスクリット、緬甸、支那（漢

字）、蒙古、ウイグル、ニューチーの文字なり」。

▼龍門石仏群「発見」の感動

九月になってからは覚三が好きな唐の詩人で恋愛叙事詩の第一人者、白居易（白楽天 772〜84

6）の家があった香山を訪れた。「支那行雑綴」では、「香山は皇帝の狩場なり。四平台より北

二英里〈二マイル〉で、鹿その他の獣類を養う」と説明している。

洛陽より中国の尺度で二五里の大衆詩人所縁の地について覚三は次のように講演で語った。

「香山は白楽天の遺跡で、香山寺がございます。その山に刻んである仏が通計二万有余、大は

五、六丈の石仏で、その他では二丈あるいは三丈で、小さいのは一尺五寸ぐらいです」、「龍門

山は洛陽を距てる支那の里数で二〇里、白楽天の眉雲香山寺というのがある。片方に香山、片

方に龍門山がある。其両方の崖に相対して居る所に仏像が大変乗っている」。

覚三が同じ講演で、「今回の目的は漢唐古都の遺跡を探り、かつ近代の戦乱に遭わなかった

蜀中の風物を観んと欲するにアリ」と述べているように、調査の主目的は、中国古代美術の実

見にあったのだが、予測以上の成果をあげた。

様々な顔の石像の規模への驚きとともに、「諸仏の妙相忽ちにして喜歓の声を発せしむ」という詩的表現で示されてもいる。『岡倉天心全集』5巻の解説者橋川文三は、「こうした文章の間にひそむ詩情と、それを固くする事実とのつながりと、さらにはそれらをより広く解放する疑問と同じように感じる」と述べているが、私には、この表現自体が詩的というか、抽象的で道教的である。

　九月十九日　　快晴　　六時起　　徐某ニ訪ハントシ門ヲ出テントシテ紹介書ヲ見レハ河南府城ト見シハ河南省城の看誤リナルヲ知ル　大ニ笑テ罷ム　直チニ車馬ヲ賃シテ西行セ〔ン〕ト欲スルニ遠行のものなし　則チ香山寺等ヲ見ルコトニ決し午前十時頃南関ヲ出テ先ツ龍門ニ至ル　路程二十五里　両山伊水ヲ挟ミ香山寺の崖上河ヲ隔テ高キハ寔ニ好し　乾隆の御遊宜ナルカ　先ツ龍門の伊闕ニ上ル　石山なり　小祠アリ　小飛泉アリ　進ンテ寺ニ近ケハ右辺ニ石洞アリ　諸仏の妙相忽チニして喜歓の声ヲ発セしム　洞ノ高サ三丈五尺横二丈五尺深サ二尺位　中ニ釈三尊仏ニ僧形二天王ノ石刻アリ　僧の外釈迦等殆ント丸彫リなり　碑ニ依ルニ魏唐以来の旧様式唐初魏トスル方好カルへし　洞の裏円光等浮刻妙残影ニ対スルモ妙言フヘカラス　中尊先ツ薬師寺ニ似タリ　高サ二丈五尺ハアルへし　侠

侍ハ様式古し　然レハ唐ヲ離ル丶遠カラサルなり　菩薩ニ二丈アルへし　天部僧ハ一丈七

尺ル（マヽ）　石造の妙言フヘカラス　壁間上古人の額多し

登レハ三洞アリ　中央ニ賓陽洞ト題ス　中央ハ明カニ古式ニシテ鳥仏師のものト毫モ異ナ

ルコトナシ　北魏のものカ　六朝の正式見ルヘキなり　此洞六間四方高サ四丈位　中央釈

迦三丈位　前ニ獅子アリ　左右仏像高刻十体　少ナキモノニテ一丈二尺　三仏四菩薩二僧

ナリ　天井の神仙法隆寺壁画ト様薄肉ニて十二天女アリ　壁上埃及（エジプト）トモ見ルヘき浮彫もの

男女の形数百体又因果経ニ係タリ　アシリヤの半刻ヲ思ハシム　婦人翳（かざし）ヲ持チタル極メ

〔テ〕　面白し

法隆寺壁画とは、前述した金堂壁画のことで、外陣に描かれた一二面の壁画を一号～一二号

と呼び、荒井寛方、前田青邨ら日本美術院での覚三の弟子たちが修復に従事した。

龍門石窟寺院の「発見」は、日清戦争前には欧米でも知られていない考古学会における学術

的「発見」であった。青年期にモースの薫陶を受けていた覚三は、二〇世紀初頭における中央

アジア探検調査や中国の古代遺跡にも関心を持ち、明治四一（一九〇八）年の欧州調査日誌に

は、黒板勝美博士と大英博物館で東トルキスタンを中心に調査したスタイン（1862～1943）の

コレクションに見入ったことが記されていた。

また、フランスのアジア考古学先駆者ペリオの敦煌発見がリアルタイムで記載されていたが、翌年一月五日の早崎日誌にもペリオの発見と、出来れば敦煌調査したいという希望が記されている。早崎は、このとき来日中のボストン美術館カーティス・ガードナー（1878〜1915）と会っていたが、英語はできなかったために、中国で古物蒐集を手伝うのみで、学術調査の夢は実現されなかった。早崎は九月初めに見た白大理石の首なし観音像にいたく感銘して、留年して金石蒐集の大志をいだいて中国に一人で渡ったが、かつて見た荒野に観音像を見出せなかったという《『父岡倉天心』一〇九〜一二頁》。この首なし観音像を覚三は、唐（七〜一〇世紀初頭）のものと鑑定したが、後に北魏（四〜六世紀）の作であると判明した。

第一回中国調査から九年後に脱稿した『東洋の理想』六の「飛鳥時代（五五〇〜七〇〇年）」は、ブッダガヤ大塔の装飾を見た後のものである。四世紀の中国彫刻がインド型とは異なり、「われわれの知る限り、目鼻立ち、被服、ならびに装飾において、概ね漢の様式に従っている」とした後で、龍門の石仏群に言及している。

もっとも典型的な例は、洛陽の近く龍門山の石窟に刻まれた仏像である。それらは胡太后〈後魏第七代宣武帝の后〉が五一六年に建立した石窟寺の一部を成している。廃墟になっているが、この時代を代表するものばかりではなく、それ自体が完全に一個の博物館であり、今日では一万体以上の仏像を含み、唐のものも、さらに下って宋のものまでも非常に印象的である。

り、しかもいずれにも信頼のおける制作年代が付けられていて、はなはだ重要なものになっている。中国の詩人は、岩頭に「ここでは石そのものが年経て古び、かくて成仏している」という銘を残している。

▼函谷関

九月二五日には馬車で河南以西の前漢に起源のある関所で古戦場函谷関に着く。『史記』が愛読書であった覚三にとっては、項羽と劉邦の争った地であり、紀元前六世紀に老子が五〇〇字の『道徳経』を表した地として関心をもっていたであろう。二七日の華厳廟訪問では、「老子青牛を繋ぐの柏樹あり」と書き留めている。腹痛とゴキブリに悩まされて寝不足であったが、前日の二六日には黄河に注ぐ小流を通過して関跡に至り、「古函谷の碑は過半土に埋せり。両路を挟み高低あれども、およそ一七、八丈の壁成るべし。路幅一間（一メートル八〇センチ余）ないし三間位なり。秦時の趣は必ず一層の険しを加えたりしなるべし」と記した。

ちなみに、「函谷関も物ならず」の唱歌「箱根八里」が作られたのは、覚三の訪問より八年後であった。

▼酒・食事にまつわる話

欧州視察（旅行）日誌にも、ビール、ウォッカとか、シャルトルーズの緑色と褐色のスピリッツなど酒のことが記されているが、中国の旅行日誌にも、日本酒を久しぶりに飲んだとか、実際の酒にまつわる話も書き留めていた。八月二七日には、秦の始皇帝暗殺に失敗した壮士が処刑された易水で、漢詩を作っている。

　　秋風易水酒荒涼

　　秋風易水酒荒涼
　　酔髪衝冠遺恨長
　　燕趙侠徒作何事
　　空将匕首脅秦王

　その翌日には安粛県の揚柳村に杜甫や李白ほど有名ではないが「竹林の七賢」の一人、劉伯倫（本名は劉伶）の墓参をした。「劉伯倫の墓あり。一片の青石の上に明人の筆　魏隠士劉伶墓と記す。惜しむらくは上墳に注ぐべき好酒なし」としているように劉伯倫は大酒豪であり、森槐南塾で酒盛りしながら彼の漢詩を酒の肴にしたこともあったであろう。劉伯倫には『酒徳頌』があるが、その中の一つだけを紹介したい。家では酒浸りでもっぱら素っ裸のまま過ご

していた伯倫をたしなめた人に向かって、「部屋は私の褌だ。なんで褌の中に入ってくるのだ」と物申した。

覚三が白居易の旧宅を訪ねたことは前述したが、九月一六日には河南省の杜甫の生地を訪れ、「山河起伏此善愁の大家を生じたるか」と記している。安禄山の乱で反乱軍に捕まったが、脱出に成功して粛宗（唐の七代皇帝 711〜762）に反乱軍の様子を伝えた。『北征』や長編の古体詩は、民衆の苦しみを歌った社会詩である。この日は民俗学的記載が見られ、「穴居が盛んで、夏涼しく、冬は暖かで普通の住居に勝る」とも記していた。

欧州日誌（殊に二回目）では、ガードナー夫人が好物のフランス料理を食べたとか、サンクト・ペテルスブルクの最高級レストランに招待されたなどの記載があるが、第一回の中国旅行日誌には北京で公使館員と中華料理を食べたという特記事項以外では、「安粛県での緬がおいしかった（八月二六日）」龍門での感激の前日に「河南の山道で茶を請うと柿と餅を出してもらい、飢えを解消して山道を下った」とか、「早崎に料理を作ってもらえない」、「一〇月五日は早崎の誕生日だったが、酒はなかった」という程度の記述しか見られない。湯山や驪山などでの入浴と共に食事・酒は、旅行中のささやかな楽しみであった。

九月以降では、「一〇月一日に西安で宮島氏に七一歳の書家張簾卿を紹介してもらった」とある宮島は宮嶋大八のことで張簾卿について書と書学を学んだ人物。骨とう品店にも案内され、

小さな阿弥陀像とか数点に三円六五銭を支払った。西安の案内は宮嶋、川幡両名がしてくれ、三人で毎晩酒を飲んで生気を養い、早朝からの見学に務めた。一〇月四日には、「学校記念日（一〇月五日に図画取調掛が東京美術学校と改称）と思えばうたた郷情に耐えず」と美術学校の面々を思う愛校心ある岡倉校長であった。

▼ 駆け足での帰国

覚三は好き嫌いがはっきりしていたが、凝り性で生来は真面目であった。第一回欧州視察調査のほぼ半分を一人でこなし、職務を一二〇パーセントこなした点は第二章で証明済みである。熱心さや交通問題などアクシデントもあり、中国調査は、出張期間が予定より延び、費用も嵩んだが赤字にはならなかった。この点については、帰国後に収支決算書を提出しているし、「支那行雑綴」にも、　洋銀六〇ドル横浜―天津片道運賃、天津滞在三日間とか、北京滞在一週間で外洋弁館に宿し、一七ドル五〇セントという支出予定を細かく立てていた。なお、早崎は博物館が予算を組んだとしている。

一行は西安より成都に向かったが、わずか三日で成都から舟路で重慶⇒漢口⇒上海に至った。もう出張の日程を超過していたし、美術学校の新学期がはじまっていて、気がかりで帰路を急いだ。さらに、明代の戦火や略奪によって、覚三が期待していた明以前の古美術品は全く目に

することができなかったことが蜀都に関する一詩もなく、成都をすぐに後にした理由であると一雄は推測している《『父岡倉天心』一二一頁》。覚三と早崎は、長崎にて旅の垢を流した後、三日後の一二月七日に　神戸経由で新橋のプラットホームに降り立った。その二日後には文部省に牧野文部次官らを訪問し、帰国報告をした。

一雄は、およそ五カ月間の留守中の母親の行動について興味深いことを記している。

「留守宅に残った元子は、支那旅行中の母親の無事を祈って、浅草観音堂へ日参をはじめていた。いつも五時起きをして、私の乳母を従え、入谷から観音堂へ参詣するのであった。天心帰朝の日まで一日も怠らず続けた。ある人は元子を詩人肌の天心にふさわしからぬ女性と断じていたが、このような点からみると、あながち悪妻の見本とばかりは言いがたい」《『父岡倉天心』一二三頁》。

2　インドの旅

▼なぜインドに行ったのか ── ヴィヴェカーナンダ招請

インド行の理由として、日本美術院の運営がうまくいかずに逃避癖のためというネガティヴな理由が一九六〇年ころまでは主流であった。『九鬼と天心』や松本清張『岡倉天心―その内なる敵』などは大観の『証言』を金科玉条に、二〇〇八年にもこの説を主張している。この説の

源は、『日本美術』の主幹となった塩田力蔵だろうが、一雄も『父天心』において「奇人、一風変った男」と評した塩田説をほぼ踏襲していた（『父岡倉天心』一三六〜七頁）。

けれども、斎藤隆三の『岡倉天心』（吉川弘文館、一九六〇年初版）以降、近年の天心評伝のスタンダード、木下長宏『岡倉天心』に至るまで、京都で開催予定の東洋宗教者会議へのヴィヴェカーナンダ招請がインド行の理由として有力視されはじめた。木下は第三章の2　インド旅行でインドへ行った名目（第一目的）は、インド古跡藝術文化の調査であったが、インドにおける活動はこれを含めて四つだったとしている。すなわち、二つは東洋宗教会議の計画、三つ目は最初の英文著作 The Ideals of the East の出版、四つ目が『東洋の覚醒（目覚め）』という書名で覚三の没後に刊行されてしまった英文草稿を遺したことの四種である。また、インド国内の旅は四月二八日に終了したとしているが、五月一八日にチベット国境に近い英領インドの北端にいたことが書簡から分かっている。

天心を中心に日印美術関係史も研究している稲賀茂美は、ヴィヴェカーナンダの二人の白人の弟子ジョセフィン・マクラウド（1858〜1949）とニヴェディータ（本名マーガレット・ノーブル 1867〜1911）、The Ideals of the East（『東洋の理想』序文執筆）がインド行の仕掛け人として いる。また、インド人かパキスタン人（あるいはバングラデシュ）の実業家の協力者がいたようで、堀至徳（後述）日誌にも名前があるコヒラ〈コビラ〉は、『岡倉天心全集』別巻年譜では

「米人コヒラ（？）が出発前に印度事情を説明」とあるが、ウルド語の手紙も残しており、イ
ンド・パキスタン系の人物で、浅草猿屋町に居住し、東京高等工業学校（現・東京工業大学）
の機織分科に在籍していたことが分かっている。

一雄は、インド行の費用捻出のために『東洋の理想』の草稿によって原稿料を前借りしてい
たとしているが、出発前には出版社は決まっていなかったはずである。もっとも、ヴィヴェカー
ナンダの教団にかなりの大金を事前に送金（ある手紙では三〇〇ルピー）していた。また、ヴィ
ヴェカーナンダは覚三がインド滞在中に滞在費や高額な医者代を支払ったというメモを残して
いる。

東洋宗教会議とインド行の関係については、東洋・日本（明治）思想史研究者、岡本佳子の
一連の著作に詳しいが、主催者による正式名称は「般若波羅蜜多（Paramita Conference）」だっ
たようで、一九〇二年八月七日付け『中外日報』もこれを用いている。

この会議の準備にあたり、覚三の有力な協力者だったのが、岡倉家と同じ福井の坂井出身の
浄土真宗浅草宗恩寺住職で、タイで南方仏教も体験し、晩年まで『仏教大辞典』を編んだ織田
得能（1860～1911）であった。一九〇二年一月七日にヴィヴェカーナンダに会え、すぐに織田
に次のような手紙を出した。「ヴィヴェカーナンダ師に面会しました。師は気魄学識超然抜群
一代の名士と相見え、五天〈インド〉の至る所で師は尊敬されています。師は大乗をもって小

乗に先んじたものと論じ、目下印度〈ヒンドゥー〉教は仏教より伝承せると説き、釈尊を以て印度未曽有の興趣なせり。

氏は英仏語を能くし、泰西の学理にも通じ、東西を湊合して不二法門を説破す。実に得難き人物でできれば、小生帰朝の際に同伴いたしたいと考えています」。

これに関して、日本ヴェーダ協会のメダサーナンダ師は、「ヴィヴェカーナンダが敬意を払っていた大乗の教え、とりわけ不一の考えが深められ、スワーミジ〈ヴィヴェカーナンダ〉の来日によって日本の霊性が復興することを覚三自身が確信するに至った」との見解を述べている。

ここにある仏教とヴェーダンダ哲学の関係であるが、覚三は、ヒンドゥーと仏教は「同胞」であり、どちらが上というものではないと考え、「バラモンが仏教化してヴェーダンダとなり、仏教が宗派として出現した」との考えを一九〇二年頃に公にしていた。それに対して、ニヴェディータは、「仏教という名で東アジア地域において受容されたものは、実はヒンドゥー教というべき広大な総合物」と理解した方が正確であると主張していた。

また、「一神教の普遍性による世界平和の達成」という講話にいたく感銘を受けたマクラウドは、「世界中の宗教が一つに成れば良いですね」と言うと、師は「そんなことはないです。人は各人が自分の宗教を持って良いのです。人の数だけ宗教はあっていいのです」と答えたという。

余談になるが、クリスマス・イヴに逗子のヴェーダ協会を訪ねたことがあるが、マリア像が飾られ、協会員がこれに祈りを捧げていた様相は、「一神教の普遍性」だったのであろう。

後のインド学でも述べるが、覚三はフェノロサからヘーゲル・スペンサー流の社会進化論を叩き込まれていたが、西洋の学問や宗教・芸術観でも、西洋が上で、多様な豊かな諸文化の相互接触の流れを単一の方向に集約させることに反発を覚えていた。ヴィヴェカーナンダの哲学、思想も、覚三と共通の原理をもっていた。一八九三年のシカゴ宗教会議での同師の演説は宗教に限定されたものであったが、その価値観を示唆していた。「ヒンドゥーにとって世界の諸宗教は、様々な条件や環境を通じて同じ目的に向かった異なる男女が展開し、発現したものに過ぎません。いずれの宗教も有形の人間から唯一の神を発展させたに過ぎません。同じ神がすべての宗教に霊感を与えているのです」。〈*The Complete Works of Swami Vivekananda, I* 『ヴィヴェカーナンダ全集』第一巻所収〉

実はシカゴ宗教会議から三年後に開催されたグリーン・エーカーという上流階級の女性を中心とする「講習会」で、フェノロサとヴィヴェカーナンダが講演にしたことは、ほとんど省みられない。また、さらに一世紀を経て、ハンティントンの「文明の衝突論」がアメリカの対外政策で実践され、ヒンドゥー教や仏教よりも後から出現した西のキリスト教を一神教の中で上位に置き、イスラム教全体をテロリズムと結びつける傾向が西のキリスト教を一神教の中で上位に置き、イスラム教全体をテロリズムと結びつける傾向が顕著になった。二〇一〇年代になっ

ても、この傾向は残存しているが、これがヴィヴェカーナンダや天心の「一神教と平和」の理想とは相反するものであることのみを、ここでは指摘しておきたい。

▼『堀至徳日記』にある覚三・織田とヴィヴェカーナンダ

話を「東洋宗教会議」に戻そう。『岡倉天心全集』6巻、四四四頁によれば、「織田は二月二二日にはインドに出発し、三月一八日には覚三とヴィヴェカーナンダを訪問した。東洋宗教会議は、ヴィヴェカーナンダの死去と東本願寺の拒否にあい、実現しなかった」とある。三月一八日に覚三と織田が連れ立ってヴィヴェカーナンダを訪問したことは『堀日記』三月九日の「岡倉氏来る。織田師来るゆえ、ともにガヤ等を見物致したく、一〇日後くらいなら旅行の準備ができている」との記載に合致する。インド東北部のビハール州のガヤ市経由であるが、ここでは釈

図9　堀至徳（左から3人目）

迦が悟りを開いたブッダガヤの略であろう。

カルカッタからガヤへの再出発は四月九日であったが、最初の出発は織田の到着の数日後であろう。『岡倉天心全集』別巻の年譜には、「三月二二日ころ、ヴィヴェカーナンダの弟子ニランジャンの案内でアーグラー、グワリオル、アジャンタ、エローラ、ジョイブール、デリーなどの古跡を巡遊する」とあるが、文字通り一〇日余の巡遊であったが、出発日は一〇日ほど遅かった。『堀至徳日記』では、四月二日に織田のことが初めて記されている。「午前八時に織田氏が岡倉氏と来訪。ウパニシャドの論議で大乗非仏説に関して織田氏は意見を異にしたが、その他の談話はスワミ氏と予と暗合せり。織田氏は学者なるも、教家（宗教家）にあらざるか」。

三人が論議した場所はコルカタへの帰路のハウラーであった。

織田と覚三（あるいはマクラウドも含めて）の間では、ヴィヴェカーナンダ日本招請の話が宗教会議開催の企画に発展していたとみられるが、ヴィヴェカーナンダの本心は自身の健康状態からも、一八九三年に日本を旅したから日本行には乗り気でなかったのではなかろうか。四月には宗教会議とヴィヴェカーナンダ招請で話が盛り上がったとされるが、その根拠は四月二二日の「此夜、いろいろ談話あり。岡倉君織田氏共二人の最重要件に付いてなり」の記述である。

確かに織田は、五月末に帰国後すぐに中国に旅立ち、北京では活仏とされるラマの高僧で、南京では中国仏東本願寺の尽力で来日もしていたアジャフトクト（1871〜1909）に会ったり、

教最高のために広く活躍していた楊文会〈仁山 1837〜1911〉に会議への協力を要請していた。

けれども、肝心の日本での基盤は覚三の帰国後もうまくいかなかったのである。四月二二日の談話については堀至徳日記に最初に注目された一九七二年当時仏教大学教授でタゴール国際大学の春日井真也客員教授も宗教会議と推量された。むしろこの直後のブッダガヤでの覚三の行動からここでの談話が後述される別の計画の可能性もある。

『日本』（明治三五年二月三日）に掲載された「岡倉覚三氏の印度談」には、「日本を出発したのは一〇月二一日ですからほぼ一年の旅でした」とあるが、覚三の同行者が横浜を出港したのは一二月五日であり、覚三本人が新橋を出たのが二九日で、堀、マクラウドらとは一二月七日に門司で合流していた。実は長崎に到着した日に堀至徳の母に覚三は次のような手紙を出して非礼を詫びるとともに、母親を安心させようともしている。

翌年七月にヴィヴェカーナンダが逝去し、堀が僧院に居にくくなると、タゴール家に滞在できる便宜を図り、金銭上の心配もしていた。にもかかわらず、自分の帰国後に至徳を破傷風で死なせてしまったときの覚三の心境は、如何ばかりであったろうか。覚三は神戸に帰国した数日後（一九〇二年一一月四日）に京都から母親の堀ますに「御子息は、インドの碩学タゴール氏よりなお四、五カ月滞在して修学するように強く請われたので、帰国が延期されますが、健康

ですし、心配されないように」との連絡もしていた。

けれども、日本人初のサンスクリット語に拠る経典研究者堀至徳は、一九〇三年一一月二四日に伊東忠太（1867〜1954 赤門や平安神宮大極殿の設計者）と北西インドのスリナガアルでの馬車の事故がもとで病死した。伊東は二九日に打電するとともに、堀を茶毘に付して歯や骨を天理の実家に届ける。他方、一カ月たってもボンベイ（現ムンバイ）の日本領事館から連絡がなく心配した母親が覚三に事情を問い合わせ、一二月三〇日に領事館への手続を記した「返す返すも不思議のことで小生も迷っています」と書き送った。鎖国中のチベットまで修行に出かけた河口慧海は、一九〇五年一二月にインドのタゴール家に寄り、至徳の遺品を整理して堀家へ返送してくれた。

▼古代インドの仏跡への旅

インド行のもう一つの理由としては、中国旅行後に増幅された三蔵法師の道と古代インドの仏跡を見たいという願いがあげられるであろう。覚三は慧海のようにチベットには入れなかったが、インドを北上しネパール経由でカルカッタ（コルカタ）に戻っている。ブッダガヤへは織田到着以前にも訪問している。二月五日付けでは「ブッダガヤを巡遊し、ペナリス（ペナレス）ではタジョル王の離宮に投宿した」と記していた。

ブッダガヤは仏教徒にとっては最高の聖地である。ヒンドゥー教では九番目の聖人とされる釈迦〈ゴーダマ・シッダルタ B.C.463〜383〉は、王族に生まれながら人生の問題に悩み、三五歳でブッダガヤの菩提樹の木の下で悟りを開いたという仏教の開祖である。釈迦が初めて説法をした地と伝えられているブッダガヤからベナリスの地域に、仏教徒が滞在しやすい環境を作る準備にあったと推測される。それは織田とブッダガヤに滞在していた四月下旬の行動からも明らかである。

タゴールの次兄の息子で、インドの独立には経済的自立が不可欠であると考え、イギリスで経済学を学んだスレンドラナート（1872〜1940）の回想によれば、覚三は、ブッダガヤにいくつかの植民団を作り、それぞれの方法で祈りの出来る土地の提供をモハント僧院長（おそらく王族）と交渉していたが、「イギリスの領土であるから印度人の自分には権限がない。英国の政府がアジアの多民族に対して、そのような認可証をだしたことは一度もない」という返事しか受けとれなかったという《『父岡倉天心』二二六頁》。

五月一八日付けの日本美術院宛の手紙は、ネパール国境まで一六〇キロ、ヒマラヤまで二四〇キロ、すなわち英領インドの最北郵便点マヤバティ（摩耶跋地）からのもので、五月一日に織田を送った後、インド紗門一人（阿毘羅難陀 $_{アビラナンダ}$）とその下僕三人と北上の旅を継続していたことを伝えている。

第一回インド旅行の旅程図

（1901年11月～02年10月）

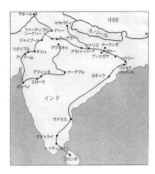

インド旅行旅程地図

　明治34（1901）年11月28日、堀至徳とジョセフィン・マクラウドが常陸丸で横浜を出港、神戸で下船。堀は天理の実家へ。

　12月8日門司で岡倉が乗船。11日香港、18日シンガポール、29日コロンボ着。マドラス行き船に乗り換え、30日トゥーティコリン着。「汽車にてマドラスへ向かう。車中泊。鳴呼、明治34年を異域に有て送る。無事に健全に新天を向かへん」（堀）

　明治35（1902）年1月1日、マドラス（現在のチェンナイ）着。マドラス大学文科長・サンスクリット学者を訪問。3日、マドラスでラムナッド国王宿舎に招待され、相撲を見る。夕方、寺院にインド流服装で行き、外国人として初めて道場入場を許可される。4日、市内の博物館・美術館を見学。カルカッタ（現コルカタ）へ向かう。6日、カルカッタ到着。郊外ハウラーのベルル寺院に馬車でヴィヴェカーナンダを訪ねる。7日より堀はヴィヴェカーナンダの修行所（マッツという）で生活。マラリアにも罹り、言葉も解せず孤独であった。岡倉、マクラウドはカルカッタのアメリカ公使館やタゴール邸に滞在。岡倉はヴィヴェカーナンダに好印象を持ち、織田得能を呼ぶ。また、3月下旬ころから西インド仏教遺跡旅行に行くことを通知。

　3月18日、織田をカルカッタで出迎え後、ヴィヴェカーナンダと東洋宗教会議や一神教、東西文化融合などについて議論。

　4月になってからヴィヴェカーナンダの弟子ニランジャンの案内で織田、岡倉、堀らはアーグラー、グワリオル、アジャンタ、エローラ、ジャイプール、デリーなど巡遊。出発日不明だが、4月27日ブッダガヤ、28日ガヤ、29日カルカッタ。天心のみ織田を見送った後ラーマクリシュナ・ミッションの聖地マヤバティ到達。

　6月後半より、堀はシャンティニケタンで修行と勉学。天心はカルカッタ拠点。

　7月9日、ヴィヴェカーナンダ病死。10月6日、天心、インド青年マリックを帯同してシンガポールから神奈川丸にて帰国（プロローグ）。

仏跡の旅は美術調査と重なることも少なくない。とりわけ、ベンガルで新年が明けた四月下旬からのエローラ、アジャンタ方面の調査は、アジアにおける覚三の仏教美術観やアジア美術観を知るうえで検証が不可欠であるが、ここでは明治三五年一二月の史学会での講演——その骨子は翌年一月の『史学雑誌』に掲載——のみを要約引用する。

第一期の仏教（前六世紀から後四世紀）は主に西北より東部に拡がり、阿育王の都はパットナにあり。その勢力は常に西に向けり。エロラの石窟にある塑像は、奈良にあるものと比較するときは昔の有様を知るを得べく、アジャンタの石窟は第六、七世紀の壁画ありて、法隆寺金堂のとはその形式異ならず。この時は唐との交通最も盛んなりし頃なり。而して隋の美術は全く印度式にして、かの洛陽の龍門山と法隆寺とを比較すれば同様なることを知る。

これに関係すると思うが、小学館『日本美術全集』全二〇巻の編集者辻惟雄が刊行記念の山下裕二との対談で、「天心の時代にはまだ日本美術の特質を明確に出来る時代ではなかったが、東アジアの美術との比較（とりわけ距離の近さであろう）で日本〈仏教美術〉を考察した」という意味の発言をされていたが、同全集には「東アジアと日本美術」という巻もある。

▼西洋人のインド美術研究への疑問

「史学会」で行った講演では、先ずインドの広大さと多様性を指摘し、美術を中心とする西

洋人のインド研究についての定説に疑問を呈した。「インド美術で最も古いものは〈紀元前三世紀〉のアソカ王の時代とされてましたが、私が見たところでは仏時代〈紀元前六世紀〉にまで現品で証明できます。従来印度の歴史はギリシャ、ローマ風の方より来て、パンジャブに止まったと見られましたが、アジアの美術は一八世紀まで非常に密接し、第一期の仏教〈紀元前六世紀から基督後四世紀〉は、西部より東部に広がり、アソカ〈アショカ〉王の都はパットナムにあり、その勢力は常にシリア、エジプトと西に向かった」。

これに続けて、インド美術史〈建築史含む〉と宗教〈バラモン教とイスラム教〉の伝搬に言及した後、「日本美術が中国、印度との関係が密接であり、もっと印度研究を行わなければいけない。印度研究は英国人によって五六十年来盛んであったが、カンニンガム、ウィルソン氏らの没後後継者が出ていない。他方、印度の学者は考証に全力を注ぎ、ボンベイとベンガルで競い合っている」とか、翌三六年一月の『都新聞』掲載の「印度美術談」においても、「カンニンガム、フェルゲッソン、ウィルソンなぞの人々がこれまでオーソリティーであったが、今のイギリスのインド考古学は一頓挫を来している。印度に於いてはこの四、五年、古物復旧の気運に向かって豪い考証家が出ている」と語った。

豪い考証家のなかで覚三がもっとも高く評価していたのは、ベンガル・ルネッサンス――二〇世紀前半のインドでの民族的文化運動の美術面ではタゴールの甥たちも参加――の学術界の巨星

ラジェンドナール・ミトラであった。ミトラらが西洋の学者に対する実証的反論は、覚三を大いに鼓舞し、「われわれが支那ならびに東洋の古美術を研究する上で新しき立脚地を得る。僕の殊に感じたのは亜細亜古代の美術が一つの織物のようになって、日本は支那を経とし印度を緯として織り出した有様である。アソカ王並びに月氏族のカニシカ王〈在位130頃~62頃の王だが、生没年不詳〉時代の者は不思議にも漢魏六朝、ひいては古代朝鮮並びにわが推古朝（六世紀後半に開始）に至るまでの日本美術と性質を同じくしたことである」と「印度美術談」で興奮して語っている。

伊東忠太が覚三追悼文でふれた「その美術論はダイナッミックで立体的な体系を追求する反面、科学的検証に欠け、細部に誤りがあった」という指摘は、この美術談を念頭に置いたと思われる。一九世紀後半から二〇世紀前半の美術史研究の水準から一人の人間がインド、中国、朝鮮やエジプトからペルシャという広域を実証的に考察するのはしょせん無理であった。それでも覚三のペルシャを中心とする西アジア研究が一定レヴェルであったことは、一九一一年にハーヴァード大学から名誉学位を授与された例から明らかであろう。また、推古朝の東アジア研究は、弟子のウォーナーによって方法に問題はあったが、進展させられた。

なお、フェルゲッソンとは『世界建築史』や『印度と東方の建築史』を著したジェイムズ・ファーガソンのことであり、伊東忠太は、論文執筆中も、インド旅行中にも懸命に勉強してい

た。ファーガソンは、ギリシャの古典古代を最高の文化とみる価値観から素晴らしいガンダーラ美術にギリシャ美術との類似性〈ヘレニズム性〉を見出していたが、伊東も法隆寺建築研究の当初は、フェノロサ同様に法隆寺建造物のヘレニズム性を重視していたようである。

3　詩人哲学者との交友（一九〇二〜一三年）

▼タゴール家の客人 —— カルカッタの岡倉覚三

一九〇二年の五月以降の約半年のインドでの活動はカルカッタ〈コルカタ〉にあったタゴールの生家で、タゴールが亡くなったジョラサンコ・ハウス〈ギリシャ・ローマ風の豪邸〉内でもっぱら過ごしたようである。詩聖は、インド国内に滞在中は平和の郷を意味するシャンティニケタン（カルカッタ北西一六〇キロに位置）の学園〈現在はタゴール国際大学の名で知られる〉で過ごすことが多かったが、最晩年は手術のためにカルカッタに戻ったのである。覚三は交通の便も良く、ベンガル・ルネサンスの中心であったカルカッタを拠点とした。また、学園に記録が残っていないことから、覚三がシャンティニケタンを訪問したことがないというのがインドで通説になっているが、ヴィヴェカーナンダが亡くなったころ（七月）にシャンティニケタンに行ったという証言がある。

ところで、ヴィヴェカーナンダの女性の弟子たちのアドバイスもあって、タゴール家の客人

となった覚三のインドでの三つ目の活動 *The Ideals of the East* に関しては他の所でも言及した。また、この英文著作と『東洋の覚醒（醒め）』の執筆経緯は、古志郎『祖父岡倉天心』（一九九九年）所収の「天心とベンガルの革命家」『東洋研究』一九八七年）で取り上げられている。

にもかかわらず、四つ目のノート〈覚書〉について、天心生誕一五〇周年記念の『神奈川新聞』（二〇一三年一月）も、英文四部作としている。

　The Awakening of the East という本も、『東洋の覚醒』という本も、岡倉覚三は遺していない。そういうタイトルを与えられて後世に流布したノートのことをこれからは「英文未刊草稿」と呼ぶことにしたい。岡倉の存命中に公刊されなかったし、*The Ideals of the East* への態度から推察しても、生前の岡倉はこの本を出版したいとは考えなかったであろうから、「英文四部作」といういいかたもしないほうがいい。

（木下長宏『岡倉天心』二四八頁）

　この英文未刊著作を息子の一雄は、*The Awakening of Japan* の第一案であったかもしれないと記しているが、昭和一〇年代の勝手な推論である。覚三の近くいたスレンドラナートが回想していて「終日次の本に取り組んでいた、そのテーマは Awakening of Asia だった」と記し

ているが、たしかにこの英文未刊草稿の内容は、インドの実情に憤りをもってアジアの自立を獲得しようという呼びかけの文である。

「アジアの兄弟姉妹たちよ！」の呼びかけで始まるこの草稿は、覚三がインドにいて、そこに入り込むことによって一気に逸る気持ちを書きつけたことが伝わってくる。したがって、『茶の本』『東洋の理想』とは性格を異にし、『日本の目覚め（覚醒）』と同じような政治的プロパガンダ性が感じられる。

もちろん、ヨーロッパ植民地勢力（とりわけ、英露独）を「白禍」とし、伊藤博文や牧野伸顕の要望を聞き、「黄禍論」を批判している点で未刊草稿は、The Awakening of Japan と共通点がみられたが、対象がアジア人（広義のインド人）である草稿と英米人である点で相違していた。古志郎が昭和一三（一九三八）年に蔵で発見し、『理想の再建』として一雄らとともに共訳した草稿が英文四部作として有名になるのは、日本浪漫派といえる浅野晃による英文の翻刻と新訳《六藝社版『岡倉天心全集』3巻所収》が発売された一九四〇年以降であった。そして、「アジアは一つ」とともに大東亜共栄圏の国家主義に利用されたが、古志郎はあとがきに「祖父天心は国際主義者でもあった」と明言した。スペイン戦争や日中戦争の真っただ中に企画院事件で投獄された札付きの左翼のこの文書が検閲に引っかからなかったのは幸いであった。

古志郎によれば、ノートにはタイトルらしきものが消しゴムで消された跡が二、三カ所みられ、We are one というメモが挟まっていた。そこでこれをタイトル候補と推測するとともに、

草稿が覚三、ニヴェディータ、スレンらの共同作〈実際覚三以外の英文の書き込みが見られる〉で、三〇頁余のパンフレットの草稿という仮説を提示した。

We are one は冒頭の「アジアの兄弟姉妹たち」に一致し、インド人へのアジア人の連帯の表明とする古志郎の解釈は、素直に受け入れられる。けれども、東京藝術大学創立一二〇周年記念シンポ「もう一つのアジア」（二〇〇七年）のパネラーでインドの作家・演出家バルーチャ氏は、少し異なる見方を提示している。

　　誰がアジアを所有するのか。この問いに関する緊張関係は、アイルランドの急進派でヴィヴェカーナンダの精神的弟子であったシスター・ニヴェディータと岡倉の親密な共同作業『東洋の理想』にその姿をみせます。**We are one** というタイトルを岡倉が付けたがったテキスト《東洋の理想》よりもずっと断片的で不完全なもの）をもたらしただけである。このテキストの二人の著者は、アジアの宗教的遺産というクリティカルな問にたいして真っ向から対立したのですから、「我々は一つではない」とでも題されるべきものでした。

（東京藝術大学編『いま天心を語る』二〇一一年、二九〜三〇頁）

▼ベンガル・ルネッサンスと覚三の蒔いた種子

一雄は、「覚三がカルカッタの豪商の息子マリックを連れて帰国したのは、明治三五年十月末であった」と書いているが、近藤啓太郎『大観伝』（講談社文芸文庫、一〇一頁）には次のように書かれている。

　天心は横山大観に「インドへ渡って、ティペラ王国へ行ってきてください」といった。ティペラ王国とは、ガンジス川とビルマとの間にある英国政府保護下にある小さな王国であった。天心がティペラ王国を訪ねたとき、進歩的な国王から、宮殿の装飾を日本の画家にやってもらいたいと頼まれていた。ティペラ王子の補佐役に迎えられていたタゴール翁と相談した結果、横山大観という画家を派遣することを約束して帰って来たのである。

　大観は喜んだ。法隆寺金堂の壁画は、アジャンタの壁画の影響を受けていると聞いていた。インドには東洋美術の源流がある。海外旅行にあこがれていたのだから、これは絶好の機会といえた。そういう純粋な気持ちとともに、観山に対する競争心も強かった。天心は観山を広業とともに東京美術学校に復帰させた。しかも観山は、ちかく英国に留学するという。

　大観は、五浦で絵画の革新のために極貧生活を共にしていた親友菱田春草を伴って一九〇三

年初春にカルカッタに出発した。二人はほぼ一年前に、「ヨーロッパで絵画の勉強がしたい」という嘆願書をだしていたので、インド行がその道を開くと期待していた。もっとも、英国官憲の監視が厳しくてマリックの家では冷遇されていたようである。そのことを耳にしたタゴール家は大観と春草を屋敷に住まわせて、彼らに思う存分制作をさせた。それはタゴールの甥の画家オボニンドラナート《岡倉天心全集》別巻ではアバニンドラナート）やガガンドラナートらとの交流を深め、彼らが見本を示した「朦朧体」は、インドの青年画家のウォッシャブルという水彩画の技法を広めることになった。新技法は一時的ブームに終わったが、天心の弟子の制作姿勢は、消滅しない精神的影響を根付かせた。（佐藤志乃『「朦朧」の時代　大観、春草らと近代日本画の成立』人文書院、二〇一三年参照）。

覚三による二度のインド滞在ならびに弟子の文化・芸術的貢献は、オボニンドラナートによる「故岡倉先生」という追悼文に示されている。その後半部分を引用したい。

　　武士クシャトリアである先生は、自国の美術を本来の姿に戻すために、官立の美術学校から自らを追放し、そのおよそ六カ月後に四十人の絵筆を執った戦士たち（その先頭グループにいたのが雅邦、大観、春草であった）は、新設の美術学院《日本美術院》に生命を確立するために、自分たちの持てるものすべてを犠牲にした。

岡倉先生に初めてお目にかかったとき（一九〇二年）、私はまだ生涯の仕事に着手したばかりであったが、その日インドの美術に対する先生の帰依の深さに接して、私たちは感銘した。ご逝去になる一年ほど前、私たちにもう一度お姿を示されるために先生はこの地を訪れられ、こう〈励ましの言葉を〉おっしゃって暇乞いをされた。「十年前にやって来た時には美術の神を君たちにお見かけすることはできなかった。今回はその神が顕現し給う萌しだけは認められた。再訪する時には神のお姿を拝見したいものだね」。けれども、

「先生はインドでの最後の夜をインド洋の岸辺のコナラク寺院で過ごされ、暗闇の岸辺に光をご覧になった。そして、大いなる歓びの海の向こう岸〈天国〉のご自分の家に、ほんとうに立ち去られて行かれた。

『岡倉天心全集』別巻、三五四～五頁）

次章で言及されるように、覚三はボストン美術館の出張命令で、一九一二年にインドを再訪し、タゴール家の客人になった。さらに一九一三年二月四日、ボストンでラビンドラナート・タゴールとの再会を果たし、精一杯の世話をしたことは、プリヤンバダ夫人に宛てた手紙からも明らかである。しかしながら、これが詩聖やインドの芸術を担う人々との永遠の別れとなった。同年の九月二日に帰らぬ人となった覚三は、タゴールがアジア初のノーベル賞受賞者になったことを知らなかった。

一九一五年の年末、タゴールの親族に成りすまして入国したビハリ・ボース（1886〜1945）は、〝中村屋のボース〟として亡命生活をスタートさせていた。翌一六年の夏にタゴールは、一九一〇年以来親交があった英国の宗教家チャールズ・アンドルーズ（1871〜1940：映画『ガンディー』にも登場）と国際大学構想で尽力する秘書格のピアソン（1881〜1924）、さらにインド人青年画家ムクル・デイ（1895〜1989）を伴って来日した。当初不忍の池に今日もある大観邸に滞在していたが、途中からは横浜の原邸〈三溪園〉に移った。渋沢栄一は初来日以来、タゴールと交流を持ち、一九二四年には飛鳥山邸にタゴールを招待したり、日印交流に尽力した。

タゴール一行は、碓氷峠に近い日本女子大の寮で講演した足で五浦に向かった。一雄は、その時のことを次のように回顧している。

大正五（一九一六）年の八月に詩聖タゴールが、遥遥洋を越えてこの旧跡を訪ねて、海角の上に立つ六角堂の中で妄想の時を久うしたのである。また、地下に眠る天心のために二つの短い英詩を吟詠したのである。（一九三八＝昭和一三年の回想記）。

　　私がこの波に耳傾ける時
　　この浜辺にて遠い旅の夕暮れに幾度となく
　　懐かれし偉大な御考を偲びます

あの沈んだ海の音のように

叢松の間の

聴き耳立てる

私の胸の中に徘徊いたします

お声が、我が友よ

（岡倉由三郎訳　一部変更）

▼「宝石なる声」の人との出会い ── 『白狐』と『茶の本』

　哲学者の西田幾多郎と作家の野上弥生子の「老いらくの恋」とは違うが、どこか似た雰囲気も醸し出していたのが覚三とタゴールの親戚にあたるプリヤンバダ・デヴィ夫人の〝プラトニック・ラブ〟であるが、覚三は弟の由三郎以外にはプリヤンバダの存在を伝えていなかった。平凡社の『岡倉天心全集』編纂中にプリヤンバダが覚三に宛てた手紙が由三郎の孫俊彦宅で発見され、一九八一年に刊行された別巻に邦訳が掲載された。詩人で美術にも造詣の深い大岡信は、『岡倉天心』（朝日選書、一九七五年）で詩人としての覚三に関心を抱いていたから、覚三とプリヤンバダの英文往復書簡を大岡玲との編訳『宝石の声なる人に』を平凡社から刊行（一九九七年）した。古志郎は、この往復書簡を「相聞歌」と名づけている。

共訳者で芥川賞作家大岡玲が出演したNHK『その時歴史が動いた　岡倉天心』で覚三の晩年のオペラ戯曲「白狐」にあるプリヤンバダの詩も含まれていた一小節が歌われたが、覚三は一九一三年二月四日の書簡で「オペラ作詞中で、あなたの詩も使用させてください」との許可を求めていた。許可が出た半月後（二月二〇日）には、「オペラを脱稿しました。拝借した詩句は次の部分です。本当に私の作中人物の台詞にしていいのでしょうか」と念を押している。その後の文通では、当然「白狐」について言及がされているが、五月二八日付けでプリヤンバダは、絶賛に近い感想を述べていた。

あなたのオペラを何度か読みました。読むたびに新しい美を発見します。とても気に入りました。簡潔で、均整がとれ、活き活きとしています。読みながら目のあたりに舞台を見、音を感じることができます。舞台での上演は必ず魅力的に違いありません。

この後にチェーホフの戯曲を引き合いに出して絶賛しているが、「あばたもえくぼ」と一笑にできない。

チェーホフは戯曲であってもドラマではありません。あなたの作品では、野をさまよう騎

士が表現する情熱の強さに圧倒されてしまいます。

「たとえあなたがはるかに飛ぼうとも、

私の鋭い欲望の地平を

決して超えはしないだろう」

という詞句人を畏怖させます。

六月四日付けでは、プリヤンバダは、次のような感想を述べている。つまり、主人公である白狐の名前をコルハとしているが、「コルハという語はバナナの実のややくだけた表現に似ていて、あまり礼儀正しい言葉とはいえません。「シュクラ」というのはどうでしょうか。これは「純白」を意味するサンスクリット語で、女性形の形容詞でもあり、品のよい名前として使えます。」

これは韻を踏み、リズムのあるベンガル語に「白狐」を翻訳することの言及かも知れない。なぜなら、覚三は英語・ベンガル語辞典を送って欲しいと申し出ていたからである。また、タゴールは『ギタンジェリ』が英訳〈抄訳〉されたためにノーベル文学賞を受賞したが、バングラデシュを含む東インドの民衆はベンガル語の詩を口ずさんだ。

この二人の「相聞歌」については、大原富枝『ベンガルの憂愁　岡倉天心とインド女流詩人』

（ウェッジ文庫、二〇〇八年）や中村邦生・吉田加南子編『ラヴレターを読む──愛の領分』（大修館書店、二〇〇八年）にも収録されている。一九一二年九月に初めてプリヤンバダと会った折に、覚三は、あいさつ代わりに The Book of Tea を手渡したようであるが、それを繰り返し読んだプリヤンバダが感激して、一〇月一日に『茶の本』を称えて」という詩をベンガル語で書き、英訳している。その書き出しの邦訳四行を紹介しておきたい。

　　乾いたシワシワの葉よ
　　いったい誰が夢見たであろうか
　　こんな乾いた葉の中にかくも緑なす
　　春の歌と詩と美が保たれていたなどと

　なお、それから三日後にプリヤンバダと一緒に『茶の本』を読んだ詩人プロモトナート・チャウドゥリも『茶の本』献辞という詩を創作しているが、全集や拙著『曾祖父覚三』に訳が掲載されているので、ここでは掲載を控えた。

第四章　ボストン時代
（一九〇四〜一九一三年）

「豆とタラの里、ボストンでは、ローウェル家はキャボット家とのみ話をし、キャボット家は神とのみ話をする」

（一九〇五年、ハーヴァード大同窓会で読まれた『詩』が起源）

1　日露戦争期（一九〇四〜〇五年）

繰り返された。

ンは、明治三七（一九〇四）年の日露戦争勃発期から最晩年の大正二（一九一三）年までに五回

作活動と簡単なボストンでの記述を行っている。覚三が日本とボストンを往復する生活パター

〈目覚め〉』 *The Awakening of Japan*『茶の本』 *The Book of Tea*、『白狐』 *White Fox* に至る著

一雄は『父天心』においてボストン時代を「日米送往時代」と名づけ、主に『日本の覚醒

▼日本文化発信とプロパガンダ

第一回、明治三七年三月から三八年三月

第二回、明治三八年一〇月から三九年四月

第三回、明治四〇年一一月から四一年四月

第四回、明治四三年一〇月から四四年八月

第五回、大正元年一一月から三月

一回目は一年間の勤務で美術館の所蔵品を整理し、カタログ作成が美術館の「公務」であっ

たが、新聞記事、講演での日本文化発信〈主たるものが茶道に関係するものや、セントルイス万博での美術テーマの講演〉にも尽くした。第三回と第四回の間が二年半空いているが、明治四一年四月から七月まで美術館の出張をしていたことは第二章で述べたし、後述もする。

まず手始めに、訂正を加えながら『父岡倉天心』の要約引用により覚三による北米〈ニューイングランド〉からの日本文化発信とプロパガンダに関して簡潔に述べておこう。

「明治三七年（一九〇四）紀元節の日〈実際は前日の二月一〇日〉に、日露の間に応酬される海砲の轟に祝賀・慶賀される中を、天心は横山大観、菱田春草、六角紫水を帯同し、シアトル航路の伊予丸に搭じた。遣英使節の使命を帯びた末松謙澄も同船し、岳父伊藤博文までが見送りのついでに、船客に対して、開戦の真相を演説した」。

伊藤枢密院長は、覚三の後輩で秘書一後に文相など歴任した牧野伸顕を伴ってきており、覚三には金子堅太郎（1853～1942）や小村寿太郎（1855～1911）のように外交の表舞台ではなく、日本が文明国であり、ドイツのヴィルヘルム二世（在位1888～1918）が広めた『黄禍国』ではなく、中国やシルクロードの文化財も保護する国であるというプロパガンダを行う〝文化大使〟の仕事があった。

ビゲロウは、セオドア・ローズヴェルト大統領（1858～1919 米語発音ではルーズヴェルトではない）とハーヴァード時代からの友人であった。さらに、小村寿太郎が覚三に「ビゲロウに勲

章を贈呈したいから居所を教えて欲しい」との手紙を出した後に、二人が一九〇八年五月二五日にロンドンで会った記録がある。ビゲロウへの叙勲の表向きの理由は「文化交流での永年の貢献」で、和平交渉への協力ではなかったであろう。

「戦時にも拘わらず、航海は一路平安で、シアトルに到着した。一行四名は、ただちに大陸縦貫鉄道に揺られ、商業の首都ニューヨークに向かった。〈日本で世話をした〉エンマ・サービー姉妹が一行を迎え、自分の邸に誘い、滞在を強いるのであった。大観、春草、紫水の三人は、天心と別れて労働者が泊まる日本旅館に移った」《『父岡倉天心』二三二～三頁》。

これに続く「ラファージ画伯とふとしたことから深交を結ぶにいたり、その人の紹介によって、ボストン社交界に「クィーン」と称せられていたイサベラ・ガードナー夫人とも交を訂することになった」が誤りであることに読者はすでに気づかれているであろう。覚三とラファージは、一八八六年七月以来の師弟かつ同志であったからである。

コラム4　フェンウェイ・コート

ガードナー夫人は、鉄道株をはじめ莫大な財を成していた夫から一八九八年に遺産相続した時、すでに所有していた絵画を中心にエレガントな美術館のオーナーになりたいと思っていた。実際にオープンした美術館はヴェネチュア風の私邸兼用の四階建てのエレガント

な建物で展示物も素晴らしかった。

ボストン美術館にほぼ隣接するガードナー美術館の建設された土地は、沼地のためにフェンウェイ・コート Fenway Court として知られるエリアであった。美術館と同時期に開設されたMLBレッド・ソックスの本拠地はフェンウェイ球場である。

岡倉覚三がボストンでガードナー夫人に初めてあったのは一九〇四年であるが、一九一三年に『白狐』を贈って永遠の別れとなるまで、覚三は、ガードナー夫人を「フェンウェイ・コートの御前」The Presence of Fenway Court と呼んだ。この間には東側の改築があり、覚三が階段は大理石よりも翡翠の方がふさわしいというアドバイスをしたと伝えられているが、覚三がガードナー夫人に「翡翠の階段」という英詩を贈ったり、「翡翠は中国や日本で玉と呼ばれ、中国では最高の美を表し、玉が宗教的儀礼に不可欠である」と語っていたことに派生した話であろう。

ニューヨーク入りした覚三、大観、春草、紫水の一行は羽織に袴着用の純和装で堂々と闊歩したというが、このときに覚三の英語力とユーモアのセンスを伝えるよく知られるエピソードがある。二、三人連れの青年が近づいてきて Which-nese are you, Japanese, Chinese or Javanese? 「日本人、中国人それともジャワ人か」と聞かれると、Which-kee are you, Yankee,

Monkey, or Donkee? 「ヤンキーかモンキー〈猿〉それともドンキー〈驢馬〉のどれか」と切り返したという。

仁川沖戦勝の報に接して開催された船上における祝賀講演会で覚三が末松とともに演説をしたことをニューヨークの新聞が報じている。覚三の演説の後半部分は、『日本の目覚め』の中核部分と同様に、明治政府の代弁者、国家主義の立場を明示していた。「吾らは今や世界の一等国に位せんとするの希望無にあらず。吾らは益々この国家の面目を維持する決心を養い、常に大国民たる恥ざる態度を保たざるべからず」。

「ラファージ画伯とふとしたことから深交」が誤りであることは、第二章を読まれた読者には明白なので、説明は繰り返さない。ニューヨークでの展示会、*New York Times* 『ニューヨーク・タイムズ』での大きな記事は、ビゲロウのみならず、ラファージの力もあったであろう。ラファージは、セントルイス博での講演の推薦人であったし、ガードナー邸に最初に訪問するときに紹介状を認めてくれた。

もっとも、一八八三年にガードナー夫人が来日の際に、関東滞在の五〇日余〈六月〜七月〉のうち、二〇日以上は食事や案内〈新富座での観劇にも同行〉したのはビゲロウであり、ガードナー夫人やセオドア〈シオドア〉・ローズヴェルトは、フランス系のラファージやスペイン系のフェノロサよりも、長年の友人であり、生粋のボストン・ブラーミンといえるビゲロウの紹介

状を信頼したであろう。ガードナー夫妻の日本滞在記には覚三の名前はどこにもでてこない。

覚三は、一八八二年に音楽取締掛りの兼務を解かれたが、かえって美術行政の仕事で多忙をきわめ、九鬼隆一文部少輔の右腕として仕事に没頭していた。専修学校〈専修大学〉の漢学講師に就任もしたうえ、引っ越しもあった。覚三のガードナーとの初対面に関して、『父天心』は一八八六年のニュー・イングランド滞在中としているが、証拠は残っておらず、どのガードナー夫人伝にも記載はみられないから、一九〇四年を（少なくとも事実上の）初対面としたい。

五月にロンドンで小村寿太郎とも会った一九〇八年の欧州行きに関しては、第二章でヨーロッパ美術との関係を中心に述べた。したがって、ここでは表向きの任務であったボストン美術館のための東洋美術の調査や購入について取り上げてみたい。また、ガードナー夫人のサロンにおける活動についても取り上げるが、このテーマについては、別の機会で後日に詳細な検討を行う予定である。

▼覚三のボストン・ニューヨークでの人脈

一九〇五年三月に日本に帰国した直後に、*The Book of Tea* の一章、二章に相当する論稿を掲載した英文誌 *The International Quarterly* や由三郎の著書 *The Japanese Spirit* を手にした頃〈六月中旬〉、五浦で釣り糸を垂れる生活に戻れたが、道服を参考に考案した帽子と服を着用し、

家に籠る日には贅沢三昧の生活をしているという噂がとんでもない風評を生んだ。船頭の千代次から露探（ロシアのスパイ）呼ばわりされていると聞いて、「おれは剣こそ取らないがペンで御国のために一生懸命尽くし、一〇日間徹夜したこともあるのに。いずれ分かるだろうから、ほっておきなさい」と言っていたという『父岡倉天心』二五三頁）。

一九〇四年四月にニューヨークで開催された大観、春草らの美術展や、同年九月のセントルイス万博の芸術・科学会議での講演及び The Ideals of the East の刊行は、日本がアジアの「文明国」であることをアメリカのみならずヨーロッパにも発信した。セントルイスの講演はフランスの新聞でも大きく取り上げられたという。

『岡倉天心アルバム』の写真（平凡社、一五一頁）のキャプションではふれていないけれども、蓑かぶりにはアザラシの革が付けられており、この姿からではオロシア（ロシア人）にみられてもしかたなかろう。容貌は蒙古系で、道教の帽子を被っていたのだが。また、日露戦争開戦直後にニューヨークに到着した折の次のようなエピソードが伝えられている。一九〇四年三月一九日の記者会見翌日に一流の『ニューヨーク・タイムズ』が掲載した記事には、「日本は他から学ぶべきものなし」の小見出しもあるが、見出しは「日本の最高の美術批評家が日本の芸術を語る」で、横山大観、六角紫水、菱田春草の三人の弟子の写真に基づく線画が掲載された。

覚三は、「ロシアを懲らしめた暁には写真を撮っていただきます」と記者に語ったという。

ここで、覚三とガードナー夫人や次に述べる人物たちを比較文学の視角から詳細に扱っているクリストファー・ベンフィー『グレイト・ウェイヴ』（原本二〇〇三年、邦訳二〇〇七年刊行）を紹介しておこう。タイトル *Great Wave* が北斎の代表作《神奈川沖裏波》からとっているように、テーマはアメリカにおけるジャポニスムを人物で綴ったもので、「金ぴか時代」のアメリカと近代化をまい進した日本の交流関係史である。1章はジョン万次郎とメルヴィルのエピソードを取り上げた太平洋の環の導入部で、2章から8章では、モース、覚三とガードナー夫人、ヘンリー・アダムズとラファージ（4章、5章）、パーシヴィル・ローウェルとメイベル・トッド、ラフカディオ・ハーンとアーネスト・フェノロサ、セオドア・ローズヴェルトとスタージス・ビゲロウとなっている。覚三とガードナー夫人やラファージなどは別の単行本《評伝》でいずれ取り上げてみたい。

▼ボストン・ブラーミン

　覚三がボストンに赴任した頃に「人種のルツボ」という表現が生まれたようであるが、差別は肌の色の違いだけでなく、毛並みや文化の差によっても行われていた。ユダヤ系か否かのみならず、ボストンには、アングロサクソン系のプロテスタント（「ピューリタン清教徒」）かアイルランド系カトリックかという区別＝差別もみられた。一七世紀後半から一八世紀に入植した

「旧家」は、居住地域、職業、教育、裕福さ、所属クラブ、家系などによる要素で「特異性」を主張し、エリート層を形成した。アングロサクソン系プロテスタントは、一般には最初にWhiteを付けた略称WASPで呼ばれるが、ボストンに限ってはブラーミンが使用された。そればオリヴァー・ホルムズの『大学教授の物語』（一八九五年）という小説で最初に使用されたという。

ボストン・ブラーミンを社会人類学的に研究した渡辺靖は、その枠組み形成について「要素をある程度踏まえたうえでの全体的な〝イメージ〟をベースにしているようである」とし、アダムズ家、アップルトン家、キャボット家、クーリッジ家、エリオット家、フォーブス家、ガードナー家、ローウェル家などの家を挙げている（『アフター・アメリカ』二〇〇四年）。

ラファージと来日し、覚三と親しくなったヘンリー・アダムズ（1838〜1918）も、アダムズ家で、祖父のサミュエル（1722〜1803）は、独立宣言の署名人であった。一八九九年に「門戸開放宣言」出した国務長官ジョン・ヘイ（1838〜1905）と親しかった。

ラファージ自身は両親がフランス系でカリブより北米に入植したからボストン・ブラーミンではないが、富、教育、人脈などからブラーミンに準ずる家系であったと言えよう。アーネスト・フェノロサは父親が音楽家であったが、スペイン出身者であるから、アーネストの「ブラーミン度」は高いとは言えないと思うが、渡辺の調査ではインフォーマントが、アーネストは

「由緒正しいボストニアン」であったが、離婚によってその資格を失したと応えたという。確かに、カトリックは離婚に厳格であるが、仏教徒に改宗した点も無視できないであろう。

フェノロサ以上に熱心な仏教徒となったウィリアム・スタージス・ビゲロウは、ブラーミンである。八代前の先祖が一六三六年にイングランドからマサチューセッツに入植した職人であり、祖父のジェイコブ（1786～1879）、父ヘンリー（1818～1926）はともにハーヴァード大学付属ともいえるマサチューセッツ総合病院の医師であった。さらにヘンリーが中国貿易で富豪になったスタージス家の娘と結婚したことによって、紛れもなきブラーミンとなり、ヘンリー、ウィリアム父子はボストン美術館理事に任じられた。また、一人っ子であったウィリアムは、母親の莫大な遺産を相続した。

ボストン・ブラーミンのなかでもローウェル家とキャボット家が別格なことは、扉で引用した詩にも示唆されている。また、クーリッジ姓を名乗る人々は約二〇〇人おり、ありとあらゆる種類の人たちと混ざり合ったが、旧家のクーリッジ家は特定できるという。もちろん、ボストン美術館で覚三と一緒に東洋部の充実に努めたジョン・カルヴィン・クーリッジ（1872～1933）は、旧家（名家）の出であった。

一八八三年のガードナー夫人の日本旅行同行者には、天文学者パーシヴァル・ローウェル（1855～1916）がいたが、夫の貿易商ジョン（ジャック）・ガードナー（1837～98）はローウェル

一族であった。一九一一年に覚三に名誉学位を授与したハーヴァード総長もローウェル一族で

あった。ボストンのキャボット家（カボット家）は、一七〇〇年にイングランドからセーラム

に移民してきたジョン・キャボットに起源を持つとされている。一族には上院議員や海軍大臣

などの政治家が多いが、一九世紀後半に活躍したエドワードのような建築家もいた。ボストン

美術館第二代キュレイターに一八九九年に採用されたウォルター・キャボットも、もちろんキャ

ボット家であるが、彼が病気となり、後任となったチャルヒンが日本・中国美術の知識がなかっ

たために覚三の有能さが目立ち、採用された。

　もちろん、時代は代わり、現在ではローウェル家、キャボット家という家系（姓）だけでは

ハーヴァードに入学できないし、ブラーミンの特権は衰退してしまった。また、一九世紀のキャ

ボット家の婚姻で興味深い例が見つかった。それは第三五代大統領ジョン・ケネディー（J.F.K

1917〜63）の三兄弟はハーヴァード大卒業で、父親は駐英大使を務めたが、アイルランドから

の移民でボストン・アイリッシュと呼ばれて蔑まれていた。けれども、J.F.K の四、五代前の

母系一族がキャボット家に嫁ぎ、「名家」に仲間入りしていた。それゆえか、兄弟の父親は息

子から大統領を出したいという執念を燃やしていた。J.F.K はエリートになって以降も、サウ

ス・ボストン地区の「下町」の雰囲気が好きだったそうである。

　余談になるが、日系ボストン・アイリッシュの評伝の中で、「イプセンの『人形の家』をボ

ストン・アイリッシュは興味を持つが、ボストン・ブラーミンは無関心である」と英語圏政治
文化研究者越智道雄（1936〜2021）が書いていたが、必ずしもそうではなかったと思う。覚三
が『人形の家』に興味を持ったのはボストンにおいてであり、ブラーミンでもフェミニズムの
男女には読まれていたようである。『人形の家』はNHK朝ドラでも注目されたが、ジェンダー
問題を二〇世紀初頭に提示した。森鷗外や松井須磨子と覚三の問題意識は検討に価する。

2　ボストン美術館から三回の中国派遣

▼第二回中国調査（一九〇六年一〇月〜七年二月）

　覚三は、一九〇五年一一月と翌年一月にボストン美術館理事会にて中国日本部部長に推挙さ
れたが、アドバイザーとか諮問委員という責任の軽い役職を願い出た。ボストン美術館書記ギ
ルマン宛に部長辞退の理由が記されていた。いずれの役職名であれ覚三は、ボストン美術館を
欧米で一番の東洋美術陳列館（一九〇六年の時点では中国日本部—これには朝鮮も含まれる）にする
ために尽力した。一九〇六年二月には「中国日本部の新収品」のリストを美術館紀要に掲載し
た。四月六日に帰国するとコレクターとして東京、郷里の福井金津、京都、奈良で精力的に動
いた。覚三が四月二〇日に館長代理クーリッジに宛てた書簡にはそのことにふれられていた。

幸いにもご報告することがあります。六日に東京に到着した翌日、重要なオークションがあり、私は三点の貴重な絵画の確保に成功しました。一二日は私の代理人が取って置いてくれたものを見に行きました。この手紙は、北西岸の名もなきところ〈金津〉で書いています。今日、私は有名な屏風二双を手に入れたいと希望しております。今月終わりには奈良に居て、それから京都にまいります。

二双の屏風が何か知りたいが、まだ判っていない。ボストン美術館には松島屏風があるが、これはフェノロサが一八八〇年に購入したものである。もっとも、クーリッジ宛の書簡には日本における購入成果として「光琳の屏風一双と宗達の屏風一双、および桃山の屏風一双」と記しているからこれが金津における二双であることは間違いない。

この時に集めた仏像も、一九〇五年に新設された日本品陳列室に収められたであろうが、美術館紀要論文《『岡倉天心全集』2巻所収》「新設された日本品陳列室の彫刻」は一九〇六年以前を対象にしたものであるから、最新の収集品は含まれていない。その点よりも、陳列方法が変更されたことの方が重要であろう。以前の陳列は、ロンドンのサウス・ケンジントン博物館に倣って材質や技法ごとに分類して展示されたが、塑像を奈良時代から一五世紀の時代別・文化別に並べる展示に変更された。さらに、美術館がコプリー・スクウェアーから現在のハンティ

ントン通りに移転した際には、覚三自身が設計プランに参加してお寺にいるのと同じような雰囲気を醸し出す展示がされるようになったが、それはギメー美術館のような〝演出過多〟ではなく、自然体であった。

約半年間の日本滞在中には美術院コレクションの外に、再来日したウォーナーの指導、日本美術院の制度改革、腎臓炎での入院手術、赤倉訪問など多忙であった。秋風が吹き始めてから五浦で釣り糸をたれのんびりしたのも束の間、一九〇六年一〇月一一日に門司港を出港してその五日後には天津で美術品の購入をしている。これは覚三が中国情勢を分析した結果、八月上旬に願い出た出張であることは、クーリッジに宛てた八月六日の手紙から明らかであろう。

この春にボストンを出発する前、貴兄より中国に行くかをお尋ねになられた折、中国の状況がこの有様では、蒐集は困難であるとお答えしました。しかし、状況が変化したように思えます。（中略）今秋ボストンに戻る代わりに中国に出張させていただけるようにお願い申し上げます。 経費ですが、ボストンへの帰路旅費としてご承認いただいた五〇〇ドルが根拠地となる西安への旅費には十分と存じます。通訳への支払い、内陸部への旅行などの経費は、私の毎月月給で賄えると思いますが、購入費用として最低限五〇〇ドルを理事会で議決していただきたいとお願いいたします。 多いに越したことはありませんが、

五〇〇ドルあれば相当なことが成しとげられると思います。（中略）

どうか私が中国に行けるようにご尽力くださいますよう。

日本美術院　東京谷中　一九〇六年八月七日

この手紙には追伸があり、「貴下の兄上（北京駐在の外交官）への書簡は大きな助けになるでしょう。ただし私の中国調査旅行は終了するまで秘密にしてください」と記されていた。九月と一〇月の出発前に資金送付依頼の電報が打電されており、九月一三日付けには、「中国関係費以外に書籍購入費一〇〇〇ドル電信送金乞う」とある。さらに、一〇月七日付けのクーリッジ宛書簡には、「北京に十日滞在しますので兄上にお目にかかれます。あなたの電報によれば、購入のために二〇〇〇ドル利用できるとのことですので、北京の米国公使館にご送金ください。私は西安よりもさらに西に居ることになるかもしれません」とある。

中国到着直後の行程については、一〇月一六日の婿の米山辰夫宛には「昨夜天津に着き、北京に来ました。この地におよそ二週間滞在の予定」とあり、予定通りに北京を出発したとある。

一〇月二九日付け由三郎宛の「本日北京を発ち、河南府に向かい、同府におよそ二週間滞在する」から分かるけれども、実は第二回出張にも日誌があり、一六日正午には北京単牌楼扶桑館にチェックインしている。今回の日誌は一回目と出張目的が異なるので、当然ながら購入品

〈コレクション〉とその金額が中心になっていた。まず北京では瑠璃廠などで美術品〈古鏡三面など〉購入しているが、価格の下見をし、買い急ぎをしていない。

もちろん、花鳥を中心とする掛け軸や陶器も購入しているが、北京入城初日に古鏡を購入しているように、漢、宋、唐、元などの鏡一〇八点の購入品と購入価格は、一九〇八年一月九日の日誌に記入されている。五七番まではすべての値段が記入され、総額五四〇〇円となっているが、一九以前の番号は不正確である。この梱包荷には、二〇〇円以上の鏡は次の六点、漢鏡龍文、六朝鏡盤龍鏡と練形神、唐千秋鏡大、唐葡萄鏡、漢明鏡四神四虎であった。ボストン美術館で紀要や出版物の担当もし、後に『白狐』の原稿をガードナー夫人に手渡してくれたギルダーが蒐集品の受取人であったことは、一九〇七年三月一五日のギルダー宛書簡に書かれている。

覚三は一〇月二六日にも船便で送る購入品の整理をしている。このときも六〇〇〇円余を購入しているが、掛け軸が主であり、名品、神品、佳作という評価を記した。元人帰去来一巻は神品で、六〇〇円という最高値を付けた。帰国後の覚三は、もちろん、研究者として中国出張の講演や博物館紀要に論稿を発表した。Chinese and Japanese Mirrors「中国と日本の鏡」(Museum of Fine Arts Bulletin), april, No.32, 1908, は第二回調査の報告書に相当するものであった。総額一万円を上回る購入は、山中商会や早崎の事前リサーチや現地における目利きの助力

もあったであろうが、絵画のみならず、鏡についても覚三の鑑識眼の高さを見逃せないであろう。

覚三がいかにして鑑定の力を養ったかが解明されていないけれども、一九一一年に行った「東洋芸術鑑識の性質と価値」の講演などにヒントがありそうだ。また、一九〇五年に分類リストを作成した折の覚三の能力を、ボストン美術館のキュレイターが高く評価していた。

コレクションが公的任務であるのに対し、個人の中国への関心の成果は、道教についてであろう。道教の本山白雲観では、西太后の寵遇篤かった高雲渓観主らとの問答があった。これについて覚三は帰国後に「この旅行中の快挙」と何人にも語っていたという。また、『天心岡倉覚三』の著者清見陸郎も、「通訳早崎からその時の情景を聴く機会があり、天心の機知縦横、当意即妙に破顔微笑させられたものである」と記している。

旅行日誌によれば、この快挙は一〇月二五日であった。日誌の前半には観主ら三人について、「観主は道教の号寿山山人、接客王純璞道号空如山人共に長大（大柄）の人高練師は白雲洞に篭って三七悟真（厳しい修行）を行った。長春宮に醜聞あるが、才物世故に長けている」これに続いては、「道教には修真（宗）、天師（教）、律師（律）、誦経（法＝作法）、武風（科）の五種がある。白雲観は宗、律を兼ねる。教法科の三種は妻帯を許されている」とある。この日の日誌は、「天寧寺の搭を見る。隋の建立だが、乾隆帝（一八世紀後半期）によって大修繕」で終わる。第一回旅行日誌（一八九三年八月二五日）で「明代大修復」であったのを乾隆帝時代と特

定している。

▼ **第三回中国出張**（一九〇八年六月二八日〜七月六日）

ヨーロッパ調査からロシアをシベリア鉄道で通り、中国に入った。わずか九日足らずであり、『岡倉天心　日本文化と世界戦略』平凡社の中国旅行年譜には、この旅程が全く言及されていない。それは欧州旅行の帰路通過（立ち寄り）に過ぎないからであるが、以下では「（第二回）欧州旅行日誌」と書簡からこの時の動向に言及しておきたい。

覚三、六角、岡部らは六月二七日にハルピンを出発し、二日後の早朝に奉天に到着した。奉天では後に首相となる青年外交官吉田茂（1878〜1967）と会っている。『岡倉天心全集』5巻の編者橋川文三は、この「出来事」を外交史的出来事として重視するとともに、「毒舌家で知られる吉田が一六歳も年長の先輩で有名人に何といったか興味がある」と書いているけれども、同6巻の註にもあるように、吉田が翌年に結婚する相手の父〈岳父〉が覚三の後輩かつ文展で世話になった牧野伸顕という事実を知らなかったのである。

覚三が吉田や軍の上層部に挨拶したのは、紫禁城〈奉天城〉の清朝帝室の収蔵品調査の便宜を図ってもらうことと関係していたであろう。六月三〇日には宮殿〈紫禁城〉を見、古銅鏡西清古鏡編と云われるものを見る。宮殿は大修理中にあたっていて、八月の竣工後には総て展覧

を許されると聞き（残念に思った）。七月一日午後、城右翼を見学し、大宴会で使用された七二〇人分の茶碗皿を見、乾隆帝が一七七二年に編纂を命じ、一〇年間の歳月を経て完成した漢籍の古典を集めた最大の書『四庫全書』を見たことが特記されている。四庫というのは、文淵閣〈北京城〉、文源閣〈円明園〉、文津閣、文閣の四大書庫のことで、『四庫全書』は七万九五八二巻二三〇万頁に及び、経、子、史、集の四部に分類されていた。もちろん、覚三は以前に北京や円明園にも訪れていた。なお、漢籍の大家内藤湖南が一九一二年の『朝日新聞』に北京城の『四庫全書』の紹介記事を執筆している。

中国から美術館への書簡は、一九〇八年七月一日のエドワード・ジャクソン・ホームズ（1873～1950）宛のもののみであるが重要である。なぜならば、ボストン美術館中国日本部の将来像について欧州博物館の訪問調査を踏まえて述べているからである。『岡倉天心全集』6巻はホームズを後援会長としているが、一九〇八年時の身分は、中国日本美術部評議委員会委員長である。当時三五歳のホームズがこうした地位に就けたのは、母親の再婚相手がスコット・フィッツという富豪で中国日本部門のフィッツ基金を設立していたからであろう。

　　　　ホームズ様

二、三日当地で清朝帝室の収蔵品を調べております。ここには乾隆帝によって蒐集された

豪華な青銅器がいくつかあります。明日は北京に向け出発の予定です。この廻り道は購入のためではなく〈特別の機会が生じない限り〉、われわれの将来の活動に役立てる情報を得るための下見です。北京には中国について学ぶべきものが非常に多いです。

この冒頭にあるように、北京には七月三日の夜から五日午後三時までしかおらず、日本公使館での専門家との会見が主であり、「欧州日誌」に記されている蒐集品は瑠璃廠で雁豊（陶磁器）二〇〇〈単位なく、£ポンドか〉のみであった。

以下では、この重要な書簡の骨子を要約引用したい。

ボストンに先に戻ったカーティス氏からヨーロッパのさまざまな博物館の収蔵品について、私たちが見、かつ考えたことなどのいくばくは伝えられているでしょうが、精確にしたいので自分自身のテキストに自分で註を付けました。その上で問題は非常に重要ですので、あなたにも真剣に考えていただきたいものです。

第一　この欧州博物館訪問によってわれわれの中国日本美術の収集は、西欧世界すべての博物館のなかでも群を抜いていることを確信しました。

第二　中国日本美術部が当館のなかで最も重要な部門であるという以前からの私の信念

はより強められました。ギリシャ美術や欧州絵画のコレクションでは、大英博物館、ナショナル・ギャラリーやルーヴル博物館にとても太刀打ちできませんが、東洋美術については、これらの美術館も及ぶことのない卓絶した位置を占めています。もっとも、われわれが蒐集の義務を怠らなければ、であります。

　第三　われわれの美術館のコレクションの最大の努力は中国日本部に費やされることが絶対であり、理事会、委員会、館長がこの事実を認識して行動を起こしてくれるでしょうか。

　第四　欧州の美術館はわれわれが欠いているものをもっている。

　（a）非常に高い能力の職員を持っている。（b）職員はその国で得られる最高の東洋学を身につけている。（c）彼らは多くの友人を持っている。（d）彼らは政府の援助を受けている。それは東洋の探検調査には不可欠であり、英国は政治的支配権のあるインドを越えてアフガニスタンと東トルキスタンの発掘を、フランスはトンキン保護領を拠点に、カンボジア、シャム、雲南及び南支那を、ドイツはロシアと共同で支那トルキスタンを調査、アメリカの勢力範囲はどこでしょうか。フィリピン群島が拠点ですからジャワと南方諸島の仏教遺跡は当然圏内でしょう。われわれが東洋で活動するためには、ワシントンと密接に接触を保たなければなりません。

（e）ではベルリン民族博物館の調査、英国のスタイン（1862〜1943）隊、仏国のペリオ（1878〜1945）隊とシャヴァンヌ教授（1865〜1918）の調査実績と国家の資金援助にふれた後、ボストン美術館にはウォーナーのような人材がいるからフィッツ基金の半分を実地調査に、半分を購入資金に充てられればという提言を行っている。また、紫禁城での〈準備〉調査は、シャヴァンヌの報告書〈全部で四冊？〉を参考におこなわれたであろう。

手紙は「カーティス氏に伝えた細かいこと」六ヶ条に続けて、「後援会の方々によろしく。私は長いシベリア鉄道の旅で疲れましたが元気にしております。設備、サービスが改善されない限り同じ旅行は奨められません。岡部は具合が悪くなったので、六角と一緒にここから大連経由で帰国させる予定です。彼らよりあなたによろしくとのことです」で結ばれていた。

▼第四回中国出張（一九二二年五月〜六月）

この調査旅行は、第一回、第二回のような長期の調査旅行ではなく、短期間の蒐集のために時間が使われた。その目的にとっては、元の大暴落とか、清朝の没落は好都合であった。

早崎は、辛亥革命による清朝崩壊後の中国調査について明治二六年の最初のそれとの相違を昭和一〇年代の座談会で「（中国の状況は）たいへん変わっていた。何しろ清朝二百年の没落の

前後です。かつては手に触れることのできない官室の至宝が巷に流れ出るのです」と述べている。

早崎が一九一一年九月に五浦に覚三を訪ねた理由は、中国における美術品購入のための相談であったが、早崎は辛亥革命勃発直前の一〇月一〇日に北京入りした。一〇月二一日に覚三がフェアバンクスに宛てた手紙にも、「早崎は今月初め、本年度資金の大部分を持って中国に出発、革命は彼の到着直前に勃発しました。彼からの連絡を接していませんが、彼は危険を冒し、たぐいまれな蒐集の機会に乗ずるに違いありません」とある。また、同じ書簡には、蒐集家の鼻先からかすめ取って来た。ほとんど奇跡的でした」と書いている。こうした手練が一部のアメリカ人の間で、「岡倉は詐欺師のようだ」とみられているのであろう。

覚三は早崎に出迎えられた一九一二年五月八日の翌日には、北京の瑠璃廠などで美術品の蒐集に励んだ。その具体例は『岡倉天心全集』5巻（二五〇〜二七七頁）の「九州・支那日誌」にあるが、五月一六日付のフェアバンクス教授宛の手紙には次のように記されていた。

初めに一万九〇〇〇ドルを電信為替でお送りいただきありがとうございます。私が乗船した時期に早崎から「至急北京に」の電報を受け取っていたので、豊かな収穫が得られるときに到着しました。われわれの中国絵画コレクションは既存のものに加えると世界最高

級のものとなりました。現在、四点の元代傑作、三点明代の傑作の他に宋代一五点があり、

そのなかでも、徽宗筆　搗練図は素晴らしい色彩で、保存状態も完全で、私の想像を遥か

に超えていました。

古代青銅器は三五点ほど入手しました。その一〇点は生涯最高の位階を得た満州人盛伯

熙のもので、あと二点は清帝室の蒐集品でした。これらの購入品によって当館は欧米にお

ける最高の地位を確立するでしょう。端方コレクションと大阪の住友男爵—住友純（住

友家15代当主1865～1926）の蒐集品を除けば、恐れるものはありません。端方（西太后に庇

護された満州の官僚、幼児女子教育の創始者）は昨年一二月に暗殺され、まだ埋葬されてい

ません。　彼の青銅器コレクションは葬儀後に散逸が予想されます。

購入金額（支出）については、絵画八五〇〇ドル以下、青銅器八七〇〇ドル以下、テラ・コッ

タ（彫刻のほどこされた素焼）一五〇〇ドル、宋の陶器二〇〇ドルとあり、送料を加えても予算

範囲で収まった。

この手紙の本文は、「立派な中国のコレクションに接近するには長い時間がかかるので、早

崎を一年間北京に駐在させたいです」で終わっている。一九一一年から翌年にかけての早崎の

活躍と辛亥革命の変動について、五月一七日付けのカーティスへの手紙でも次のように記して

いる。

早崎の活躍は驚嘆すべきものです。これほど多くの成果が得られたのは、彼の努力の賜物です。早崎が昨年一〇月以来、計り知れない機転と忍耐力がなければ、私は決して美術品を入手できなかったでしょう。（中略）早崎は革命が勃発した晩、一満州人を説得し、宋の絵画を売らせて、屋上で銃弾が飛び交うのをしり目にこの絵画を持ち出しました。偉大な王朝が滅びゆく運命の中に、ものの哀れを感じないわけにはいきません。他方では抜け目ない美術商が動き回っています。

フェアバンクス教授への八月一日の手紙には購入リストが同封されていた。

一九一二年一二月にボストン美術館で行われた「中国日本美術新収蔵品展」の出品物の図版入り解説は、当然ながらこのリストと重なっている。第四回中国調査はアメリカの方が日本でよりも知られているであろうが、『国華』で紹介されたものもある。新しい論文も二、三でているが、『岡倉天心全集』所収の早崎関連の書簡もじっくり読み直すと新しい知見が得られると思う。たとえば、覚三が早崎をいかに高く評価していたかは、ボストン美術館の顧問である新納古拙、中川忠順の年俸の倍額五〇〇ドルを出すように申請し実現させたこと（一九一二年

四月二三日付け）から分かる。

ところで、覚三と同じ時期に中国で美術品を爆買していたフリーアと覚三については、コー
エン『アメリカが見た東アジア美術』が厳しい眼で取り上げているが、覚三は、一九一二年三
月三〇日付けのボストン美術館宛の電報に「フリーア調査団派遣に異存なし」とあり、フェノ
ロサ・コレクション購入者であったフリーアを評価していたことが分かる。また、五月二七日
に北京で書いた日記には、「瑠璃廠 延清堂 at this shop Mr.Freer bought 顧愷之（東晋の書家
344〜408）八〇〇〇 易元吉 小李将軍 八〇〇〇などとあり、覚三が北京の一級の骨董店で
フリーアに会った可能性があるが、フリーアがボストン美術館から派遣されたものであったか
は不明である。

余談かも知れないが、それから一〇〇年後の二〇一二年の文化の日にNHKが放映した番組
では、日本美術に魅せられたアメリカ人コレクターとしてフェノロサ、ビゲロウとともにフリー
アが取り上げられていたが、彼らと覚三との関係には触れられていなかった。二〇一五年に刊行さ
れた東京国立博物館の研究誌『MUSEUM』掲載のボストン美術館の岡倉覚三蒐集品における
早崎の活動を紹介した論稿には、一九〇八年の中国における覚三とフリーアのライバル関係の
一次資料が紹介されていた。すなわち、フリーア・コレクションにアドバイスをしていた松木
文恭（1867〜1940）という古美術商がフリーアに宛てた書簡が引用され、覚三（ボストン美術館）

天心についてボストンで日本古美術店を開いていた。

二〇二一年）によれば、松木は、エドワード・モースと知りあい、陶器を奨めていた。同書は

存在が示唆されている。この人物は早崎以外には考えられない。最新のフリーア伝（中野明著、

の中国コレクション充実に貢献したウォーナーやデンマン・ロス（1853〜1935）以外の人物の

3　第二回欧州調査旅行

▼ロンドンにおける博物館・美術館調査

第二章における第二回欧州調査旅行の記述は、「覚三と西洋美術や建築」などに焦点が当て

られたが、以下では、ボストン美術館を世界一の東洋〈オリエント〉美術館にしようとする本

来の任務を辿っていきたい。前述のホームズ宛書簡にも窺える覚三の構想、意気込みは、斎藤

隆三が「天心のボストン美術館の勤務は、すべてが自由に随意に、志すところに処し、思うと

ころを行わしめた。館としては、最も深く天心に信頼し、天心を優遇し尊敬して遇したのであ

る」（斎藤隆三『岡倉天心』二二二頁）と記したことの例証にもなろう。

さらに、一九〇八年四月八日にフェアバンクスに宛てた覚書 Memoranda April 8th 1908

（覚三自筆ペン書き五枚）は、整理の時に差出人と宛先（From）が加えられ、解題には「本全集

第二巻「Ⅲ」章の「補完すべき美術品について」の次に入るべきもの」とある。乗船前に出せ

ず、ボヘミア号で執筆したとも考えられる《岡倉天心全集》6巻、一五三頁、四七八頁、五一二頁）。

覚三の随意は決して場当たり的ではなく、志（中長期計画）を組織〈評議委員会、理事会、後援会〉や館長らの信頼を得て現実化していったことが重要である。覚三はフェアバンクに覚書によって意見を聞いた後に、船上で東洋美術観を図式化して提案した。それが「博物館評議委員会に」の五月九日付け文書である。そこでは、「中国日本美術部は、日本や中国を越えて「東洋の芸術文化の全領域」を対象にする部門になることが望ましい」としている。これは、『東洋の理想』執筆以降の覚三の対象に対する視野の発展の賜物といえ、一九〇八〜一二年にも進化を遂げていた。一九〇八年の旅にもその一端が示唆されていたし、一九一一年のペルシャ研究の力量はハーヴァード大学でも学位の授与という形で認められた。

▼サウス・ケンジントン美術館

「日誌」の五月一三日、一八日と二三日には、サウス・ケンジントン美術館の東洋美術、とりわけインド美術展示について記載されている。多くは英語によるメモで前半の数行のみが見学の記事である（後半はこの日に会った人や訪ねたところが記載）。

五月一三日

インド部門：第二室、金工、非常設（Temporary）ビルマのラベルがあるシヴァ？の小像（旧南シャム国の首都プラ・パトム（バンコクの西五五キロに位置するナコーン・パトム）で発見された）もので、おそらく一三世紀のもの）。その右列 1,326〜55〈棚の整理番号か〉に北インドの一三〜一四世紀？の四〇センチに満たないブロンズ像、448,25 の菩薩もそれと同時期のものか。

この館は収蔵に富むが、陳列錯雑で展覧困難を極める。

五月一八日

貴重品箱　155−66

螺鈿唐草　トルコ、ペルシャ一六〜一七世紀　□（読めず）支那風なり　195　一六世紀のチェスト、サラセンの間　774−1884（古代にはシリア周辺のアラブ諸族に限定されたが、七世以降イスラムのスルタン国家をサラセンと呼んだ）

トルコ風鏡板、一六世紀足利風の□あり

RoomXVI　鏡　XVII　ペルシャ・中国のデザイン　XIX　中国のすばらしい銅鼓三五￡（ポンド）205　スフィンクス、塁　サラセン−ペルシャ 1535−1903

R.XX　仏頭　明？　宝七焼〈七宝の誤記か〉14−1894　明　景泰年 2737−196？

キングイド少将所蔵のトルソー（インド菩薩銅像）はアショカが前三世紀に立てた円柱の

一部がある西門付近で発見されたというが、本当にアショカ王が建立したものであろうか。

多分もう少し後のもので、後のヒンドゥー型と類似する三、四世紀の帯のデザインが施されている。とても重要なものなので、二、三〇〇ポンドでの購入はいかがでしょうか。

前述したホームズ七月一日付けの「カーティス氏に依頼した細かいこと」には、「キンゲイド氏所蔵菩薩に三〇〇ないし四〇〇の指値をおつけになるべきこと。お金がなければフィッツ夫人の基金から出費する価値があります」と記されていた。

都筑氏に近し　一八世紀後半、四ポンド

（サリーム・システィー（1472〜1572）は聖人でムガール朝のアクバルが後継者のいないことを相談後に子が授かったのでシスティーの住む場所に遷都したという）。

321-1880　中国の三頭 (triple Head)

午後スキナー館長と会い、会談の金曜日のアポイントメントをとる。

本館は材料分類：部門　金属、陶磁器（ガラスを含む）、木材、布地、聖典、（建築）年購入一万ポンドなり。

五月二二日　一一時にスキナー館長と会談。

（1）インド美術コレクション等は、美術館がインド局の配下にあった時の歴史的条件の結果。他のコレクションについても同様である。

（2）巡回展用の摸刻コレクション〈カラー〉と写真、貸出巡回用の梱包ケース約五百、他に幻燈用スライド。多くの出版物を刊行。

食後には自然史博物館を訪問し、金石部の動植物、玉、青玉（日本のものもあり）、翡翠、メキシコの硬玉（すこぶる美なり）などを見た。ガードナー夫人が欲しがっていた赤玉は、ここにも見あたらなかった。

▼大英博物館 British Museum

五月一五日

最初には三一点の日本画を主とする画家名や作品ジャンル（花鳥、虎、愛染、涅槃など）が記されている。その中には宗達、牧渓、雪村、光琳、蕭白の名がみられる。この日に覚三が最も注目したのは乾隆帝時代の中国における『顧長康女史〇図』（ママ）であり、その図を八枚のスケッチと漢文の写しに認めている。

五月一九日

午前中にはまず中国の大理石版を調べ、字が磨滅と注記。四方仏三尊、唐初或いは隋、チベッ

トのもの、青銅の鈴、繻（二頭）など六点と英仏独の図書リスト—中国、インド、セイロン〈スリランカ〉、エジプト、バビロニアなどの美術、宗教などが記されており、図書館を見学したことが分かる。

五月二四日、二五日は短時間の訪問で、それまでの再確認や本を購入している。

▼ルーヴル美術館 Le Musée du Louvre

覚三とフェノロサの思わぬ出会いがルーヴルであったことは二章で述べた。東洋部の責任者ガストン・ミジョン (1861~1931) とフェノロサは一九〇六年八月にフリーアの自宅で知り合って以来交流があり、ミジョンはフェノロサにもアドバイスを依頼していた。ミジョンがフェノロサの遺稿 *Epochs of Chinese & Japanese Art* の仏語訳に関係したことは前述したが、「パリにある主な日本芸術品」（一九〇五年）や「日本散策」（一九〇八年）も著している。

五月二七日

午前九時半にミジョン氏来訪一〇時半にルーヴルに同氏を訪問　シャヴァンヌ氏が華南で発掘した塑馬駱駝—盛唐出　人物法隆寺—唐初に似たり　ミジョン氏能く問う。（六月一日）月曜午後に日本部でミジョン氏と会う約束　チャドリック氏と昼食。午後に再びルーヴルを見学するが、陳列大いに異なり、盛んなるか〈ヨーロッパの絵画を見て、「古画は良いが、新画は一見して

尽きる）という感想を記す）。

（五月三〇日にはヴァンドーム広場にあるケレキアン骨董店に行く。絹の旗？は法隆寺旗切りと同一。ペルシャ関係で優れた物があった。一五〇ドルで絨毯を購入。収蔵品が多い。ミジョンに書があることを云う）。

（五月三一日　ルーヴルではアングル、ドラクロアなど西洋近代絵画を見ている）。

六月一日

午後二時、ミジョンに請われてルーヴル日本部門を見学

六月二日

ルーヴルにて期せずしてフェノロッサと会う　ミジョン

六月三日

ナポレオンの墓とパリ市博物館。　ルーヴル＝ミジョン

六月五日

ルーヴルにて、アッシリアの葬儀用（骨）壺は中国の青銅で作られたように見える。

（六月六日　ホームズほかに何通か手紙を書いているが、フランスの考古学者ペリオにも手紙を出した

▼トロカデロ周辺

六月七日

トロカデロ周辺の見学——トロカデロの右翼ジャワ・ボロブドゥール並びにアンコール・ワット及びアンコール・トムの石墓を見る。ジャワ、南天の様式見るべし、学ぶべし。カンボジア（シャム）はインドータルタリックの中心か。シャム（タイ）？ビルマ？豪健（剛健の誤記か）の風あり。アンコール・ワットは後に仏教化したのであろう。

ギメ博物館は錯雑　蒔絵に両三点絵所のものアリ　他は見るに足らず　チベット風のものに一、二様式の異なるを見る　元末　チェルヌスキー博物館　唐鏡両三面アリ好し。

六月九日　トロカデロ　ジャワ館、ラファエツリ　ギメー博物館、カーティス

六月一〇日　パリを去る

▼ベルリン民族博物館 **Folkerkunde Museum**

六月一二日　ベルリン民族博物館を見る。ミューレ博士、ルコック教授に会い、ホタン遠征の結果を見る　唐初より宋代に至るものであろう　**Wilhelm** 帝（1859〜1941）一万ポンドを寄付し、両回探検余すところなしと有益なものなり　模倣でなく現品は山東武梁県の三片のみ西安の銅器は見るに足らず　醇親王所献銅器中一面観アリ。

（ホタンはシルクロード西域街道にあった仏教王国で、一九〇三年にスタインが発掘記録を発表している
るが、ドイツも力を入れていたことが分かる。清朝の皇帝醇親王は二人いるが、一九〇一年、義和団事件
の謝罪で訪独した外交使節が献上したものと推測）。

六月一四日　午後に民族博物館を再訪しているが、特記なし

このころ、加納鉄哉がミュンヘン民族博物館で調査し、法隆寺にあったが廃仏毀釈で流失し
たとされる仏面を見ている。これに関して二〇一二年に法政大学の調査団が「発見」し、新聞
にも大きく記事が掲載されたが、早稲田演劇博物館が所蔵する加納の英文報告書は、この面の
ことと思うが未確認である。

第三回欧州旅行（一九一一年一月〜二月）

『岡倉天心全集』別巻年譜の四三四頁には、「欧州旅行日誌をこの小旅行中につける」とある
が、日誌は残っていない。年譜記事は以下の如くである。ボストン美術館の命で一月一七日に
シタニア号でニューヨークを出港して二三日にロンドン着。二六日、パリ着。二月四日、ニー
スでビゲロウと会う。二月七日、リヨン経由でパリへ。翌日ロンドンに戻る。二月一〇日、ロー
ジャー・フライと昼食。二月一四日リヴァプールよりズィーランド号でボストンへ。
この記事を『岡倉天心全集』7巻の書簡によって検証しておこう。
ロンドン到着前の一月二三日付け愛娘への書簡

「こま殿　三月はじめにボストンに帰る。この船ルシタニア号は最新型で大西洋を五日半に

て横断し、三万三〇〇〇トンあります」。

セイロン人の父、イギリス人の母をもちロンドン大学卒でインド美術史を研究したクマーラ

スワーミ（1877〜1947）に書簡を一月二五日に出し、「あなたのご著書を多く拝読しておりま

す。ぜひお目にかかりたいと願っております。明日パリに発ち一〇日ほど滞在予定ですがロン

ドンに戻ってくるでしょう。一〇から一二日後にロンドンか周辺でお目にかかれれば幸せです」。

この急な依頼は実現されなかったが、その文面からインド部門充実の具体策が推し量れる。

ガードナー夫人への二月七日付けのパリからの手紙

「先夜、パレ・ロワイアルであなたの健康を祝しつつ晩餐をともにしました。　私は明日パリ

を発ち、イングランドから船に乗ります」。

同じ日にホームズに宛てた手紙には、出張の目的とその成果が記されていた。

「ここでの私の使命である購入という点では成果がありませんでした。購入目的で派遣され

た特別コレクションは質が劣悪で、購入に値しませんでした。しかしながら派遣された諸博物

館で東洋の文物の現状を見ておくのは重要でした。スタインの第二回トルファン発掘、ペリオ

の敦煌の踏査の成果は研究に値しましたし、私をしごく羨ましがらせました。大英博物館とルー

ヴル博物館が購入したものは恐れるに足らぬものです。前者が五〇〇ポンドで購入したワグナー

コレクションは、二、三を除けば感心しませんでした。ニースでビゲロウ博士にお会いしました。博士はこの春にはボストンに帰って中国・日本部のために尽くしたいと述べておられました。ロンドンの山中商店で、すばらしい一双の屏風を見つけ、点検後に購入し美術館へ送ります。五〇〇ポンドはこの地でよくある法外なものではないと思います。二、三日後に乗船します」。

屏風が無事ボストンに届いたことは、三月二七日のホームズ宛書簡から確認される。また、美術館で留守を預かっていた富田幸次郎（1890〜1976）への二月一〇付けでは、「一四日ホワイト　スター・ラインのズィーランド号にて出帆」とあるし、ギルダー夫人二月二五日には「この前の木曜日にパリへの小旅行から帰りました」とある。

ここで富田について簡単に説明しておきたいが、筆者は一九五八年に三渓園で催された天心生誕記念碑式典で挨拶する富田の姿を「とても小柄なおじいさん」と記憶している。富田は京都市立美術学校を卒業後、一九〇六年に渡米して、ハーヴァード大学夏期講座受講、ボストン美術館嘱託を経て一九一〇年一一月ころに正規採用された。覚三は中国日本部の幹部候補として目をかけていたが、ウォーナーも「有能で繊細な少年で、もっと一緒にいて指導できればいいのですが」と覚三に語っていたという。富田が職場結婚したディキンソンは、ガードナー夫人に可愛がられ、夫人や覚三と一緒にオペラやシンフォニー鑑賞によく出かけていた。

▼二度目のインド旅行（一九一二年）

インド旅行に関する斎藤の記述—名義は古美術類の蒐集であるが、実際的には旧知のタゴール一家と旧交を温める—がこの旅行の実態を反映していたかを検証してみよう。覚三は一九〇八年頃から中国日本部を世界一級の東洋部にするうえでインド科の設立を提言していたが、一九一一年の出張も提言の実現を願っていたといえる。そうした流れから、一九一二年八月のインド旅行を見るべきであろう。

七月二七日にボストン美術館から覚三に電報が届いた。そこでインド美術品購入の打ち合わせのためにインド経由での帰米に予定を変更し、八月一四日に三島丸にて横浜からインドに赴いた。上海、香港、シンガポール経由でカルカッタに到着したのは九月半ばであった。カルカッタではスレンの屋敷に滞在し、プリヤンバダを紹介されたことはすでに述べた。一〇月にはブッダガヤ、マドラを巡遊した後、ボンベイ経由でヨーロッパに向かった。ボストンに戻ったのは一一月七日頃であった。

今度は、書簡によってインド旅行の行程を辿ってみよう。予定変更については、七月一〇日のレーン（エジプト美術が専門で、一九〇六年よりボストン美術館理事長1859〜1914）宛には、「八月一四日出港の佐渡丸に乗船予定で、八月末にはシアトルに到着、九月はじめボストン」と書

かれていたが、七月二八日のレーン宛に、「あなたの電報でのご提案に従い、スプナー博士と購入の計画を話し合うためにインドに赴くことを決意しました。とりあえずシンガポールに行き、郵船のことで会社名から NYL が正確）の三島丸に予約しました。八月一四日出発の JYL（日本カルカッタに行き、バンキプールには九月中旬到着予定です。今回の訪問が実り豊かなもので、当部にインド部門を設立することが可能か否か決定するつもりです」。

われわれのインド部門の端緒になることを願っています」。

バンキプールは西ベンガルのビハールの古都で、一八七三年以降、イギリス陸軍の拠点だった。この地には、アショカ王が滞在していた。覚三はむしろブッダガヤを再訪したかったのではなかろうか。実際、一〇月上旬にはブッダガヤを訪れたが、それに言及した書簡はない。

八月一五日のレーン宛の手紙は、スプナー博士に言及されている。

「七月二二日のお手紙によってわれわれとスプナー氏との関係について、電報でよりも詳しく知ることができ、喜んでいます。スプナー氏の計画が無駄な試みに終わったとしても、私のインド旅行は無駄なものとはならないと思います。私はある目的のために調査し、近い将来、

この手紙の後半には、九世紀末の十一面観音の非常に美しい立像（高さ七フィート）を新しいコレクションとして加えられるということが記されている（おそらく、四〜五月の奈良、熊本調査で見出したものであろう）。

八月二六日のフェアバンク宛には、宋代の優れた絵画の購入交渉を上海にいる長尾雨山に依頼したこと、美しい形状を持つ均整の取れた明の青銅器を七五ドルで購入し、発送手続きは山中商会に依頼したことが記されている。

九月二日　橋本秀邦（1881〜1947　雅邦長男）宛

明日土佐丸にてインドに向かい候

一七日　長尾雨山宛て

カルカッタ（コルカタ）出発前に書かれたこの手紙には、「鹿苑の遺蹟および烏紗国の故地巡回を終わり、明日孟買より欧州に向け出発」の後に中国名画集をガガネンドラナート（1867〜1938）とオボニンドラナート（1871〜1951）のタゴール兄弟に送って欲しいと住所を記し、「兄を天帝釈、弟を地帝釈と称す。二人の画印を贈りたいと思う」と書き、材質、装飾も支持している。

一〇月一二日　プリヤンバダ・バネルジー宛

今日、ヨーロッパへ発ちます。

ボストンに戻ってすぐに投函した一一月二二日の長尾宛には、東洋部鑑査委員に一年の任期で（長尾を）委嘱したことが記されているが、同封されたフェアバンクの辞令は一一月一五日付けである。覚三のボストン美術館東洋部における最後の〝御奉公〟はインド部を立ち上げる

ことであった。

一九一三年二月四日、タゴールが長男ロティンドロナート（1888〜1961）を伴ってボストンを訪問し、覚三とすき焼き鍋を囲んだ。これは単に旧交を温めるためではなかった。

覚三は最晩年まで東洋部の充実、とりわけインド美術関係とシルクロードの文化に強い関心を示していたが、ボストン美術館にインド部門が設置されたのは一九一七年であった。その前年、覚三が将来性をかってたインド人のインド美術専門家でインド美術のギリシア起源説を批判するクマーラスワーミーがキュレーターに採用されたのである。

第五章　岡倉覚三の人間模様

やがて私の父も死に、母も死んだ。

今では私は岡倉氏に対しては、ほとんどまじり気のない尊敬だけをもっている。

明かりも美しい。蔭も美しい。

誰も悪いのではない。すべてが詩のように美しい。

（九鬼周造「覚三の思い出」『九鬼周造随筆集』（岩波文庫））

1　九鬼家をめぐる人間模様

▼仏教徒覚三とキリスト教

岡倉覚三の父覚右衛門〈横浜では勘右衛門〉ならびに母この〈濃畑家〉の家系も福井嶺北の出で、父方の墓は、蓮如の孫が建てた超勝寺〈現在は西超勝寺〉門徒であった。覚右衛門作成の系図によれば、弟勘太郎は、出家して武生〈現在の越前市〉大宝寺住職であった。覚三が終生在家仏教徒であった点には異論がないであろうが、親鸞・蓮如の浄土真宗の敬虔な門徒ではなかった。

一四、五歳で大学に入学すると『大日本美術新報』を主宰していた大内青巒の曹洞宗に傾倒したが、むしろ明治一四年以降東大の講師であった原担山の大乗起信論などの仏典講義の影響が大きかったようだ。井上哲次郎も、哲学学徒の立場から原の講義に感銘を受けたと回顧している。三章で述べたように、覚三は一九〇二年のインド行でまずセイロンでの大乗に接するが、原の講義受講時から僧侶のみならず、民を救済する大乗に共感していたと云えよう。

覚三は、フェノロサに随行した法隆寺や聖林寺などで救世観音、十一面観音に出会い、信仰心のみならず美学の視点からも仏教への関心を深めた。琵琶湖を臨める三井寺〈園城寺〉別院法明院の天台宗桜井阿闍梨との縁は、フェノロサやビゲロウを介して生じたと関秀夫『博物館

の誕生』〈岩波新書〉に記されているが、異説もある。法明院には、フェノロサ、ビゲロウの墓と一緒に町田久成という帝国博物館の創設に尽力した人物の墓があるが、町田の別邸〈別邸とあるが、屋敷内の別棟のこと〉は、岡倉一雄一家や幸田露伴も住んでいた向島小梅にあり、桜井阿闍梨は上京時にここに滞在して法座も行った。関説では、町田の仏法聴聞会の招待者にフェノロサとビゲロウがおり、覚三も同席を許されたとある。

高名な親鸞研究者で大谷大学長も務めた佐々木月樵『仏教文化と教化』によれば、「山岡鉄舟居士〈幕末・明治の高名な剣豪 1836〜88〉が催した千僧供養で上京した折に、覚三より明治一八年に桜井阿闍梨を紹介された」とある。また、法明院が所蔵する桜井阿闍梨宛のビゲロウの書簡〈英語原文は不明で天心の訳文のみ〉には、「明治一八年中に 故桜井阿闍梨より不動真言を授かり、明治二一年夏まで引き続き日課篭りあり」とある。『岡倉天心全集』3巻は明治一六年としているが、一六は八と読めるし、一六年は史実としてありえない。

『岡倉天心全集』年譜や伝記類によれば、フェノロサ、ビゲロウが桜井阿闍梨の下で修業をし、諦信、月心という法名を授かったのは明治一八年九月二一日のことで、六日前の菩薩十善戒牒に続く梵網菩薩戒の修行の結果であった。すでに述べた明治二〇年元旦付けでフェノロサが桜井阿闍梨にニューヨークから出した年賀状には、「月心からもよろしくとのことです」とある。通訳として参加していた覚三が雪心の戒号を授けられたのは翌年五月であった。桜井阿

闍梨はそれから二年半後に東京で病死し、一〇代目法明院住職の直林寛良―阿闍梨（敬円1849
～1923）が覚三に真言宗実行会の丸山貫長に師事するようにアドバイスした。フェノロサは明
治一七年一一月に真宗西本願寺派の赤松連城（1841～1919）との対談で、ヘーゲルの弁証法哲
学と仏教教理相関関係について気づき、仏教研究に入った。翌年五月の鑑画会での講演「仏教
および仏教美術論」で、未来の宗教は改良された仏教以外に考えられない」という結論を示し、
「キリスト教の主要な概念と象徴性は仏教の概念およびその象徴性の特異なケースに過ぎない」
と主張した。その後、天台宗で得度したフェノロサは、セイラムで育ち、スペイン出身の父親
以上に苦労し、故郷には居場所がなかった。

　ビゲロウはフェノロサや覚三と異なり、時間があったから一人で法明院を訪問して修業に励
んでいた。東京での修業は、自らが多額の寄付で立てた小石川「円蜜院」の道場のみならず、
居住先の本郷加賀屋敷の修行部屋において、桜井阿闍梨が心配するほどハードなものであった。
それはビゲロウ本人が明治三二年に直林阿闍梨に宛てた書簡（覚三が邦訳）からも明らかであ
る。「加賀屋敷の修行室で毎日出来る限りの修行を行いましたが、桜井阿闍梨に「無理スルナ」
と止められたことがありました。この頃に桜井師が「密教を学ぶ者往々にして狂人となる」と
二回申されました。当時のことを振り返ってみると、当時の自分は余程危険があったのでしょ
う」。

すでに述べたように、覚三は、すべての一神教は同じ神を崇拝している兄弟であるというヴィヴェカーナンダと共通する宗教観を遅くとも三〇歳代には抱いていた。さらに、石ころにも木にも不可思議な力が宿っているという「アニミズム的」宗教観、自然観はタゴールと共通するものである。「アニミズム的」としたが、仏教にあっても、自然にある物に神が宿っているというう自然崇拝が見られるから、これは若いころから身につけていたものであろう。

覚三は横浜の本町というメイン・ストリートの絹貿易商石川屋（現在の開港記念館にあった）に生まれ、高橋是清（1854～1936）も学んだ英語塾に通った。是清は、ローマ字表記で有名なヘボン〈正確にはヘップバーン〉塾とバラー塾に通ったが、覚三は伊勢山のバラー塾でジェームズ・バラーの教えを受けた。英語教師は宣教師であるから、讃美歌とか聖書の一節も教えられていて、教え子には植村正久や有島武郎のようなクリスチャン改宗者も出ていた。その証は明治五年の第一回宣教師大会で、バラーが「自分の塾では生徒に讃美歌を教えている」と発言したし、明治三年頃に植村が「授業に先立ってバラー先生が聖書の一節を講じた」と証言している。

ところで、覚三が改宗しなかった理由としては、まだ六～七歳の年少であり、父親が浄土真宗を信仰していたことも関係しているだろう。八歳になると母親の菩提寺長延寺に預けられて漢籍を学んだ。ところで、覚三のキリスト教に関する二つの比較的知られた発言からは、カトリックへの

抵抗あるいは島原の乱への弾圧の記述には、信仰の自由の思想と反権力的な印象さえ感じられる。

▼　覚三の英文著作にみる宗教と美術

　一八九一年頃の「泰西美術史」講義録では、近世〈ほぼ現在の近代にちかい〉が中世と異なる特徴として自由民権の思想と耶蘇新教〈プロテスタント〉に言及している。後者では、免罪符の不当性をついた九五ヶ条を公表したルーテル（ルター 1483〜1546）の宗教改革の評価として、聖書がラテン語のものしかなくて平民は理解できず僧侶〈神父〉に頼らなければならなかった点について、「羅馬法王、僧侶の品行が腐敗したのを機に、ルーテルは、誰もがバイブルを読めないというのは神の教えに反するとして、各人が理解できる言語にバイブルを訳すべきだと提唱した」と評価している。これは蓮如が文字の読めない者（とりわけ女性）のため、仏の教えを絵で表したことと共通している。

　もう一例は一九〇三年刊行の *The Ideals of the East*〈訳文は講談社学術文庫『東洋の理想』参照〉から引いておこう。これは美術史の本であるから、当然ながら、それとの関連でキリスト教〈徒〉への言及がみられる。

足利期の名匠たちの時代この方、日本の芸術は、豊臣と徳川の時代にわずかばかり退を見たとはいえ、着実に東洋的浪漫主義の理想—芸術における最高の努力としての精神の表現を守り通してきた。この精神性は、われわれにあっては、初期キリスト教の教父たちの潔癖主義でもなければ、ましてや擬ルネッサンスの寓意的理想化でもなかった。

（一四九頁）

この思想—鎌倉および足利期の僧侶たちによって後世に伝えられるようになった南方禅は立派に個人主義の一派となっていた。その思想の霊感を受けて、鎌倉期の戦闘的英雄たちは、キリスト教の教会の宗教的英雄のごときものになった。

（一五二頁）

マテオ・リッチ（利瑪竇。イタリア人1552〜1610）は、ローマ・カトリック教の宣教師であったが、明の時代に中国に入り、彼の与えた刺激は、今や揚子江河口の諸都市に写実主義の新しい流派を顕著ならしめていた。この派の沈南蘋（ちんなんびん）が、三年間長崎に在住し、京都の自然派の基礎を置いた。

（一七六頁）

引用文は、京都の写実主義の三つの流れの一つに関連したものである。

島原のキリスト教徒たちの恐るべき大虐殺〈寛永一四＝一六三七年〉をもって終った一七

世紀のイエズス会派の侵害の記憶は、あるトン数以上の船舶の建造を禁止したり、オランダ人との交渉のために任命された役人以外の者で外国人と交渉しようとする者があれば、死刑を以て脅かされる結果をもたらした。これが西洋世界をあたかも鉄壁の彼方に締め出してしまった。

（一八九頁）

The Book of Tea（一九〇六年）は、いうまでもなくアメリカや英語圏の女流夫人たちに日本文化を発信したものであるが、すでに述べたように、聖書やキリスト教に関する覚三の教養が読者〈最初は講演の聴衆〉の理解を手助けするためにも多く引用される。ここでは、東郷登志子の『岡倉天心『茶の本』の思想と文体』（慧文社、二〇〇六年）の指摘を紹介してみたい。

まず、a cup は碗（tea-cup）と杯の意味があり、後者の場合には血の代わりとしてのブドウ酒が注がれると見ているから、利休が微笑みながら自害する七章 Tea-Master（茶の師匠）の茶会の様子は、あたかもキリストが一二使徒と過ごす祝いの席で、イエスの血と肉であるブドウ酒につけたパンを分かち合う最後の晩餐のシーンを想起させる。イエスはユダの裏切りによって十字架の刑に処せられたが、利休は主君（秀吉）の専制君主的な一存により一方的な死を宣告される。

最後の晩餐の註ではマタイ26、マルコ14、ルカ22、ヨハネ13があげられている。さらに東郷は天心がミルトン『失楽園』を読んでいてその最期を通して東西の融合を描こうとした」としている。

（一六〇～一、一七四頁）

もう一つは一九一一年の四月にボストンで行った講話「東アジア美術における宗教」Religions in East Asiatic Art では、黄金の阿弥陀が蓮華の上に座し、天国に向かう信心深い魂を迎えるモティーフについて、「その場面は、しばしばキリスト教の天国のように、楽器を演奏し、讃美歌を歌う天使が一緒に描かれている」とキリスト教美術を媒体にして仏教美術を理解させようとした。　筆者はこの説明にあるモティーフの具体例として平等院鳳凰堂における阿弥陀像を即座に思い浮かべたが、聴衆の婦人たちの中には、一八九三年のシカゴ万博の日本館＝鳳凰殿（覚三が英文で解説を書き、内装制作の指揮を執った）を実物や写真で知っていた人もいたであろう。

鳳凰殿の中心部分は鳳凰堂のレプリカであるが、藤原時代建築の特徴を持った京都御所の殿舎を採り入れてもいる。　内装は日本美術史の特徴を集約したものであり、鳳凰堂内部のレプリカではない。　覚三自身が英文解説パンフに、「ここに展示する鳳凰殿は実質的に宇治鳳凰堂の模造で、大きさをやや縮小し、また非宗教的な用途に適するように若干の変更を加えている」

が、鳳凰殿建築で覚三が果たした役割についてフェノロサが次のように語っている。

と記している（『岡倉天心全集』2巻、八頁）。この解説文からも覚三の建築への関心が明らかだ

何よりも最初に、この素晴らしい日本の展示が誰よりも美術学校校長の岡倉覚三氏の尽力によるものと言わねばなりません。宇治の平等院の美しいプロポーションと装飾を再現した展示館そのものから、小さな陶器の形や釉薬に見られる新しい傾向に至るまで、彼の賢明な助言の跡をいたるところに見ることができる。

（Ernest Fenollosa, "Japan's Future Position in the Worlds Art, 1893, may：ケヴィン・ニュート著、大木順子訳『フランク・ロイド・ライトと日本文化』鹿島出版会、一九九七年、五四頁引用）

ところで、異文化を理解させるための媒体と言うか比較は難しいが、覚三は、*The Book of Tea* で近松門左衛門を日本のシェークスピアとたとえ（一九五五年ドナルド・キーンが批判）、悲母〈慈母〉観音と聖母マリアを比べてもいた。西洋文化であるオペラ形式で晩年に認めた覚三の戯曲『白狐』White Fox をタンホイザー（ワーグナーが作曲した騎士タンホイザーと恋人エリーザベトの愛と魂の救済の物語に祝祭的な歌合戦が絡む）に比することが多いが、作曲依頼者レフラー

（ロェイフラー）・チャールズ（1861～1935）とのトラブルで曲はつけられていなかった。二〇〇七年に東京藝大で上演された『白狐』の作曲者戸口純は、ヴェルディーの『オテロ』を参考にした可能性も高いと推測している。また、二〇一五年には太平洋戦争中に東京藝大生が作曲していた『白狐』の譜面が発見された。

▼九鬼周造「覚三の思い出」

『白狐』戯曲第一稿は一九〇八年春に書き上げられていたが、最終原稿を仕上げたのは一九一二年秋以降である。その一年以上前の一一年六月に九鬼隆一の末息子周造（1888～1941：『「いき」の構造』の著者）が神田の聖フランシス・ザビエル教会に於いて洗礼を受け（霊名はアッシジのフランシスコ）、自分の本名を神父がラテン語で「九の鬼が円を造る」と訳したことを面白がっている。洗礼を受けた直接の理由は知らないが、「一高生にキリスト教が広められたのは、後のマルキシズムの流行に当たっている。私も『キリストの学び』を読みながら学校へ通ったこともあったし、北海道のトラピスト修道院に入ろうと思ったことさえあった」と回想しているが、後に文部大臣となる学友の天野貞祐（1884～1980）もキリスト教にかぶれていた。覚三が一九一〇年に東京帝国大学文科大学で「泰東巧芸史」を講義した折に、和辻哲郎は受講して感銘を受けたが、哲学科学生の周造は受けていなかった。「赤門あたりですれ違ったが

お辞儀もしなかった。私が引っ込み思案だからでもあるが、母を悲惨な運命に陥れた人という念もあって、岡倉氏に対しては複雑な感情をもっていたからでもある」と回想している。「母を悲惨な運命に陥れた」という加害者覚三のイメージを広めたのは松本清張『岡倉天心──その内なる敵』で、NHKでドラマ化され、二〇一二年に復刻版まで刊行されている。

以下では、覚三と波津子・周造の四半世紀の「関係」を辿ってみたい。波津子は二人の息子を残して離日し、駐米公使に任じられた隆一とワシントンに暮らし、陸奥宗光（1844〜97）夫人に勝るとも劣らずアメリカ社交界で人気を博していた。けれども、この地で一八九五年五月に次男三郎を出産後、体調が優れなかった。覚三が欧米視察を終えた頃に、再び身重になっていた。そこで隆一に依頼されて波津子をエスコートして一八八七年一〇に帰国した。船上で波津子から隆一の女癖の酷さを聞かされた同情はやがて恋心に変わっていった。

覚三と波津子を接近させることになった運命の赤子こそ、『いき』の構造』で名を成した哲学者九鬼周造である。第四章で紹介した『グレイト・ウェイブ』は高い評価を得ているが、周造を波津子と覚三の子とした点、つまり、「（ドイツの哲学者）ハイデッガー（1889〜1976）と覚三の絆は、非嫡出子の周造が一九二〇年代に教えを乞うことでさらに親密になった」（邦訳一四四頁）は、明らかに誤りである。

以下では、九鬼周造「岡倉覚三氏の思い出」と「根岸」《九鬼周造随筆集』岩波文庫》に注目

する。「根岸」は、『父天心』同様に全米全権公使九鬼隆一とともに覚三と波津子・周造関係の一次資料である。

私が八、九歳の頃、父は麹町に住んでいたが、母は兄と私を連れて中根岸の御行の松の近所に別居していた。そのころ岡倉氏の家は上根岸にあったが、よく訪れて来られた。〈中略〉父親は何かの都合で母を岡倉氏に託して同じ船で日本へ帰らせた。私は母の胎内にいたので、母が日本に帰ってから生まれた。母と岡倉氏はそれ以来親しい間柄であって、私たちは岡倉氏を「伯父さん」と呼んでいた。母は根岸の家では習字と琴とお茶と生け花ばかりしていた。岡倉氏はたいてい夕方から来られ、中二階で母と夕食を共にされた。酒の徳利が目についた。私はいつも母の膝にもたれながら岡倉氏の話を聞いた。朝鮮で虎に出会ったという話も覚えている。岡倉氏が美術学校に私を連れて行ってくれたことがある。今ありありとその画が眼底に残っている。

岡倉氏についてもう一つ思い出すのは、大学を出たての私に浜尾氏が、岡倉氏がパリでベルクソン Bergson (1859〜1941)——一九二七年にノーベル文学賞を受賞し、サルトルよ

り早くに実存主義哲学を提唱─の講義を聞いたと話されたことを聞いている。

　ベルクソンがコレージュ・ド・フランス教授であった期間は一九〇〇年から一四年であるが、この間に覚三がパリに滞在していたのが一九〇八年五・六月と一一年一月末であるが、最近になって後者であることを示す日誌が公けにされた。ベルクソンに論文を読んでもらっている周造は、「岡倉覚三氏の思い出」を「岡倉氏がコレジ・ド・フランスの講堂でベルクソンの講義に耳を傾けていた姿を想像するのは私にとっては興味のないことではない」と結んだ。

　覚三がフランス語の講演を十分に理解できず、周造の回想によれば、ベルクソンは一語一語明快に話してくれ、講義でもそうであったというから、英語に堪能でフランス語も読めた覚三は、に英訳してもらったのではと推測していたが、同席した友人（ビゲロウであろう）哲学という専門の話は半分くらい理解できたであろう。

　周造は欧州滞在中に *The Book of Tea* と *The Ideals of the East* を耽読し、知人のドイツ人やフランス人にプレゼントしたというが、ベルクソンにもそうしたであろう。周造によれば、スペンサーや神秘主義に傾倒していたベルクソンはフェノロサのことも知っていたはずであるが、タゴールがベルクソンの哲学について質問されたときに、「インドでは往古からこの哲学を持っている」とこたえたという。端的に言えば、覚三と周造とは人脈でも類似していた詩人

哲学者だったのである。

▼波津子と和田三郎

ところで、波津子が府立巣鴨病院に入院させられたのは、覚三がインドから帰国するわずか三日前（一九〇二年一〇月二八日）であった。そのために、覚三は波津子と会うことができなくなった。波津子の離婚の申し出を数年間拒み続けてきた隆一は離婚を正式受諾していたものの、二人が会うことには我慢できなかった。月並な小説なら「波津子を救い出せなかったのみならず精神病院という地獄を味あわせてしまった自分の不甲斐なさに、覚三は悔し涙を流した」となるが、覚三は帰国直後に波津子の境遇を聞いて似た感情を抱いたであろう。

それから一〇年以上の歳月が経過した一九一三年九月末、覚三の遺骨が五浦に分骨された折にも、波津子は巣鴨病院に閉じ込められていた。基は五浦の土饅頭の前で、一雄に向かって「あの人〈波津子〉も不運な人だったね。ここに葬ってあげることが、ほんとうに所を得たものでしょう。」と言いながら、懐から角ばった紙包みを取り出した。それは波津子の小照〈肖像写真〉であった《『父岡倉天心』三三三頁》。

叔母の妙が基から聞いた話では、「波津子は髪を切って高頭巾を被って謝りに来たことがある」という。一八九八～一九〇一年の出来事であろう。次の周造の記憶も、その頃のものである

る。「母は急にひとり京都へ行くことになった。父が母を岡倉氏から離すためである。岡倉氏は母の膝にもたれている私を顧みながら、荘重な口調でこの児が可愛そうですといった。岡倉氏と母との交際に対する岡倉夫人の嫉妬というようなこともその後耳にしたことがあった」。

事実、周造と三郎は隆一の部下の家に預けられている。

波津子は、一九一九年に荏原郡〈現在の世田谷区〉の松沢病院に転院させられ、一九三一年に七一歳で亡くなるまでほぼ三〇年を精神病患者として過ごした。その後、染井にある覚三の墓から徒歩五分たらずの墓に埋葬されたのは何か因縁めく。松本清張は一九八三年に波津子の墓を見つけ、その死が昭和六年であることを知り、前述した『父岡倉天心』の誤記を指摘した。

なお、星崎波津子の墓を建立したのは周造の息子隆一郎であった。一〇年ほど前に墓閉いされた。

清張が和田三郎について知っていたのは、『岡倉天心全集』6、7巻の書簡と別巻の年譜のみであった。初版より約三〇年後の二〇一二年に刊行された河出文庫の「帯」にある「新たに資料を発掘し、天心の人間性を精緻に描いた異色の評伝」というのは誇大広告であろうが、「帯」とはそういうものである。波津子と和田三郎の出会いは因縁めいている。しかも『九鬼と天心』には多くのフィクションがあるし、和田三郎の妻絹が著した私家版『三郎』にも、記憶違いがあるだろうから、そのつもりで読んでほしい。私や古志郎の推測では、絹は夫から聞

かされていた話の記憶と三郎本人の日記とかメモ類、書簡、さらには三郎の友人・知人からの
ヒアリングを参考にこれをまとめた。

　松沢病院では、若い東大出の和田三郎という医師が波津子の担当医となった。

「星崎さん、ご機嫌はいかがですか。今度配属になった和田です」

　和田は彼女に優しく声をかけた。彼女の病状は回復の見込みのない状況にあったのだが、
それまで無表情であった波津子が和田の顔を見て急に興奮し始めたのだ。和田のことを食
い入るように見つめ、ひと時も目を離そうとはしなかった。回診に付き合った院長は、
「どうしたのかな。こんなことは初めてだ。久々に顔に表情が出ている。和田君が若くて
魅力的だからかもしれんぞ」

　生真面目な和田三郎は「冗談はやめてくださいよ」と恥ずかし気に口を開いた。

「いや、一概に冗談ともいえないのだ。実はこの患者は若いころに不倫事件を起こし、そ
の結果精神の異常をきたすようになったようだ。後でカルテを見ておいてくれたまえ」

　精神科医だが、経験の浅い和田は、まだ患者の扱いが不慣れで少なからず動揺していた。

「星崎、星崎…あっ、これか」

　長期入院の波津子のカルテは分厚く、最初の方の黄ばんだ紙をめくっていると九鬼隆一

という文字が目に入った。

「九鬼隆一だって？　すると星崎さんは…」

周造の兄で波津子の次男も三郎であったが、和田三郎は医師の守秘義務を知りながら、長男は異母兄の岡倉一雄で、父は覚三であった。和田三郎も次男で三郎であった。叔父の由三郎だけには話すことにした。

「この事実は二人だけの胸に留めておくことにしよう」

由三郎はそう応じたが、三郎も最初からそのつもりであったので、もちろん同意した。

以上のことは、『岡倉天心―その内なる敵』にも紹介されているが、三郎の妻絹が古稀のときに私家版としてまとめた『三郎』（全一〇章）に記された次の話は、おそらく結婚後に三郎が妻に語ったもので、ほとんど知られていない「事実」である。『三郎』第一章根岸には、九歳になった三郎が和田家の養子となって、中根岸の覚三の屋敷の別宅に暮らしていた頃の記憶が記されている。

「〈立春も過ぎた日〉雪の積もった蛇の目傘を傾けた女の人が、静かな笑顔を見せて入って来、爺やに何か話しかけている。古代紫の高頭巾に淡い鼠色のコートを着たその人の美しさ、その風情こそこの世のものとは思えない姿に、三郎は子供心に呆然と立ちすくんだ。生まれて始め

てみるものであった。その人は三郎の傍により、「三郎かい」と小首をかしげて微笑んだ。そ
の人こそ、後に知る星崎波津子であったのである」（一七頁）。

2　和田三郎一家

▼三郎の生い立ち

　九歳になったころの記憶にタイムスリップしたので、三郎の生い立ちから幼少期までの足跡
を辿ってみたいが、幼少期の情報は『三郎』やわずかな関係者の書簡しかない。
　『岡倉天心全集』の年譜によれば、三郎は一八九五（明治二八）年七月一日に東京で生まれ、
生みの母は八杉貞であるが、四歳ごろは上高井戸（現在の杉並区内）の北村和吉夫妻が親であっ
た。『三郎』には、"立派な人"＝覚三が来ると三郎は必ず呼ばれた。その人は時折アメリカ
玩具などの土産を持参したが、三郎は玩具で遊んだことなどなかった。その人は菓子や立派な
に行き、半年以上来ないこともあった」とあるけれども、覚三がボストン美術館に就職したの
は一九〇四年であるから、アメリカ行きというのは間違いである。根岸から文京区小石川の誠
之小学校に通っており、一年生のときに波津子を見たのである。
　三郎の存在は、岡倉家一族、少なくとも覚三の弟妹、妻子たちには公然の秘密であったけれ
ども、プライヴァシーに属す事柄とされてきた。もっともある時期から、由三郎一家には親戚

の子として受け入れられていた。それが世間に公にされたのは、『岡倉天心全集』6巻（一九八〇年）の編纂担当者古志郎の決断によるものであった。古志郎自身がエッセイ風と評した全集解説には、「学者の端くれでもある私にとっては、人間天心の実像を可及的に正確にするためのドキュメント（遺言状や書簡など）を恣意的に隠すことなく公にすることが正しいと考えざるをえない。しかも、天心も三郎も逝いて数十年を経ている今日である。それは、まず天心直系の孫である私のなすべき義務であろう、というのが熟慮を重ねた私の決意であった」とある。三郎と覚三との関係に立ち入る前に、『岡倉天心全集』解説から三郎の数奇な生い立ちを辿ってみよう。

　八杉貞と覚三が親密になった経緯は不明であり、「酔った折に」という清張説には全く裏付けがない。貞は一族きっての美人で覚三より六歳年下であった。戸籍上では叔父と姪の関係に当たっていたが、貞は覚三を一族のヒーローのようにみていたに違いない。それは後述する貞の弟直の覚三への思いにも示唆されていた。三郎を出産したのは、上高井戸の農家北村和吉方であり、三郎と名づけられた子は北村家に入籍された。幼児時代に三郎が父とは知らずに　〝立派な方〟と会わされたことはすでに述べたが、三郎は小学校入学前の明治三二年、谷中初音町の覚三の屋敷内に住んでいた部下の和田政養の養子にされた。和田が由三郎の家の「女中」〈三郎の実母と同じ貞という名前〉を後妻にしたことがその背景にはある。

覚三は、東京美術学校を辞めた同志と前年に谷中初音町の、現在天心公園になっている場所に日本美術院を設立するとともに住居を建てていた。ここに越したのは明治三三年秋以降と思われる。同年九月の手紙の差出住所が中根岸とあり、翌年五月の一雄の住所が谷中初音町とあるからである。

三郎が二年に進級した明治三四年に覚三はインドに旅立ったが、三郎は、色の黒い男〈多分コヒラと言うインド人〉を屋敷で目撃していた。三五年一〇月に覚三は帰国するが、この時期に三郎には新たな運命のいたずらが訪れた。養父の和田政養が病死したのである。もちろん覚三が貞に三郎の扶養費を送金し続けていたが、三郎の生活環境は一変した。最初の転居は政養の長男〈最初の妻の子〉が理髪業を営んでいた川崎であった。けれども日露戦争勃発後に、義母貞は、三郎を佐原〈利根川の水郷〉の実家で育てることにした。貞は三郎のことを可愛がってくれたものの、単調な生活は三郎に川崎の縁日や横浜の賑わいを思い出させた。

明治三七年、覚三は由三郎や中国旅行で苦楽を共にした早崎に三郎の将来を委ねることになり、東京の中学に入学させる希望を伝えていたという。かくして、三郎は千駄木の早崎邸に引き取られることになった。ところが、明治四〇年三月二二日付けの熊谷町の剣持忠四郎宛の手紙には、「別紙九〇円也。参四五月分封入仕候。一週間上京し、日暮里の浄光寺〈諏訪神社隣接〉に滞在している」とある。覚三が剣持に送った月三〇円というのは、三郎の養育費であろうか。

剣持とは誰なのであろうか。清張も、剣持宛のこの書簡を紹介し、思春期の三郎が剣持家で養育されていたことに言及したあと、後述する一九一二年の覚三と三郎の往復書簡二通を紹介している。

▼二人の孫の出会い

三郎と覚三との感動的な対面を含め、明治三七年以降の、中学生三郎について述べるのであるが、古志郎と三郎遺族との親密な交流が生まれたからこそそれが可能になった。古志郎がいくら直系の孫であっても、三郎の遺族からの同意が得られなければ、書簡の公表や三郎の数奇な生涯を世間に発表することはできない。三郎の存在について公表した古志郎であったが、『祖父岡倉天心』（一九九九年）や遺稿『忘れ得ぬ人々』（二〇〇一年）でも、三郎の遺族―妻絹と長男祐一にはふれないまま、二〇〇一年四月に他界した。それは三郎遺族との「約束」を果たしたのかもしれない。もっとも、祐一は親しい人物には「自分が天心の孫である」と話していた。もう四半世紀以上前になるが、アフリカ研究者で京大の後輩、赤坂賢が筆者に明かしてくれた。

和田絹の名が『岡倉天心全集』別巻編集後記の最後にあることや、絹から『三郎』を送付されたのも、古志郎と三郎遺族との出会いがあったからに外ならない。それは今から六〇年以上

も前に遡る。　古志郎に倣えば、「学者の端くれで、歴史研究者である筆者は覚三の直系のひ孫であり、古志郎や祐一が亡くなってから十数年以上が経過し、筆者も古稀を過ぎ、祐一には子がなく、今回がラスト・チャンスかもしれないという決意をした」。けれども、以下の記述が小学生時代の筆者の記憶によるものであることを予め断っておこう。

昭和二八（一九五三）年四月、古志郎が同志社大学法学部（国際政治学）教授に田畑忍学長—土井たか子の恩師で氏の永世中立論は平和主義・護憲のバックボーンとなり、古志郎の非同盟運動論とも重なる—に請われて就任することになった。当初は五年契約であったが、実際は二年半にすぎなかった。この期間に古志郎家族と祐一家族の交流はとても密なものであった。祐一は、フィアンセも同伴するようになり、レコード・プレーヤーでチャイコフスキー、ビゼー、ムソルグスキーなどを聴いたりもした。絹と一緒に河原町のうなぎ屋で食事をした記憶も残っている。当時二六、七歳の祐一は京都大学大学院でフランス文学を専攻後、言語社会学に関心を持ち始め、人類学者の梅棹忠夫と親しくしていた。カラコルム帰り？の梅棹氏の講演を聞いたが、中学の国語教科書に梅棹の「ウマオロチョン」を見出して驚いた。名門洛星高校でフランス語の非常勤講師をし、映画館でフランス語会話をものにしたというが、音声学からフランス語のカナ表記を検討しており、関西学院大学でフランス語を教えていた。絹は女子短大の寮母をしていた。

筆者の記憶では、左京区か北区の借家に和田家族を訪ねたのは梅雨の時期であり、うっとうしい小雨が降っていた。古志郎一家は御所御苑内の宗像神社神主次男高屋貞国が同志社の院生で知己だったので、離れを借りていた。和田宅はそこからタクシーで一五分くらいであった。

和田宅は、三郎が第三高校受験の折に宿泊した田中町からも近いところであった。

昭和三〇年夏に、古志郎一家が世田谷〈旧荏原郡〉に戻ってからも祐一が上京した折には桜上水の我が家に泊まり、上高井戸に出かけたことを覚えている。上高井戸は桜上水からさほど離れておらず三郎が育った土地であったから、祐一はここに出かけ、感無量だったであろう。

余談だが古志郎の同志社の院の教え子で親しくしていた松居直（すなお）は児童書の福音館の創設者であり、法隆寺の夢殿をテーマに天心のことも書いていた。

▼天心とタゴールの魂の触れ合い再現

一雄は一九一八（大正六）年二月に父親が再訪を果たせなかった東北インドの大都市カルカッタでタゴール家の客人として一カ月を過ごし、とりわけスレンの若殿にずっと案内をしてもらい、覚三の滞在中にインドの未来を語り合った"ベンガルの志士"にも会ったという〈ベンガル志士については岡倉古志郎『祖父岡倉天心』所収論文参照）。

『父岡倉天心』収録の随想の一つが「父天心入竺の跡を辿る」であるが、ここには東京帝国

大学に留学していた、一雄の知人ムカージの姿も見られた。このすぐ後に「お世話のお返しを

なさい」と基（元）に背中を押され、一雄は日印貿易に手を出した。具体的には医療機器の輸

出であり、そのために共同出資で工場も経営していた。おそらく窓口はロンドンで経営学を学

び、実業家になっていたスレンであろうが、一雄は経済学部中退で会社勤めの経験もなかった。

第一次大戦後の戦争ブームが終わった上に関東大震災（一九二三年）で〝武士の商法〟は破綻

してしまった。赤倉も売りに出し、五浦だけが残り、一雄一家は四街道で慎ましい暮らしになっ

た。

　かつて「ばあや」のいた古志郎が奨学金によって高校、大学に通い、大学で『帝大新聞』に

入った理由には給与（大卒初任給が五〇円時代に一年五円、二年一〇円）をもらえることがあった。

同新聞に採用されるのは大変で、古志郎と一緒に採用されたのは、ＮＨＫ「連続テレビ小説」

「とと姉ちゃん」で有名になった『暮しの手帖』名編集長の花森安治であった。花森の卒論は

漫画論で岡本一平にインタヴューしたが、一平は赤倉の山荘に滞在したこともあり、『朝日新

聞』時代の一雄と親しかったから、古志郎が花森に紹介したのかもしれない。

　インドから離れたみたいだが、四街道時代に古志郎のインド研究、天心研究の出発点と言えよう。こ

『理想の再建』〈一九三八年〉の刊行が古志郎が蔵で「発見」したノートを翻訳し、

のノートこそ、"Awakening of the East"《東洋の覚醒》の書名で知られる覚三がインド滞在

中に執筆したノートであり、「祖父天心は国際主義者であった」とあとがきに書いたのは、古志郎の彗眼であった。その二年前に東京電灯〈現在の東芝〉に就職が内定していたが、左翼学生運動に積極的に加わっていた古志郎は、内定を取り消された。そこで企画院に入所し、近衛文麿を総裁とする東亜研究所の創設準備のために第五部英国班に属したが、インド班に属した武蔵高校からの親友前橋正二〈バイオリニスト汀子の父〉との共訳『イギリス植民地経済史』三巻が刊行されたころには総合インド研究室研究員であった。

第二次大戦後の一九五五年にバンドン会議が開催されたとき、スリランカのコロンボでアジア・アフリカ人民連帯会議が開催されると、インド亜大陸に足を延ばしてタゴール国際大学のあるシャンティニケタンにも足を延ばしている。筆者が覚えているのは「大学の寮の壁や天井がヤモリだらけだった」という話だけであるが、タゴールの甥の画家の孫アミテンドラナート・タゴールや大観、春草、荒井寛方らと交流のあったナンダラル・ボース老画伯や、プリヤンバダ・デヴィの近親らと会った。ここに覚三とタゴール翁の魂の触れ合いが再現された。古志郎は「祖父たちに倣って、私たちも私利私欲のない日印の文化交流を復活させましょう」という呼びかけに応えて、「インド、日本に当然中国も加えた文化交流を推進することがアジアの平和を築く上に貢献するでしょう。『アジアは一つ』であり、『平和は一つ』ですと述べたという。

古志郎はスカルノの著書の翻訳や『ネルー首相の秘密』を著したり、非同盟運動の研究や運

動支援を実践した。一九一六年に初来日した折に五浦で可愛がってもらったタゴールの思想の中に、非同盟運動に通ずるものを見出していた。「タゴールの思想は、真正な民族主義と真正な国際主義との見事な調和物であったが、このことが反植民地主義と平和共存の思想の結合と有機的関連をもっている」。それは覚三がアジア主義者ともてはやされた一九三〇年代に「国際主義者」とみなしたこととも共通点を持っていたのだろうか。古志郎は、アジア・アフリカ問題を中心とする国際政治学者であったが、世間では資本主義と戦争をテーマとした『死の商人』（岩波新書、一九五一年初版）や『財閥』（カッパ・ブックス、一九五五）で知られた。

▼言語社会学者

覚三の弟由三郎は、研究社から多くの英文学シリーズの翻訳を出し、立教大学英文科の設立者の一人であったので、英文学者と言われることが多い。けれども、上田万年に師事し、国語教育の政策立案とか、音声学が専門でラジオ英会話初代講師でもあった。天心の甥には岡倉秋水（学習院でフランス語）、岡倉一郎〈ドイツ語〉教師もいたが、その由三郎に世話になった和田三郎の息子和田祐一はまさに言語社会学者であった。

大東文化大学図書館別館所蔵の英文天心著作集にある蝶々は、森英恵ではなく、覚三デザインであるが、祐一は、白水社文庫クセジュの papillon 『蝶』の翻訳をしている。「自分は天心

の孫だ」と明かした京大の後輩にアフリカでの蝶採取を依頼したこともある。虫嫌いの三郎と異なり、祐一は蝶の採集もしていて、標本の作製を次兄捷郎（かつろう）に手ほどきしてくれた。『月刊みんぱく』の追悼文に、「いまは胡蝶となって翔然と天を翔んでおられるでしょう」とあるのは祐一の蝶好きを知ってのことである。児童文学翻訳の神様ともいえる石井桃子との共訳『リスのパナシ』を福音館書店から出してもいる（一九九二年で七刷）。

言語学者としての多彩な研究成果の一つには、エスペラントのような人工言語を研究したシェルネの翻訳（一九六四年）があるし、民博の刊行誌をひも解けばポリネシア、西アフリカの言語、バスク語、フィンランド語などと対象が多岐にわたっている。ロシア語もできたことは、古志郎にロシア語を教えていたことから明らかである。学部時代はフランス語に特化していたが、大学院では梅棹やスワヒリ語辞典編纂者和崎洋一らとフィールドを重視した研究を開始し、京都大学人類学研究会〈通称近衛ロンド〉で活動し、一九七〇年には『季刊人類学』創刊に尽力した。さらに、一九七四年から梅棹が所長を務めた国立民族博物館の設立準備に参加し、終生ここを拠点に研究を続けた。

博物館の展示方法にも祐一のアイディアが採用されていた。電光掲示板が採用される以前には、一九言語の文の四要素を示すのに空港、駅、テレビの番組などで見られた板をバタバタ動かして時刻や順位などを示した方式を採用した。その例文は「少年は父親に手紙を書いた」で

あった。父からの手紙に感動した三郎が覚三に返事を書いたという逸話を知っていて、祐一が

この例文を選んだだとするのは、考えすぎであろうか。

▼三郎への「父性愛」と〝罪の意識〟

明治三七年に千駄木の早崎宅に引き取られてからの約三年間、三郎はどのように過ごしてい

たのであろうか。覚三が早崎に写真術、中国語、絵画などの勉強をさせ、中国調査やコレクショ

ンの右腕になっていたことは前述した。そうした世話への見返りというわけではなかろうが、

早崎を八杉貞と所帯を持たせていたので、由三郎とも相談の結果、三郎は早崎宅に引き取られ

た。それによって三郎は実母と暮らすことになるのであるが、赤子で母と切り離された三郎に

とって貞は瞼の母ではなかった。けれども、一緒に暮らしていると北村の母とも、養母とも異

なるものを早崎貞に感じるようになった。しかしながら、ほどなくして貞が病に倒れ、臥

せったきりになってしまった。他方、早崎は、博物館や覚三の手伝いで中国に出張がちであっ

た。三郎は二歳下の異父弟から「田舎者」と馬鹿にされ、中学受験に失敗し、塞ぎ込む日や母

に甘えたかった日もあったであろう。

覚三は、この薄幸な子の身の振り方に腐心したあげく、明治三八年に入学した谷中中学二学

年の新学期前に埼玉の熊谷中学（現在の熊谷高校）に転校させることにした。熊谷には美術院

で庶務会計を担当していた剣持忠四郎（1864〜1909）と千代夫妻が暮らしていた。剣持は、美術学校開校期の数年を体操科助教授として務め、美術学校騒動で覚三に忠実であった。覚三から三郎の養育を頼まれた頃の剣持は、故郷の熊谷でスッポン養殖の仕事や養鶏所を老後の小遣い稼ぎに計画し、覚三は養育費の仕送りとともに、事業への資金援助も考えており、美術院の「退職金」を小切手で送ったという。

清張は、次のように断定した。「明治四二年一〇月、剣持も熊谷市で死んだ。天心は剣持の遺族に金五〇円を香奠に送っている。かくて天心は、自分を長年苦しめてきた、ある意味では彼の暗黒面における〝最大の敵〟からはじめて解放された」（『岡倉天心──その内なる敵』二九七頁）。天心は三郎が自分の非嫡子であることを知っており、養育費を定期的に送っていたかつての腹心を〝最大の敵〟としたわけだが、金銭の無心を想像させる手紙もあるけれども、剣持は薄幸な少年を真っすぐに育てたいという意思と、美術学校以来の尊敬の念は不動のものであったと考えたい。清張の剣持についての情報は、塩田力蔵「嗚呼日本醜術院」によっており、その後の新資料からは剣持は几帳面で金に汚い人物とは思えない。

また、覚三は金銭で事を解決できたとは思っていなかった。古志郎の解説の父子関係の説明は身内の甘い評価かもしれないが、一つの見解として紹介しておく必要がある。

「自ら薄幸の児たらしめてしまった悔恨と自責の念からでもあろうが、天心の三郎にたいす

る愛情の深さや心くばりのこまやかさ、真摯さは当然のこととはいえ感銘させられるほどである」。「コマチーの愛称で嫁いだ後にも溺愛した一人娘の高麗子は別格として、天心がもっとも愛した子はこの薄幸の子、三郎だったと信じてよい」《岡倉天心全集》6、三九四、三九八頁）。

『三郎』には、「中学生の最後の年の二年前に剣持に連れられて来た道を今度は一人で進んだ」とか、「角三は三郎の白線の帽子を見て、よかったねと言った」とあるが、このあたりの記述はフィクションである。なぜなら、三郎が第八高等学校（名古屋帝大予科）に合格したのは覚三の亡くなった翌年であるし、剣持は明治四二年に亡くなっている。以下では、予め断ったうえで、書簡によって「裏付け」が取れる一九一二〈明治四五〉年の夏に三郎が五浦を訪れた場面として紹介しておこう。『岡倉天心全集』の年譜に従えば、それは七月一三日から二六日の「ある日」であり、熊谷中学四年の七月に一人で五浦に出かけて行った。

　運ばれた茶をすすりながらおもむろに、口を出る父の言葉のひとつひとつを聞いていると今日ここに招かれた訳がわかってきた。
　父「私は滅多に逢えないのだから、叔父（由三郎）を私と思って孝養を尽くすように。直子叔母を母と思って恩を忘れてはならない」と諭した。この後で「大学卒業までの資金は叔父に託してあるが、時宜を得て、三郎に手渡すことになっているから今は学業一途に進

むよう、もう一人の人間として生きる計画をしなければならない時が来たと思い、今日は
そのことを話そうと招いたのだ」。

三郎はその夜、生まれて初めて父と枕を並べて床に就いた。もう何も語らない父は、闇
の中に咳一つせず波の音ばかりが枕に響いた。この時期の夜明けは早く、三郎は松林の向
こうの巌の上の家の方に歩を進ませていった。昇りつつある陽は、太平洋に続く波を少し
ずつ輝かせていった。足音に振り向くと、父がこちらに歩いてくる。三郎の傍らに佇むと、
「ここは日の出が美しい」といった。この後の朝食時にはこんな会話が交わされたようで
ある。

父「この夏休みはどのように過ごすのかい」

三郎「まだ何も考えていません」

父「海もいいが、山もいい。志賀高原の夏は悪くない」

肉体の不調を感じていた覚三は、温泉もある赤倉に土地を購入しており、その山荘に籠
ろうと考えていた。

覚三は「これを旅行に使いなさい」と三郎に懐紙に包んだものを手渡すことにした。下り
にかかる雑木林の処に立って見送る父に、三郎は振り返って会釈した。

これより一年後の六月六日付け三郎宛書簡「入学費用として二百円送付します。京都入学後
は剣持夫人に手当を送ります」が参考にされたとも思える。なお、この書簡には「当地（五浦）
へ御文通は英文にて差し出してください」とも書かれていた。三郎と会うおよそ一カ月前に覚
三は遺言書《英語でWillとサイン》を認めており、経済的な心配なしに大学で学ぶこと、由三
郎の家族の世話になるようにと伝えたかったのであろう。ただ、残念なことに三郎の面倒をよ
く見てくれた長男韓一がこのころ他界した。

明治四五年の四月二一日に孫古志郎が生まれ、覚三は祖父になったばかりであったが、八月
一四日には三島丸にて横浜を出港し、インドへ向かった。覚三が三郎に手紙を出したのは瀬戸
内海上からで、一九一二年八月一七日と記されている。「およそ一年間留守にするが、心身と
もに気をつけて勉学に励むように。剣持夫人によろしく伝えてください。ボストンの連絡先は
例の如く、Museum of Fine Arts Boston Mass.U.S.A.」というものであった。

しばらくしてから、三郎はこのアドレスに英語で手紙を出した。

「先日はお目にかかれて嬉しかったです。」はI have been glad to saw you the other day.
と完了形を用いているが、to see という不定詞が過去を意識して to saw という誤りをしてい
たが、浪人中は由三郎の家で猛勉強をし、翌年には第八高等学校に入学できたのである。The
other days というのはもちろん、五浦で会った日のことであり、覚三が三郎にも読める英語の

本を送る約束をしていたことが分かる。この英文手紙はワタリウム美術館「岡倉天心展」（二〇〇五年二〜六月）に展示されたから、その図録『岡倉天心　日本文化と世界戦略』の二四八〜九頁に掲載されているが、My lodge is Mangoro Okubo's as before. Miss. Chiyo said, Yorosiku to you. のMiss. Chiyo を大久保夫人としたのは明らかに剣持千代であるが、大久保は千代の旧姓であり、牛込区下戸塚〈高田馬場と西早稲田の中間〉が住所であった。

▼三高受験に失敗

大学受験期を迎えた三郎は、京都の下田中村〈京大に徒歩でもいける〉に大久保清三の妻の親戚がおり、学風にも憧れて第三高校に受験願書を出願した。このとき戸籍を取り寄せてみて、自分が北村家という家の人間であることを知ったことは、思春期の三郎にとって想像を絶する衝撃であったであろう。また、卒業試験とも重なったし、転校や環境変化もあり、五年時には一高を受験する友人と猛勉強しはじめたが、三高合格には力不足であった。

覚三は入学費用送付の書信冒頭の余白に、「父も七月上旬出京、中旬には奈良京都に所用で行くから、京都の宿所が定まったら知らせてくれたらぜひ会って話をしよう」と書き、三郎との再会を楽しみにしていた。年譜と照らしてみると、七月九日に上京し、基の隠居所として建てた田端〈正確には滝野川〉の家に宿泊し、二〇日に五浦に戻った。上京中には六月に二二歳

の若さで亡くなった韓一へ線香をあげに行っただろうし、身内のみの一雄の結婚披露宴を行い、ヨチヨチ歩きをはじめたばかりの初孫古志郎に癒されたであろう。

三郎は京都の宿所が清水宅に決まると覚三に連絡しており、父に再会できるのを楽しみにしていた。ところが七月一三日付け〈五浦の消印は一六日〉の父の手紙には、「このほど用事が出来て残念ながら京都には行けなくなってしまった。試験成績如何かをご通知ください。来月六、七日ころには上京しようと思っている。無事なのでご安心ください」と書かれていたが、この手紙が京都に着いたときには試験に不合格で傷心の三郎が東京に帰宅していた（七月一九日付けで転送）。

覚三は予定通り八月五日に上京し、七日には病をおして古社寺保存会に出席し法隆寺金堂壁画保存について提案し、建議案を作成、九日には牧野伸顕から要請されていた明年度の日米交換教授を受諾し、一一日にはプリヤンバダ宛でインド滞在中に世話になったタゴール家の人々に着物類を形見の品として下谷の郵便局より送っている。今回の宿泊先は湯島〈龍岡町〉の旧橋本雅邦邸だったから、所用の間に三郎と会ったと思いたいが、記録は何もない。この時に会えていなければ、前年の五浦が父子の最後の出会いとなった。

八月一六日に妻、愛娘、妹に伴われて覚三は、赤倉へ静養に出かけたが、その半月後には死去した。覚三本人が〝お迎え〟が近いことを感じていたことは、八月二日のプリヤンバダへの

英詩『戒告』は、日本語の辞世とされている詩句と内容が同工異曲であった。

弔ひ来ん人を松の影

十二万年明月の夜

落ち葉に深く埋めてよ

呼びかふ声を印にて

われ逝かば花手向けそ浜千鳥

最後の句は英詩では her poems, her footsteps とあり、覚三が待っていたのはプリヤンバダ夫人であった。

▼Will と三郎

覚三の三郎への慈しみと 〝罪の意識〟 は、亡くなる一年三カ月前、明治四五年六月一六日に書かれた書類によって明らかである。その封筒の表には、英語で "Important, For Hands of My Brother Y.Okakura, after my release" および Will とあった。これを託された由三郎は「兄上御遺言状」と筆書きと一緒に Will を保管していた。古志郎は『父天心』を引用し、臨終の前

覚三没後の三郎については不明なことが多いが、一九一三年七月に三高受験に失敗したが、

とある《岡倉天心全集》6、一〇二頁)。剣持が辛島家を知らないはずはなかろう。

郵便局も八里（三〇キロ以上先）の辺地であり、家の病人に衛生上の注意をし、薬を与えた」

五月一三日に一雄に宛てた手紙では、「一村二〇戸実に仙郷なり。医師は十里（四〇キロ）先、

の有力者辛島家があり、当主辛島敬三（1866〜1944）は材木業、養蚕、椎茸作りを営んでいた。

平賀源内が鉱石堀で逗留した『源内居』のある奥秩父中津川には、鎌倉時代から

件」である。筆者が着目したのは、一八九八年三月の『美校騒動』直後に覚三が「雲隠れした事

六三頁)。秩父の土地購入経緯は不明であるが、熊谷に居住した剣持が介在してい

た可能性が濃厚で、古志郎は剣持が三郎のために土地を購入していたとする《祖父岡倉天心》

千万円に相当しよう。当時の三〇〇〇円は現在の数

名義に書き換える〉。秩父地面も同人に交付すべし」。とあった。

第四項目に「第百銀行預金五〇〇〇円のうち三〇〇〇円は和田三郎に交付すべし〈生存中に同

一雄が五浦、田端〈基生存中は共有〉、高麗が赤倉を譲り受けるとも書かれた項目の後にある

に見舞いにやって来たという点も事実と異なっている 三二九〜二二頁）。

るとは思えない《父岡倉天心》八「終焉の年」は上野への棺の到着時間、弟子の寺崎広業が旅の途中

と力強く遺言したとしているが、三郎の相続分にも言及した遺言状の存在を一雄の前で言及す

日に一雄もいる場所で「由ちゃん、俺のウィルが寝床の下にあるから、その処置をたのんだよ」

翌年には名古屋の八高に合格、さらに東京帝国大学医学部を卒業後、精神科医として東京、京都、熊本などで真面目に勤務していたが、『三郎』によれば、熊本時代に育ての母、和田貞の死を知り、丁重に供養をした。一九三七年三月一三日に三郎自身が広島廿日市で病没し、残された母子は戦時下に京都に引っ越し、祐一は、三郎の果たせなかった京都大学に入学したが、京大哲学科教授であった九鬼周造は、一九四一年に病死し、哲学の道に近い法然院に葬られていた。

エピローグ

最後の航海シアトル─横浜（一九一三年三月～四月）

　天心が一三歳（満年齢）、嘉納治五郎（1860～1938）一六歳で寮生活をともにし、未成年で一緒に酒も飲んだであろう。嘉納家は灘の生一本醸造酒屋だった。一九〇八年には恩師フェノロサの葬儀を一緒に執り行ったが、五年後の一九一三年に天心が亡くなり、二度と会うことはなかった。一八七九年に嘉納が一八歳のとき、グラント（第一八代）米大統領が来日して渋沢栄一邸で元大統領の前で乱取を行った。フェノロサも招待されていたが、天心（覚三）もいたかもしれない。渋沢は嘉納が四年時に東京大学で銀行論を講じていた。

　天心の甥で、横浜正金銀行（白洲次郎の祖父が元頭取）サンフランシスコ支店に勤務し、天心の影響を受けてオペラ好きになった八杉直（和田三郎の叔父）の書簡冒頭は、嘉納のことと天

心による最後の航海を取り上げているので、これをエピローグとしたい。

「二五日御出港の夕は同じ Coast の南の方より御安全なる御航海を祈り御別れの杯を挙ぐべく候 過日高等師範の狩野氏御来桑相成候間小石川御伯父様の為に敬意を表し伺い候たし候時 Boston 博物館にてご面談の御模様伺う事を得候」

『岡倉天心全集』別巻に収録されているが、木下長宏『岡倉天心』にも全文引用）

この部分は、天心がシアトルから出港し、直のいるのがサンフランシスコ（御来桑の桑は桑港）であることを示している。次の狩野は嘉納の誤りで、天心本人は治五郎宛で加納と再三誤記していた。小石川御伯父とは西片町に居住していた岡倉由三郎のことで、嘉納が一八九三年より校長をしていた東京高等師範で教鞭を執っていた。渋沢栄一のひ孫で大東文化大学学長でもあった穂積重行はそれを継承した東京教育大学教授であった。一九一二年にスウェーデンでオリンピックがあったが、嘉納治五郎はアジアで初の国際オリンピック委員会（IOC）委員であった。天心はハーヴァード大学に柔道家を派遣させたが、もちろん嘉納の協力を得て実現したのである。

八杉直が二五日としているのが三月二五日であり、ガードナー夫人に宛てた三月二四日付け

に「明日はもう太平洋の上でしょう」とあるし、富田幸次郎宛からも明らかである。（『岡倉天心全集』7巻、二二四〜五頁）。後者には「親子も及ばざるご介抱に預かり深く感銘致し候」とあり、出発前に体調が悪かったことも示唆している。

最後の航海で横浜港に到着した時の模様は一雄が認めているが、『国民新聞』〈八月三十日〉がこれを裏付けている。

「私は当時、朝日新聞にいて、天心の帰朝を横浜に迎えたが、彼は、船室を同じゅうした理学博士神保小虎（地質鉱物学者1867〜1924）と、いつに似あわず薄青地の背広服を身にまとって、その憔悴する姿を甲板にあらわすのであった。そして、勝れない顔色を心配する私に、「いつもの和服でなく、洋装なので驚いたかね、おとうさんは少し身体が苦しいので、パリで吊るしんぼうを買ったのだよ。へんかい？」

（前回ボストンからパリ・ロンドンに出張した折にすでに体調がすぐれず、すでにパリで購入したスーツを着ていたのであろう）。

船迎えの新聞記者たちが神保博士と天心（着物に着替えていた）を取り囲んで遠慮なく質問を浴びせかけていた。「先生方は最近の欧米の文化をどうご覧になりましたか」と問いかけると、二人は待っていましたとばかりに、互いに薄笑いの顔を見合わせながら、神保博士がまず口を



切った。

「そうだなあ。私の見た欧米の過去十年の文化は、過去一年のそれとまったく同じものであった。そうじゃないかね。岡倉君」といってくすぐったいような笑いを洩らしていた。記者たちは真顔でこのインチキな返答を謹聴していた。船室に戻った二人は私を顧みて、「どうだな、われわれの洒落が彼らに分かったかね」といいながらカッカ大笑いしていた。これは洒落者の博士があらかじめ天心と相談して、訪問記者を煙にまくための詭弁だったのだ。

天心は帰京して、いったん橋本家に入ったが、二、三日たつと、早くも五浦の人となってしまった」。《父岡倉天心》三〇四〜五頁)。

五浦にすぐに帰った理由は一九一二年秋に模型を作らせて持ち帰っていた外国風のヨットを模倣して舟底中央から真鍮版のセンター・ボードを仕掛けた龍王丸と名づけた釣り船が完成しており、その進水式をするためであった。だが、最晩年の天心は、のんびり釣りを楽しんでいられなかった。八月には上京して古社寺保存会に出席、二〇二二年、東京国立博物館で展示された法隆寺金堂壁画の保存の件議案を作成して提出したのである。

なお、龍王丸のレプリカが天心記念五浦美術館に展示されている。一九一三年五月にプリヤンバダに出した手紙には、詩人で哲学者の漁師がインド起源の龍王〈ナガ・ラジャ〉信仰者と

いう趣旨のことを書いている。『岡倉天心　日本文化と世界戦略』（平凡社、二〇〇五年、一四五頁）に龍王丸の写真と説明があるが、「詩人で哲学者」は渡辺千代次でなく、鈴木庄兵衛である。

天心は六角堂、鳳凰殿などの建物のみならず、道教服とか釣り用の箕なども自分でデザインして作成した。美術学校では図案（意匠）を必須にしたが、これはデザイン科である。要するに、デザイナーとしてのセンスも有していた。最近改訂版も出た『岡倉天心と五浦』の編著者でイタリア美術史家森田義之は、六角堂に関して天心を「ランドスケープ・デザイナー」と呼んでいる。

岡倉　登志（おかくら　たかし）

1945年11月　千葉市に生まれる

1968年3月　明治大学文学部史学科卒業

1970年3月　明治大学大学院文学研究科西洋史修士課程修了

1974年3月　明治大学大学院政治学科博士課程単位取得退学

学位　文学修士（明治大学）

主著　『二つの黒人帝国　アフリカ側から眺めた「分割期」』（1987，東京大学
　　　出版会）

　　　『ボーア戦争』（2003，山川出版社）

　　　『世界史の中の日本　岡倉天心とその時代』（2006，明石書店）

　　　『曾祖父　覚三　岡倉天心の実像』（2013，宮帯出版社）

共著　『岡倉天心　思想と行動』（岡倉登志・岡本佳子・宮瀧交二，2013，吉川
　　　弘文館）

　　　『天心をめぐる人々』（大東文化大学東洋研究所・岡倉天心研究班編，
　　　2020，大東文化大学東洋研究所）

おかくらてんしん　　たび じ
岡倉天心の旅路

2022 年 4 月 7 日　初刷発行

著　者　岡倉　登志
発行者　岡元　学実

発行所　株式会社 新 典 社

〒111-0041　東京都台東区元浅草2-10-11　吉延ビル4F
Ｔ Ｅ Ｌ　03-5246-4244　Ｆ Ａ Ｘ　03-5246-4245
振　替　00170-0-26932
検印省略・不許複製
印刷所 惠友印刷㈱　製本所 牧製本印刷㈱

©Okakura Takashi 2022　　　　　ISBN 978-4-7879-7871-4 C1071
https://shintensha.co.jp/　　　　E-Mail:info@shintensha.co.jp